卡通人物技法全書

傑克‧漢姆 著　林柏宏 譯

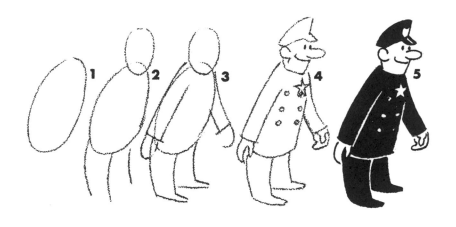

Cartooning the Head & Figure
by Jack Hamm

《卡通風格人物創作》的內容涵蓋了：

針對情緒與表情的全盤研究

畫出運動卡通人物的方法

廣告卡通圖樣

附圖說的小圖示

RED SKELTON

卡通人物圖徹底解析

電視動畫

政治與社論諷刺卡通圖畫技巧

超過五百種卡通手勢

上百種新穎多元的卡通繪畫風格

輕鬆隨興的卡通繪畫

輕鬆畫出人群

二十多種俏麗可愛的卡通臉龐

畫出卡通女孩角色的方法

卡通繪畫速寫線稿

卡通人物的穿著打扮

數百種五官特徵可搭配組合出比全世界人口還多的各種有趣臉蛋！

為搞笑單格漫畫與連環圖畫創造角色的方法

解答畫頭部與身形時的常見問題

目錄

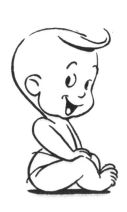

前言

　　報紙上的漫畫專欄消失、社論版中間的諷刺漫畫被移除、電視上不播卡通、電影院不上動畫片、雜誌和商業刊物裡沒有搞笑連環圖畫、或者廣告中一切形形色色的卡通圖像都不見蹤影……這樣的世界你能想像嗎？卡通圖像對當今世界的影響力一天比一天更大。在過去幾年，耗資數百萬美元的廣告活動都是以一些簡單的商業卡通圖像為核心打造出來的。卡通圖像在許多領域稱王稱霸，絲毫沒有退位的跡象。

　　地球上最棒的「卡通繪畫天才」就是小朋友。他們不費吹灰之力就畫得出卡通圖像。有時候為了創新，經驗豐富的漫畫家會將自己改頭換面，讓畫風回復到這種幾乎是每個孩子都能展現的原始神采。即使是稚嫩的幼童，若有人鼓勵他依循可行的步驟，一次一個動作來畫，他和成人一樣可以在漫畫技術上進步神速。

　　幾乎在任何情況下，人性都普遍愛好輕鬆幽默的事物。卡通圖像畫家與其他人比起來，和這類事物特別親近。當然，只能在特殊情況或古怪的情境裡創造卡通風格角色，最終還是不夠的。但是若能夠做到並做好，就能在許多有價值的領域及市場撬開成功之門。

　　在人類經歷了許多時代和不同階段後，某些職業和工作方式因為種種變化而顯得陳舊、老套。不過有件事是十分肯定的：圖片永遠都不會過時。在步調緊湊的生活中，圖片能幫助人瞬間理解，抓住我們的注意力。而且，當世上危機四伏，悲劇叢生，人們更需要有趣的圖片。卡通圖像能提供紓壓效果，有如及時雨般滿足我們所有人。

　　卡通可應用在許多地方、發揮許多功能，因此若將卡通的某一面向或應用方式學起來，對其他各種領域都有所幫助。人在成長過程中，能力是有可能更多樣化的，因此可更加要求自身的秉性才華。本書希望能讓讀者了解的不僅是卡通繪畫的單一面向，或者某一種作畫方式，而是想幫助讀者學習多元的方式、手法、風格和技巧。

呈現這麼多卡通繪畫相關領域的各種基礎步驟還有另一個優點，那就是學生不太可能抄襲別人，尤其是某人專屬的標誌風格。每個學生內心都有自己與眾不同的繪畫潛力。這種獨特性可通過伸展鍛鍊「繪畫肌肉」並擴展卡通思維來加以發展，這樣效果最好。人物頭部和體態的卡通畫法有極簡單的，也有最複雜進階的，本書之所以將這兩者相結合，是希望每個畫家不管習畫進展到哪個階段，都可以在一冊書中找到對他個人有價值的資訊。

　　值得注意的是，本書特定章節闡述的某些表達方式適用於和卡通繪畫相關聯的領域，在其他幾頁也有介紹。不管是任何形式的卡通，繪畫方式都是可以變通的，也沒有嚴格規定。儘管有一些新的表現方法，它們並不會阻止繪畫藝術發展，反而能將實務工作導向自在寬廣的創意場域。

　　這本書的目的不是要藉著逗趣妙語、玩笑話和故事來達成娛樂效果。這樣的娛樂方式偏離了原本聚焦的目的，也就是教授卡通人物頭像、身形繪畫的各式風格變化。實際上，與人們能做的大多數事情相比，卡通繪畫的樂趣真是豐富多了。讓自己好好享受創作的歡樂時光吧。歡迎來到卡通的奇幻世界！

—— 傑克‧漢姆

四步驟畫出卡通風格面貌

如果你才剛剛接觸卡通繪畫這個有趣行業，就讓我們拉開帷幕，揭曉你潛在的創造力，幫助你認識一些也許你都不知道自己筆下可能冒出來的奇異人物。

A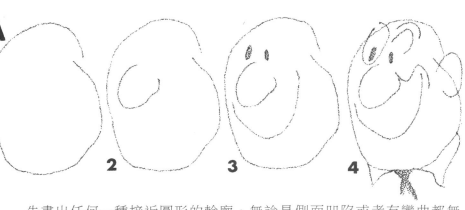

1　2　3　4

先畫出任何一種接近圓形的輪廓。無論是側面凹陷或者有彎曲都無妨。

接下來，做為起手式，在圓形裡中心區域的某處畫一個類似燈泡的鼻子，我們一般習慣在這中心區域「戴著」這個具呼吸功能的重要五官特徵。

B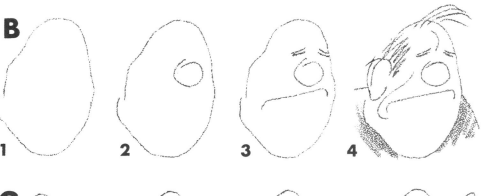

1　2　3　4

在鼻子上方畫出點狀或縫隙狀，就像這一頁標記為3的階段所做的那樣。

在鼻子下方畫一張嘴，可以是微笑（A）、淡漠（B）、生氣（C）或大笑（D）。

C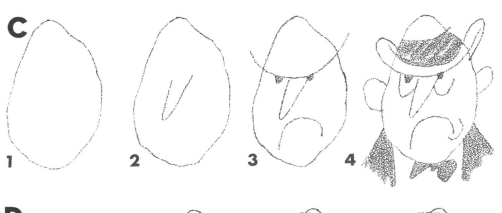

1　2　3　4

畫到這裡，已經得到有趣的臉孔了。如果還想「額外」添加一些東西，例如耳朵、額頭上或嘴巴附近的皺紋、頭髮、帽子或領口和領帶周圍的皺褶，也是可以的，請參考標號4的那欄。

D

1　2　3　4

有不少人在講電話或東摸西摸打發時間時隨手塗寫，就能胡亂畫出一大堆。何不將你的塗鴉變成有趣味甚至有賺頭的卡通圖像呢？這是很容易辦到的！

關於卡通繪畫幾個簡單卻「深刻」的道理

對學習畫卡通的人來說，一開始有幾個重要因素。其一是設定臉部五官的確切位置。以下圖解說明：

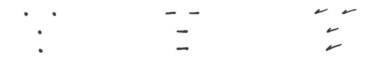

任何人都可以將它們像那樣畫成一列。現在，重新開始畫每一組。但是不要將第三個點、線或勾放置在前兩個後面連成一列，而是將其放置在前兩個中間偏下的地方。然後將第四個放在第三個下方，它們的排列方式會呈現這樣子：

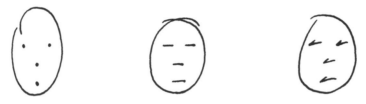

不難發現，這些筆畫剛才還只是平淡無奇的圓點、線段和打勾記號，這下子活了起來。每一組都有自己的表情。將這些「臉孔」放置在簡單的圓形輪廓中，就能發現我們已經創造出好幾個卡通頭像：

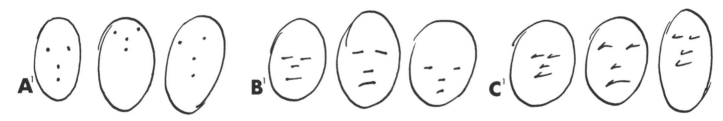

如果把一連串圓點、線段和打勾所形成的人臉並置在一起，觀看者將很容易注意到，這些臉看起來並不完全相同，具有某些「個性差異」：

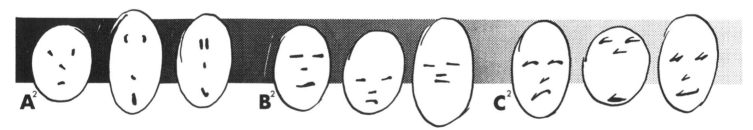

接下來，在筆觸上稍微施加壓力，在人頭中快速隨意地畫記號，「人臉」上就會浮現出明顯的個性：

前面所談內容要強調的就是，最簡單的臉部特徵也會透露出一絲絲情感。這是卡通畫家的另一項大優勢。在這四個臉部特徵周圍畫眉毛和臉部線條可以製造不少效果，不過一些史上最出色的卡通圖像都沒有加上它們。能輕鬆畫出這樣的腦袋瓜，應該能為初學者的信心加分。接下來幾頁將一一討論並說明各項臉部特徵。將這些五官特徵及其變形組合，藉此加工後「創造」全新面孔是很有趣的。同時配合這項工作，對人所感受、經歷的各種情緒（隨後會談到）進行研究，並學習將它們融入卡通臉孔中。身體可能會對情緒做出反應（因此在談情緒的部分會包含一些身體的畫法）但總之卡通圖案的情感永遠會顯現在臉上。大多數幽默效果完全取決於臉上顯露的一切。如果將接下來六頁的每個頭部、臉部特點與其他呈現出來的所有可能五官特徵都試著組合搭配過，真的仔細計算一下，就知道能產生的頭像類型數量，會比全世界人口還多。

鼻子側面的卡通圖像

A圓形 B方形 C尖形 D豎直形 E隆起式 F上翹式 G下勾式 H缺損式 I圈圍式 J混和式 K陰影（可放在各種鼻形下）

卡通畫家在畫臉部時一般習慣先畫鼻子。鼻子與表情本身沒有什麼關係，但在建立角色的身份上，通常它比任何其他五官特徵都重要。因此鼻形保持相同，就和眼睛、嘴巴要有靈活性一樣重要。建議（如上面的例子）按順序對相同類型重複畫幾種不同的尺寸。鼻子形狀可不僅僅只有這些，但是這些能代表多數類型。想要創造更多種全新的面容，可以改變鼻子與額頭、上唇的連接點。

連接點　側面　正面　連接點

卡通鼻形正面圖

由於幾乎所有的卡通鼻子側面圖都可以用在完整的臉龐正面上，因此鼻子正面圖就不必列舉那麼多了。實際上，許多卡通畫家在他們所畫的臉龐正面（或半正面）圖都只採用使用鼻子側面圖。但每個可見的鼻子側面圖都可以有相對應的正面圖。在（下方）這個列表，可以「交叉組合」幾個鼻子，就能產生不一樣的鼻子。寫實擬真的鼻子（如左圖）能為我們提供靈感。

卡通眼鏡圖像

因為眼鏡總會搭在鼻子上，所以在這裡展示眼鏡圖樣。以下是一些風格種類：

3

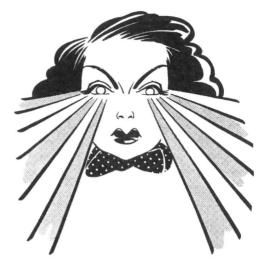

眼睛的卡通圖像

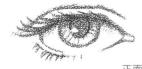

正面　　側面

表情背後的想法會從眼神中浮現——即便是卡通圖像也一樣。在臉上架設好鼻子後，有些卡通畫家喜歡接著畫眼睛，有些則偏好先放上嘴巴。右上角畫了寫實風格的眼睛，幾乎所有卡通眼睛圖樣的元素都從其中而來——即便中央的瞳孔也是。眼睛的卡通圖像要畫得好，不見得就要畫得很複雜。一些經典卡通圖畫都出乎意料地簡單。但是，一直堅持最簡單的做法就會為自己設限，創新巧思可能因此受限。頭部和臉部可以相當複雜，但眼睛或許就只是下面列表開頭的那幾個點之一。將這些成分、眼睛周圍的線條或上方的眉毛，或頭部的設定組合在一起，無窮的效果就出現了！

（見第6頁底部的眼睛附件）

儘管任何一隻卡通眼睛都可用於男性或女性，不過編號112到135的眼睛可能會讓人覺得比排在它們前面的眼睛「更女性化」。

眉毛的卡通圖像

要得到各式各樣不同的表情，眉毛是不可或缺的，儘管它們畫起來可能非常簡單。在一些例子中，眉毛被完全省略了，也不會因此感覺少了什麼——實際上，這樣的留白還可能挺好看的。左側眉毛寫實圖可以變造成多種形狀。採用連在一起的眉毛（34到40）或違反常理、擺在眼睛後面的眉毛（43、45和46）看起來可能有怪異的感覺。眉毛上方的皺紋或眉間的凹溝可能有助於傳達特定表情（請參閱討論情緒的部分）。

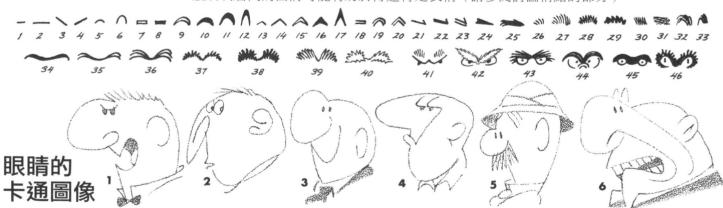

眼睛的卡通圖像

關於將兩隻眼睛畫在鼻子某一側的臉上，有件事得說明（請參見標號1到6的頭像）。這是卡通創作中相對較新的創意畫法。可以畫得很有趣。這種方式所畫的眼睛必須相對簡單。這種眼睛通常會搭配從頭頂突出來的大鼻子（儘管並非總是如此，例如圖5）。圖7到12這些側臉要畫上一雙眼睛也行。

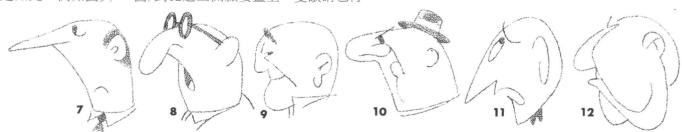

正面　側面

嘴巴的卡通圖像

在討論情緒的部分，對微笑和大笑的處理方式與其他嘴巴基本形態一樣。不過，為了進行大致的比較研究，以下列出相關的可能變化。和任何其他五官特徵比起來，卡通圖樣的嘴巴能更快表現出「情感」。許多頭像或許只有小點做為眼睛，但彼此的表情可能都各不相同——這就是嘴巴的本領。繪製六個只帶有小點當眼睛的橢圓形，然後放入各種嘴形，看看會發生什麼事，這是很好的練習。的確，在點狀小眼睛上方畫「上提」或「皺眉」線條能增加了不少效果。不過嘴巴靠自己製造情緒的力量更強。值得一提的是，有些卡通畫家有時會省略嘴巴。這種做法有助於傳達出某種「茫然的樣貌」。同樣地，以小圓點做為嘴巴（下面的圖1）或採用扁平的橫線（圖2到圖5）也有助於製造繪者想要的這種空白表情，卡通引人發噱主要就靠這種表情——但是要讓眼睛張得大大的；眉毛不要往下畫（這是為了顯得茫然空白）。

圖39是第一個帶有陰影的嘴形。任何嘴形都可以加上陰影。嘴形43、44和155或它們的變體會出現在「心智失常」角色臉上。請記住，嘴巴的完全正面圖出現在側臉圖的鼻子下面是可以的。而且，嘴巴側面圖也可以用在完全正面圖中的鼻子下方（這種畫法有時從鼻子邊角到嘴角連成一線會更容易辦到）。可能有人會希望將某些嘴巴正面圖切成兩半，藉此畫出側面圖。請記住，以下列出嘴形的大小可以改變，為了讓想創造的表情更有表現力，如果有必要也可加以扭曲變形。嘴唇張開的嘴裡有沒有舌頭和牙齒並不是這裡的重點；有時會將它們畫出來（請參考談笑容的那一頁），但是許多卡通畫家從不讓它們顯露出來（請看看下面編號138至156那些張開的嘴）。嘴巴106至137號是「女性」嘴形，不過在「瘋癲」類型的卡通圖樣中，任何嘴形都可能用於女性。

(嘴形編號1至156的圖示，其中標示「陰影」在39號附近，「嘴唇」在143號附近，「LIP」標示於150與154號附近)

「簡略」嘴形

也該提一提側臉上的「簡略」嘴形。幾乎連右側的幾種方式也無法確實表現它，但是這種一丁點的嘴巴描繪就能創造非常好的效果。

(側臉「簡略」嘴形示範，編號1至11)

卡通下巴圖

下巴可以往外凸出（A與B）、往內縮入（C與D）或者維持在中間（E與F）。

它們可以

L＿ ＝是方形、
L⌐ ＝是圓形、
L∠ ＝是尖形、
L∖ ＝與脖子貼平、
L⌇ ＝增加成好幾塊

也試試較輕微的變形

A　外凸　B　C　內縮　D　E　上下垂直　F

鬍髭與鬍鬚的卡通圖像

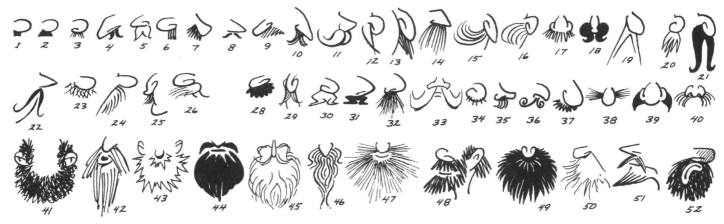

鬍髭、鬍鬚與嘴巴、下巴有關聯，應該提供一些圖示和說明。濃黑（編號1、2等）、花白（編號5、11等）或線狀（編號3、6等）這幾組放在鼻子下方效果很好。鬍鬚像鬍髭一樣，可能有閉合的輪廓（43）或者邊緣是開放的（42、47、50等）。不管是上述哪一種，外觀都應該看起像毛髮，無論是簇狀叢聚（18、21、28、33、44等）、短刺如刷（17、23、34、47、48等）、編束成綹（19、22、29等）或纏結虯髯（41和52）。一般人應該看著鬍髭就能畫出與之搭配的鬍鬚，但要留心它的類型；是上流貴族風格還是流浪漢模樣？

耳朵的卡通圖像

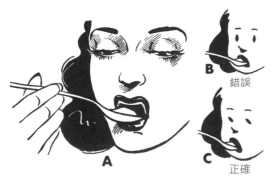

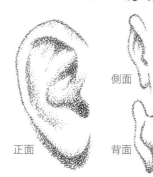

耳朵本身與表情沒有這麼相關，但是某些種類的耳朵有時可能會或多或少賦予一點人物性格。為了節省空間，以上圖例的大小幾乎都相同。此處顯示的任何一隻耳朵都可加以放大或縮小，就看繪者打算如何讓它出現在頭上。一些卡通畫家會將同一種耳朵套用在所有角色上。最常用的是編號1到9這些開放、無內部構造的類型。圖10和圖11很簡單俐落。上流階層人士和年長者的耳朵可能很長，講話大聲的人可能有雙誇大張揚的耳朵，惡棍暴徒和摔角手的耳朵可能像結球的花椰菜（編號53至58）。不過，並沒有一定的規則；矮小人物也可能長著大耳朵，高大人物的耳朵或許小小的。

關於眼睛的補充說明

針對準確對焦這點，對眼睛補充說明應該有所幫助。在左側圖A的寫實風格注視圖裡，視線朝向湯匙。圖B則沒有，但是在圖C中，因為橢圓點像圖A的眼球一樣有傾斜角度，所以眼睛注視著湯匙。此外，眼睛觀看方向的指引方式還有（D）在眼框邊緣處點睛、（E）眼框破口外點睛，或（F）眼框傾斜並在框邊露出眼睛圓點的外緣。

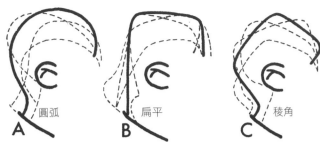

頭形與髮型的卡通圖像──男性

每個卡通人物的頭部形狀都必須有類似左側的基本輪廓線（A、B、C）這樣的部分。當然想加以修改也沒問

圓弧 A　扁平 B　稜角 C　D　E　F

題──它們在某些部分可以是凸面或凹面，還可綜合使用。在添加頭髮之前，請考慮變化的可能性。學習者應該自己繪製幾十個頭部形狀。好好研究已經發表的卡通圖樣並特別注意頭部的形狀、側面、正面和背面。圖D、E與F的兩邊多多少少需要對稱一致。

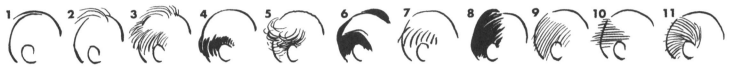

現在開始加上頭髮。這些建議使用的各類「髮型」都安置在幾乎相同的頭部形狀上，因為此處集中討論的重點在於頭髮而不是頭部。

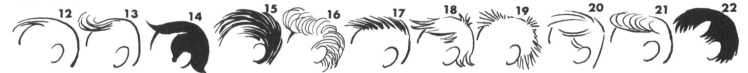

圖1至11中的頭髮往背離前額的方向生長，相較之下，圖12至22的頭髮則是朝向前額生長（頭部的另一側也是如此）。這頁的每個圖例都有許多變化。不要只是一模一樣地複製頭髮圖形。

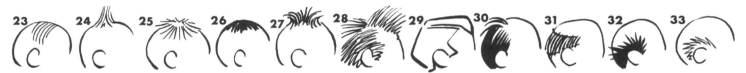

圖23至27的頭髮位於頭頂中間。圖32至35的頭髮出現在耳朵周圍。所有圖形中的頭髮都能變得更濃密或更稀疏，顏色更黑或更淺。圖33的髮簇線條是相連的；圖35則是開放的。（看看圖18也是相連的；圖19則是打開的）

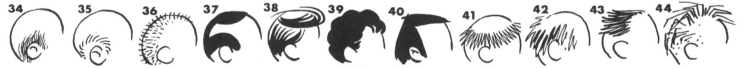

通常，想表現的個性類型或所需呈現的年齡層會影響頭髮樣式和髮量。

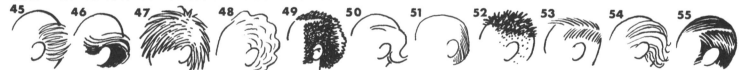

筆觸粗細或筆畫的力道會影響頭髮的「特性」。此處的討論並不考慮耳朵──有關這方面的點子，請參見專門討論耳朵的章節。

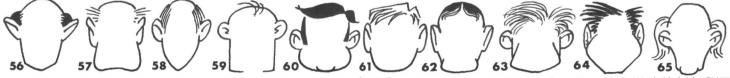

有頭髮的頭部正面圖就沒必要舉這麼多例子了。學習者在練習時將這兩種視角都學過、畫過後，就有辦法將任何側面圖轉換為直面正視圖，反之亦然。

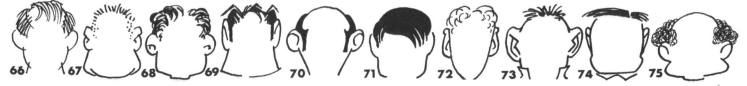

為髮型打底時若想畫好，請務必用鉛筆輕輕勾勒出頭顱的形狀。請觀察某些圖例中的頭髮如何看起來像是生長在頭顱周圍和背面（見圖66、70和75）。

卡通髮型圖——女性

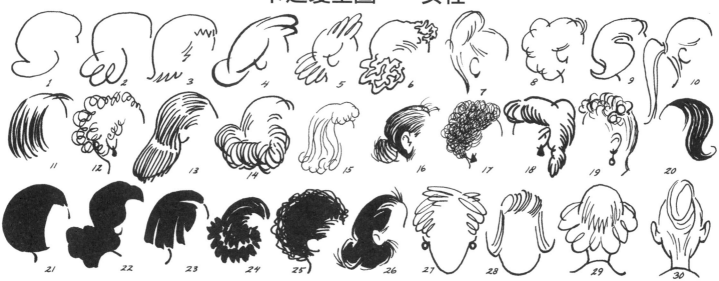

女性髮型的圖例就不必給得像男性的那麼多；因為在很多情況下，只需將頭髮展開來，製造更多覆蓋感，男性髮型圖樣就可以變成女性動漫人物的髮型。有些女性卡通人物的頭髮故意弄得亂七八糟。這取決於所需的類型。上面有一些女性髮型供參考，可以根據風格的變化來調整；也就是加以縮短或延長，變得蓬鬆、捲曲或拉直。這裡的圖例大多出自同一側視角，方便比較。最後四個是正面和背面圖；不過，就像男性髮型一樣，大多數正面或半正面圖可以從側面圖的例子發展出來——只要像圖27和28那樣少畫些就行了。至於背面圖，就畫出髮冠，然後將頭髮完全延展開或散佈在頂部，下方則視需要露出一定的頸部寬度（請參閱圖29和30）。

女性帽子的卡通圖樣

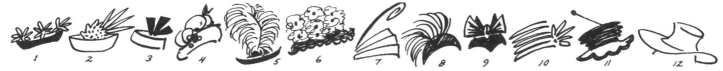

幾乎任何形狀都可以作為女性帽子的卡通造型。最簡單的方法是畫出某種容器（請參考帽子圖1至5），然後在其中或上面放一些東西：花朵、海綿、蝴蝶結、水果、羽毛等，或者什麼都不擺。一張卡通圖畫的功能目的可能會決定帽子的美感。

男性帽子的卡通圖樣

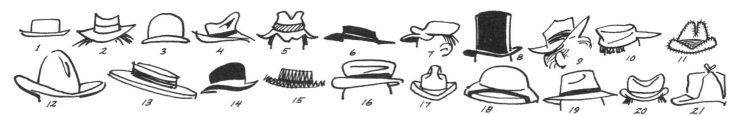

卡通漫畫中男性的帽子常故意畫得過小或太大。考慮角色人物需要顯得時尚新潮還是格調低俗？實際做法就是將帽子的樣式與服裝的樣式「搭配成套」。在人物頭部周圍勾勒出帽子的「接觸」線，然後在這上面使帽簷成形，這是很不賴的做法。當然，帽子只是沾頭頂上端一點點是例外。本書除了此處圖例的帽子外，還有許多其他卡通帽子圖樣。

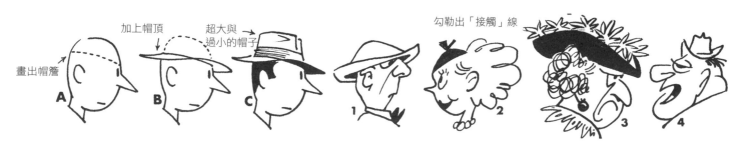

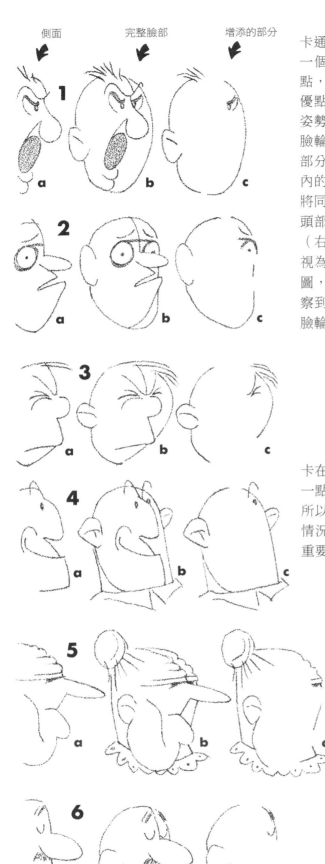

側面　　　　完整臉部　　　增添的部分

1 a　b　c

2 a　b　c

3 a　b　c

4 a　b　c

5 a　b　c

6 a　b　c

頭部正面圖中的側臉

卡通畫的學習者能得到的重要發現之一是：只需在整個臉部中融入一個側面輪廓，就可創造許多獨特的人物頭像。這樣做有幾個優點，其一是為發展出完全相異臉孔創造開拓更多的可能性。另一項優點是，當相同的角色在一連串圖片或廣告片段中，需要以好幾個姿勢重複出現時，能變得更加容易。看看左側三列圖畫。添加到側臉輪廓上的是：相對側的臉頰和前額線、另一隻眼睛（或眼睛的一部分）和另一道眉毛以及頭部的後面。輪廓線內的部分保持與側臉內的相同。只要把耳朵稍微向後移動並只畫出一點點耳朵，就可以將同一頭部的後半部（c）用於完整的側面圖（a）。

頭部A、B、C（右圖）可被視為正面直視圖，但仍可觀察到中間的側臉輪廓。

A　B　C

完整臉部中的部分側面

卡在左側所有圖片b的額頭中央往下畫出的就是圖片a的額頭線條。這一點在圖3b中很有用，因為這個傢伙看來很生氣。圖1b有皺眉表情，所以線出現在額頭那裡沒問題。在圖2b和6b中則是不必要的。在許多情況下，如下方所示的部分側臉更好。這概念對卡通畫家來說具有重要的價值，需再三強調。

D　1　2　3　4

1，凸出上唇。 2，下巴凸出。 3，嘴巴有雙唇凸出。 4，嘴巴內縮。這些圖樣的變化無窮！

在圖E中的線條從鼻子的一側延伸到嘴巴另一側。有時會這樣做，而且也有愛用者，但缺乏圖片D這組的進一步變化可能。

E　5　6　7　8

情緒——憤怒

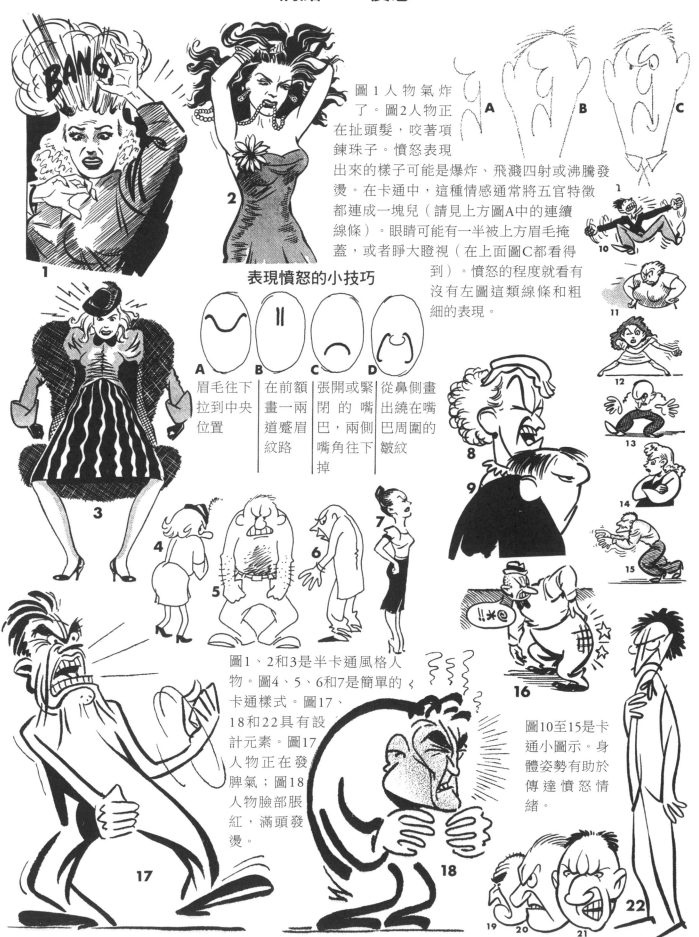

圖1人物氣炸了。圖2人物正在扯頭髮，咬著項鍊珠子。憤怒表現出來的樣子可能是爆炸、飛濺四射或沸騰發燙。在卡通中，這種情感通常將五官特徵都連成一塊兒（請見上方圖A中的連續線條）。眼睛可能有一半被上方眉毛掩蓋，或者睜大瞪視（在上面圖C都看得到）。憤怒的程度就看有沒有左圖這類線條和粗細的表現。

表現憤怒的小技巧

A	B	C	D
眉毛往下拉到中央位置	在前額畫一兩道蹙眉紋路	張開或緊閉的嘴巴，兩側嘴角往下掉	從鼻側畫出繞在嘴巴周圍的皺紋

圖1、2和3是半卡通風格人物。圖4、5、6和7是簡單的卡通樣式。圖17、18和22具有設計元素。圖17人物正在發脾氣；圖18人物臉部脹紅，滿頭發燙。

圖10至15是卡通小圖示。身體姿勢有助於傳達憤怒情緒。

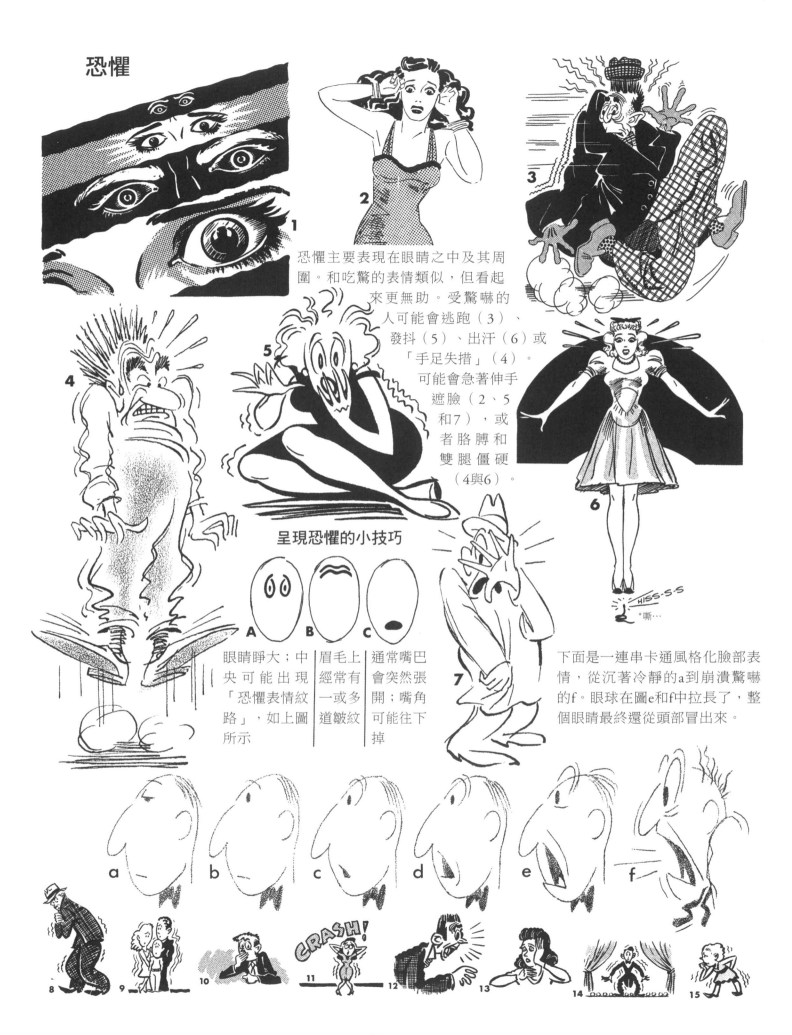

恐懼

恐懼主要表現在眼睛之中及其周圍。和吃驚的表情類似，但看起來更無助。受驚嚇的人可能會逃跑（3）、發抖（5）、出汗（6）或「手足失措」（4）。可能會急著伸手遮臉（2、5和7），或者胳膊和雙腿僵硬（4與6）。

呈現恐懼的小技巧

A	B	C
眼睛睜大；中央可能出現「恐懼表情紋路」，如上圖所示	眉毛上經常有一或多道皺紋	通常嘴巴會突然張開；嘴角可能往下掉

下面是一連串卡通風格化臉部表情，從沉著冷靜的a到崩潰驚嚇的f。眼球在圖e和f中拉長了，整個眼睛最終還從頭部冒出來。

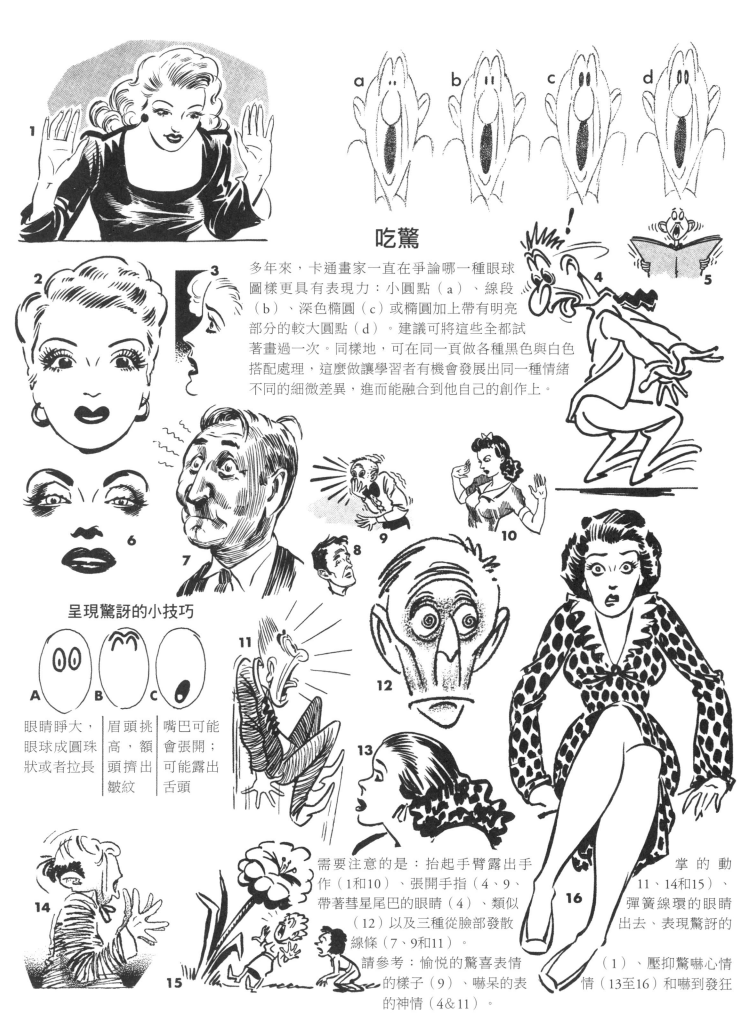

吃驚

多年來，卡通畫家一直在爭論哪一種眼球圖樣更具有表現力：小圓點（a）、線段（b）、深色橢圓（c）或橢圓加上帶有明亮部分的較大圓點（d）。建議可將這些全都試著畫過一次。同樣地，可在同一頁做各種黑色與白色搭配處理，這麼做讓學習者有機會發展出同一種情緒不同的細微差異，進而能融合到他自己的創作上。

呈現驚訝的小技巧

A	B	C
眼睛睜大，眼球成圓珠狀或者拉長	眉頭挑高，額頭擠出皺紋	嘴巴可能會張開；可能露出舌頭

需要注意的是：抬起手臂露出手掌的動作（1和10）、張開手指（4、9、11、14和15）、帶著彗星尾巴的眼睛（4）、彈簧線環的眼睛出去、表現驚訝的類似（12）以及三種從臉部發散線條（7、9和11）。

請參考：愉悅的驚喜表情的樣子（9）、嚇呆的表情的神情（4&11）。

（1）、壓抑驚嚇心情（13至16）和嚇到發狂

12

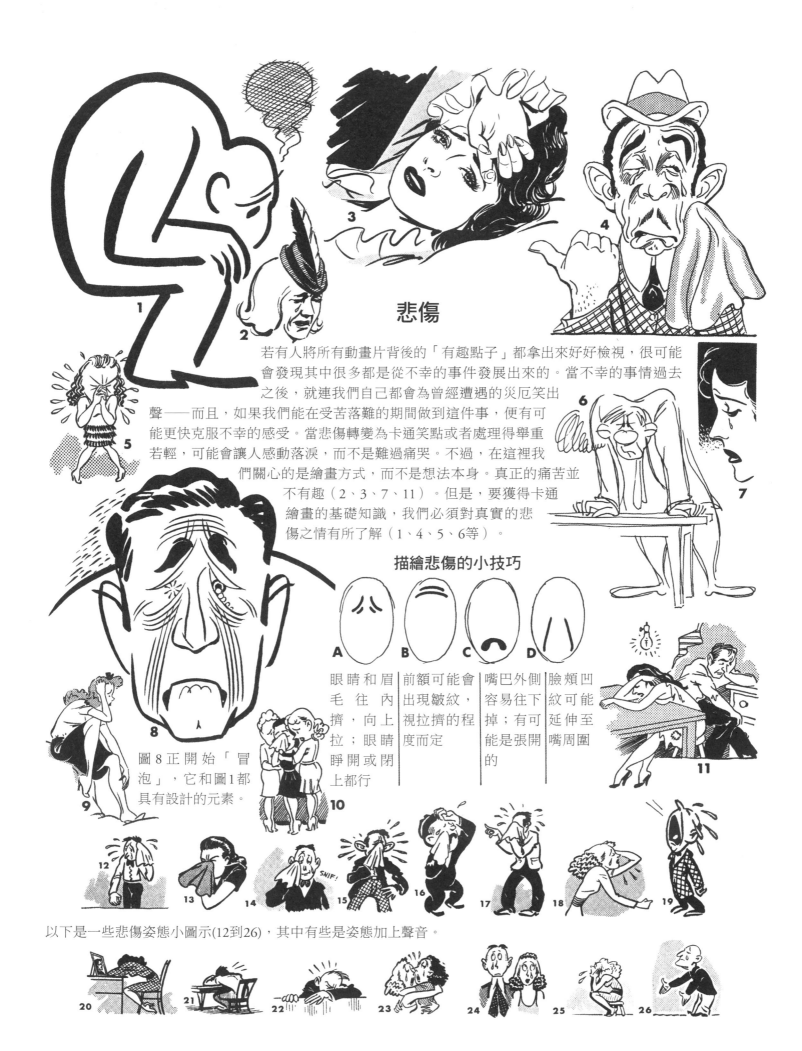

悲傷

若有人將所有動畫片背後的「有趣點子」都拿出來好好檢視，很可能會發現其中很多都是從不幸的事件發展出來的。當不幸的事情過去之後，就連我們自己都會為曾經遭遇的災厄笑出聲——而且，如果我們能在受苦落難的期間做到這件事，便有可能更快克服不幸的感受。當悲傷轉變為卡通笑點或者處理得舉重若輕，可能會讓人感動落淚，而不是難過痛哭。不過，在這裡我們關心的是繪畫方式，而不是想法本身。真正的痛苦並不有趣（2、3、7、11）。但是，要獲得卡通繪畫的基礎知識，我們必須對真實的悲傷之情有所了解（1、4、5、6等）。

描繪悲傷的小技巧

A　眼睛和眉毛往內擠，向上拉；眼睛睜開或閉上都行

B　前額可能會出現皺紋，視拉擠的程度而定

C　嘴巴外側容易往下掉；有可能是張開的

D　臉頰凹紋可能延伸至嘴周圍

圖 8 正開始「冒泡」，它和圖 1 都具有設計的元素。

以下是一些悲傷姿態小圖示(12到26)，其中有些是姿態加上聲音。

13

喊叫

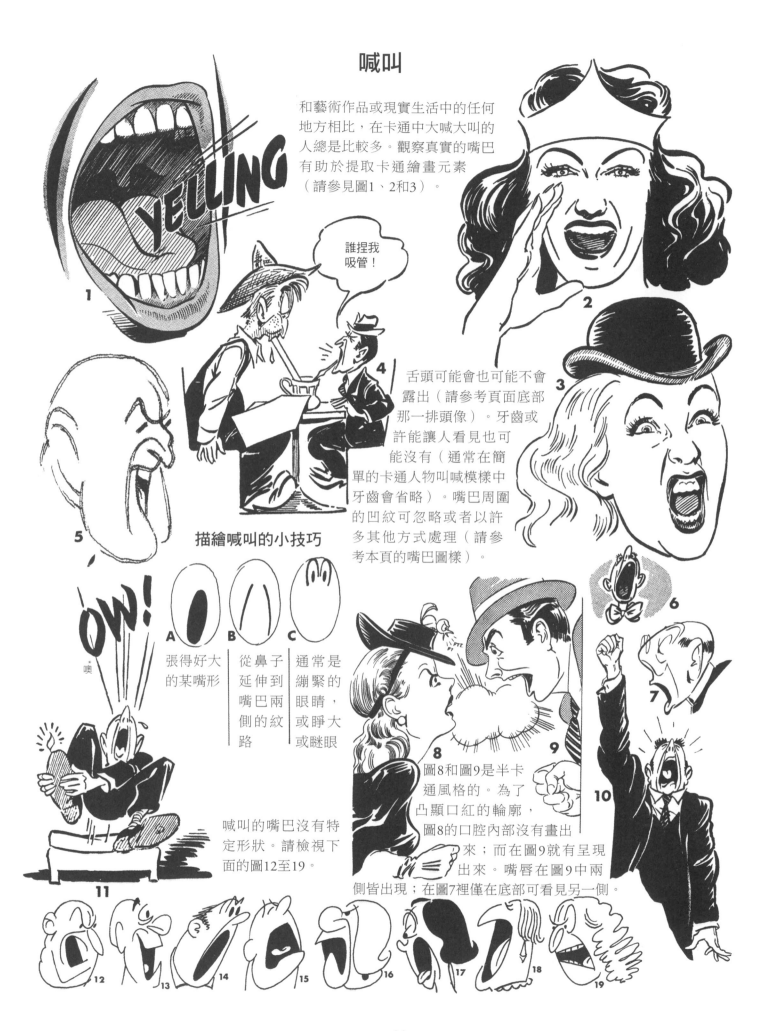

和藝術作品或現實生活中的任何地方相比，在卡通中大喊大叫的人總是比較多。觀察真實的嘴巴有助於提取卡通繪畫元素（請參見圖1、2和3）。

誰捏我吸管！

舌頭可能會也可能不會露出（請參考頁面底部那一排頭像）。牙齒或許能讓人看見也可能沒有（通常在簡單的卡通人物叫喊模樣中牙齒會省略）。嘴巴周圍的凹紋可忽略或者以許多其他方式處理（請參考本頁的嘴巴圖樣）。

描繪喊叫的小技巧

噢

A 張得好大的某嘴形

B 從鼻子延伸到嘴巴兩側的紋路

C 通常是繃緊的眼睛，或睜大或瞇眼

喊叫的嘴巴沒有特定形狀。請檢視下面的圖12至19。

圖8和圖9是半卡通風格的。為了凸顯口紅的輪廓，圖8的口腔內部沒有畫出來；而在圖9就有呈現出來。嘴唇在圖9中兩側皆出現；在圖7裡僅在底部可看見另一側。

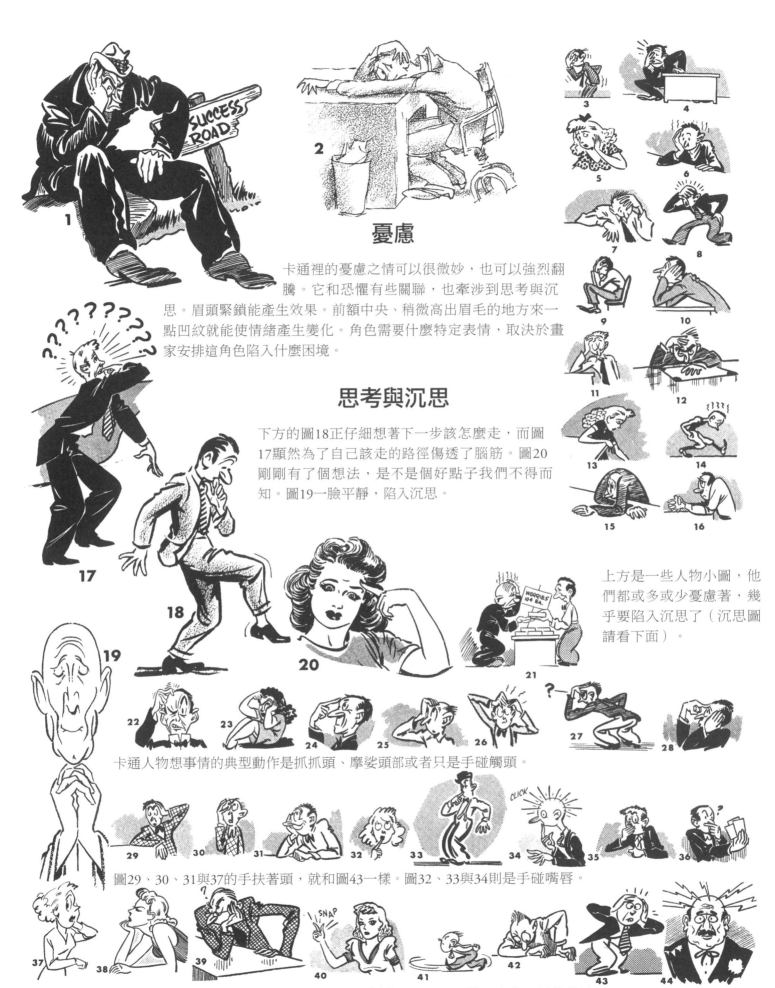

憂慮

卡通裡的憂慮之情可以很微妙，也可以強烈翻騰。它和恐懼有些關聯，也牽涉到思考與沉思。眉頭緊鎖能產生效果。前額中央、稍微高出眉毛的地方來一點凹紋就能使情緒產生變化。角色需要什麼特定表情，取決於畫家安排這角色陷入什麼困境。

思考與沉思

下方的圖18正仔細想著下一步該怎麼走，而圖17顯然為了自己該走的路徑傷透了腦筋。圖20剛剛有了個想法，是不是個好點子我們不得而知。圖19一臉平靜，陷入沉思。

上方是一些人物小圖，他們都或多或少憂慮著，幾乎要陷入沉思了（沉思圖請看下面）。

卡通人物想事情的典型動作是抓抓頭、摩娑頭部或者只是手碰觸頭。

圖29、30、31與37的手扶著頭，就和圖43一樣。圖32、33與34則是手碰嘴唇。

圖34的頭頂還有想法誕生時的靈光一閃。圖38與39用手托著下巴。圖44的頭發出了思維電波。

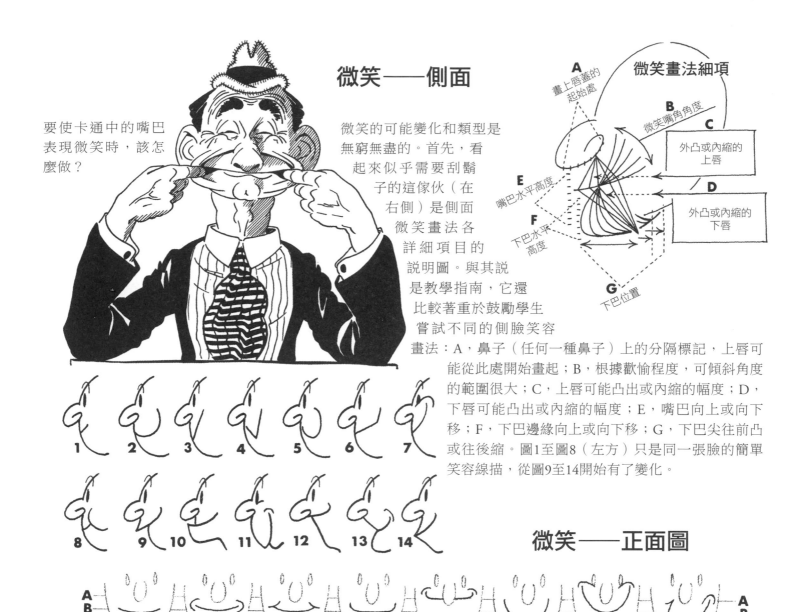

微笑——側面

要使卡通中的嘴巴表現微笑時，該怎麼做？

微笑的可能變化和類型是無窮無盡的。首先，看起來似乎需要刮鬍子的這傢伙（在右側）是側面微笑畫法各詳細項目的說明圖。與其說是教學指南，它還比較著重於鼓勵學生嘗試不同的側臉笑容

微笑畫法細項

A 畫上唇蓋的起始處
B 微笑嘴角角度
C 外凸或內縮的上唇
D 外凸或內縮的下唇
E 嘴巴水平高度
F 下巴水平高度
G 下巴位置

畫法：A，鼻子（任何一種鼻子）上的分隔標記，上唇可能從此處開始畫起；B，根據歡愉程度，可傾斜角度的範圍很大；C，上唇可能凸出或內縮的幅度；D，下唇可能凸出或內縮的幅度；E，嘴巴向上或向下移；F，下巴邊緣向上或向下移；G，下巴尖往前凸或往後縮。圖1至圖8（左方）只是同一張臉的簡單笑容線描，從圖9至圖14開始有了變化。

微笑——正面圖

這張說明圖強調兩點：首先，嘴巴在卡通臉孔上的高低範圍設定；第二，不同類型的微笑簡筆線描（在下唇下方沒有陰影，這樣的陰影只要再多補上短短的第二條橫線就能表現，但在卡通畫中通常會省略）。在此圖中，鼻子和眼睛的地方看不到有變化，因此著重在嘴巴上。在現實生活中，「一般正常」的差異變化都發生在B到C這區域。在卡通畫中，也經常在這裡進行調整，但也可能在A和D之間的任何地方產生彎折波形。每當卡通畫家畫一張臉時，他都必須決定嘴巴的位置。這一點對於卡通喜劇很重要。

畫微笑時可以考慮的形狀：1，輕微向上彎曲，可能有許多不同的寬度，擺的位置從A到D。 2，相同的微笑，但加上括號似的嘴角紋線。 3，相同的微笑，加上丘比特式的小胖童臉頰紋。 4，扁平的微笑，嘴角往上彎。 5，相同的笑容上移到「A」的高度，加上括弧（嘴巴可再縮短，高度從A到D皆可）。 6，大大的「半月形」微笑。 7，同樣的笑容往上升，並推擠臉頰觸及眼睛或遮蓋眼睛下端。 8，扭曲版「半月形」微笑。 9，「V字形」微笑（卡通效果非常好）。 10，在高度D的中型「V字形」微笑。 11，在高度B的細小型「V字形」微笑。 12，「甩鞭式」笑臉或半微笑，其中一邊嘴角下垂。 13，從鼻子連到下巴的長條溝紋。 14，偏一邊臉上的小笑容。 15，彎到極致的大「U字形」微笑一再延伸就會形成一個完整的圓圈，看起來像張開嘴。 16，扁平笑容，往上彎的線條是直線（嘗試一下是好事，而且就和其他畫法一樣，或許會很令人開心）。要記得注意嘴巴的位置和微笑的形狀。

笑臉——舌頭、牙齒和平直的開口

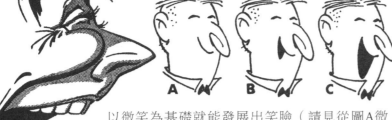

A B C

以微笑為基礎就能發展出笑臉（請見從圖A微笑發展出的圖B與圖C笑臉）。嘗試在前一頁的某些微笑下方添加黑色凹陷部分。右側這兩直行的笑臉種類具有無限變化潛力，能轉變為成千上萬張不同的面孔。以下是呈現舌頭的十二種方法：

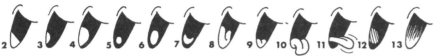

2 3 4 5 6 7 8 9 10 11 12 13

2，扁平舌頭；3與4，狀似日蝕；5與6，點狀；7，半月形；8與9，有皺摺；10和11，伸吐出來；12，帶陰影；13，嘴巴有陰影。

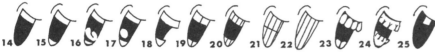

14 15 16 17 18 19 20 21 22 23 24 25

上面是呈現牙齒的十二種方法。從圖2到25的所有嘴巴形狀都相同，好讓觀察重點放在嘴巴內出現的一切。有些畫家可能會認為某些「內部修飾」用在另一種形狀的笑容圖案上會更好看。舌頭和牙齒可以多嘗試不同的搭配組合。

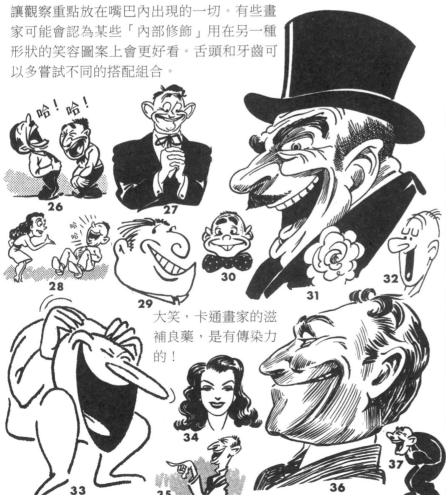

26 27 28 29 30 31 32

大笑，卡通畫家的滋補良藥，是有傳染力的！

33 34 35 36 37

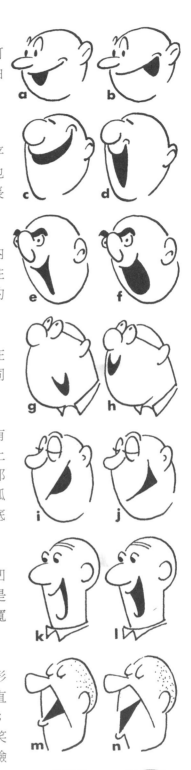

打開的笑口可以畫在微笑曲線的前面（a）或後面（b）。

a b

笑口可以水平伸展（c），也可以垂直拉長（d）。

c d

笑口可有往內彎曲（e）或往外彎曲（f）的側面。

e f

笑口可能畫在臉上很多不同地方。

g h

笑口可以有（i）平直的上緣、圓弧底部或者（j）圓弧上緣、平直底部。

i j

笑口的黑色凹陷部分可以是薄的（k）或寬的（l）。

k l

（m）三角形笑口的平直邊接臉頰；（n）三角形笑口的尖角接臉頰。

m n

（o）凹唇笑口；（p）凸唇笑口。

o p

（q）笑口的邊線平直；（r）笑口的邊線為曲線。

q r

卡通風格的眼皮（搭配各種情緒）

硬是逞強要詳盡列出所有的卡通眼睛畫法既愚蠢又行不通。但是，這裡有一些有助於理解的基礎圖像。與這些大不相同的還有很多。上面的頭像都特地設定成一樣（包括眉毛，這是卡通風格眼睛的重要元素）。同樣地，這裡的眼睛在頭部的位置以及與鼻子的相對比例也都相同。目前主要關注重點是眼睛的圓點和眼皮。

請學習者注意，當一半的圓點在線下方（2）和線上方（3）時，眼睛會顯現什麼神情。看看添加上眼皮的側面時所產生的疲倦或淡定特質（4）。下眼皮的眼袋（5）使眼睛下方出現了「袋子」，但它們含有警醒的感覺（如圖3所示）。在所有使用半圓點的眼睛形式，都可以嘗試用四分之一圓點，畫在線條上方產生瞇眼斜視的樣子，或者畫在線條下方表現「昏昏欲睡」的表情。甚至可以試著畫畫看更大的眼球或只用一個小點。

請注意，上下雙層眼皮（6）、有傾斜角度的眼皮（7、8與9）、眼睛下方的衰老細紋（10）、凹陷的眼皮（11）、凸起的眼皮（12）—其中有些已是卡通畫家「慣用」的特徵。再看看懸著的眼袋（13）、上下雙層凹眼皮（14）、相同的眼皮但帶有露出的眼睛圓點（15）、「彗星尾巴」（16）試著先將這些尾紋從眼睛圓點往某方向滑開，然後再試其他方向。當眼睛圓點裂開時，會明顯產生「疲軟昏厥」的表情（17），而將眼皮和眼睛向內轉便可得到精神錯亂的模樣（18）。現在，當這些眼睛各自加上獨特的眉毛、鼻子、嘴巴和頭部輪廓時，就可以創造出自己專屬的娛樂效果了。

眼睛的位置（搭配各種情緒）

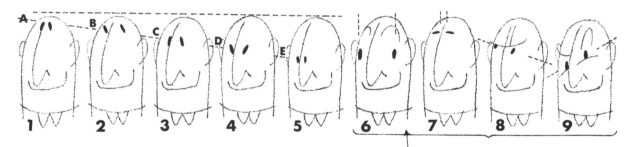

上面重複相同的頭像只是為了提醒學生多試試與鼻子和頭型相對的各種眼睛位置。虛線A到E表示上下範圍。將此實際運用的方法有數百種，下面的前五個頭像是其中幾個例子。頭像6到9屬於將眼睛分開或傾斜的極端情況。

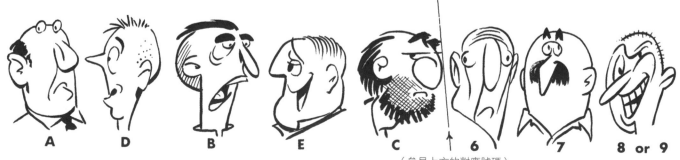

（參見上方的對應號碼）

依字母順序排列的情緒與表情分類（附上交叉比對方法）

這三頁有卡通畫家常需要描繪的大多數情感、表情和臉部狀況的卡通風格樣式。請勿將這些當做基準或模範。現實生活中，如果五十個人受到相同的刺激，他們的臉部反應方式都不會相同。不過，表情肌肉引起的反應模式大致類似（分項圖解見第22和28頁）。

表中用的都是直覺想到、能描述樣貌的單詞。如果在表單中找不到想要的臉部狀況圖，換個常見的同義詞很可能就行。交叉比對的編號會對應到有些許關聯的臉部圖像（字詞不見得有關）。因此不妨多查找一些漫畫面容，這些臉孔有助鎖定特定情境所需的確切表情。

在此編列出來的圖主要不是做為供人模仿的素材，而只是為臉部扭曲和變形提供靈感，這些扭曲和變形的畫風可以融合到學習者自己畫的卡通人物

中，使它們變得更有表現力。其中有些面目可能皺紋過多；其他的或許又太平滑了。有些可能太胖，有一些則太瘦。有些年齡可能太大，有些太年輕（有關年齡這一點，請參見關於年齡的那幾個章節）。這些表情基礎樣式可以應用到第3到8頁的數百個臉部特徵上，如此一來就能開發出前所未有的全新人物。利用女性髮型（第8頁）就能將這些男性人物轉變為搞笑的女性角色。

無論是以笑鬧譁話或對話框的形式，

如果想讓描繪對象說些什麼，請想像自己「聽見」他已演練了要說的內容。說話動作是否和那張臉能「搭配」？有趣嗎？如果不是，請查查交叉比對的圖，看看其他可能的變化方式。這些臉大多數都「極端誇張」。可試著在鉛筆素描時調整臉部線條來控制感情的劇烈程度。如果整體的卡通技法偏簡潔，請嘗試減少線條。錯誤的表現方式可能會毀掉整部卡通作品。正確的表現技法十分重要，這點值得一再強調。

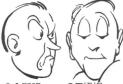

1暴躁
AGGRESSIVE
(5, 19, 33, 35, 54, 68, 71, 79, 89, 96, 102, 103, 108, 116, 122)

2疏離
ALOOF
(23, 59, 69, 74, 99, 110)

3驚訝
AMAZED
(9, 10, 52, 61, 95, 114, 127)

4感興趣
AMUSED
(22, 24, 27, 49, 51, 76, 80, 82, 94, 106, 123, 149)

5憤怒
ANGRY
(1, 13, 26, 33, 35, 38, 41, 54, 58, 67, 71, 79, 81, 96, 103, 107, 108, 116, 122)

6期盼
ANTICIPATION
(30, 49, 51, 75, 91, 106, 123, 129, 133, 140, 150)

 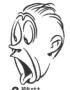 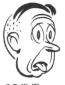 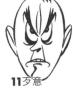 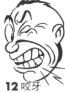

7焦慮
ANXIETY
(10, 25, 30, 36, 42, 52, 61, 72, 88, 115, 127)

8冷淡
APATHY
(2, 23, 59, 65, 69, 74, 99, 120, 146)

9驚嚇
ASTONISHMENT
(3, 10, 25, 30, 52, 61, 72, 126, 127)

10敬畏
AWE
(3, 9, 30, 42, 52, 61, 126, 127)

11歹意
BAD
(20, 40, 44, 54, 58, 81, 96, 103, 104, 107, 108, 122, 137, 139, 140)

12咬牙
BITING
(5, 15, 103, 133, 140)

13心酸
BITTERNESS
(1, 5, 26, 38, 40, 43, 44, 81, 89, 96, 103, 104, 107, 108, 122, 128, 139)

14眨眼
BLINKING
(21, 29, 37, 90, 100, 109, 120, 124, 135, 136, 146)

15啜泣
BLUBBERING
(25, 29, 63, 66, 124, 129)

 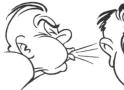 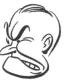

16吹氣
BLOWING
(20, 33, 54, 77, 109, 121, 132, 142, 148)

17狂歡
BOISTEROUS
(51, 75, 78, 91, 118, 133, 150)

18無懼
BRAVE
(24, 57, 89, 113, 137)

19厚顏
BRAZEN
(13, 17, 33, 35, 40, 54, 58, 68, 71, 73, 79, 96, 101, 102, 103, 108, 116, 122, 139)

20牛脾氣
BULLISH
(5, 13, 35, 38, 58, 96, 104, 107, 108, 122, 137)

21噎到
CHOKING
(33, 50, 53, 96, 109, 126, 130, 132, 136, 148)

22咯咯笑
CHUCKLE
(2, 13, 26, 31, 59, 78, 103, 123, 150)

23自負
CONCEIT
(4, 18, 27, 49, 57, 76, 102, 110, 113, 131, 145)

24自信
CONFIDENCE
(4, 18, 27, 49, 57, 76, 102, 110, 113, 131, 145)

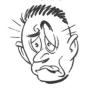 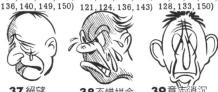 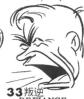

25驚愕
CONSTERNATION
(3, 7, 9, 30, 36, 52, 61, 72, 88, 115, 126, 127)

26鄙視
CONTEMPT
(2, 23, 31, 41, 42, 43, 44, 47, 59, 69, 74, 79, 89, 103, 104, 107, 108, 122)

27忸怩
COY
(4, 22, 24, 55, 61, 80, 82, 85, 94, 123, 147)

28瘋癲
CRAZY
(25, 39, 46, 51, 64, 66, 88, 91, 115, 129, 130, 132, 133, 136, 140, 149, 150)

29哭泣
CRYING
(14, 15, 37, 39, 42, 45, 48, 83, 87, 92, 100, 105, 111, 117, 121, 124, 136, 143)

30好奇
CURIOUS
(6, 43, 47, 51, 60, 63, 82, 84, 86, 95, 98, 127, 128, 133, 150)

31憤世嫉俗
CYNICISM
(2, 13, 19, 23, 26, 40, 41, 43, 44, 47, 67, 69, 74, 84, 102, 103, 104)

32挫敗
DEFEAT
(7, 36, 37, 39, 42, 45, 48, 61, 87, 90, 100, 105, 111, 117, 124, 135, 141, 143)

33叛逆
DEFIANCE
(1, 5, 26, 35, 38, 44, 54, 58, 71, 96, 103, 104, 107, 108, 110, 116, 122, 139, 148)

34洩氣
DEJECTION
(7, 29, 32, 36, 37, 39, 42, 45, 61, 83, 87, 100, 111, 124, 141, 143)

35苛刻
DEMANDING
(1, 5, 33, 38, 54, 58, 68, 71, 89, 96, 103, 116, 122)

沮喪36
DEPRESSION
(7, 32, 37, 39, 42, 45, 48, 61, 83, 87, 100, 105, 111, 117, 120, 124, 135, 141, 143)

37絕望
DESPAIR
(29, 32, 34, 45, 61, 100, 111, 117, 124, 136, 141, 143)

38不惜拼命
DESPERATION
(25, 29, 42, 50, 90, 111, 112, 124, 135, 136)

39意志消沉
DESPONDENCY
(7, 32, 34, 36, 42, 45, 48, 62, 83, 87, 100, 111, 117, 135, 141, 143)

40窮兇惡極
DEVILISH
(11, 20, 54, 58, 103, 104, 107, 108, 139, 140)

41不認同
DISAPPROVAL
(2, 13, 23, 26, 33, 43, 44, 54, 59, 71, 79, 96, 104, 107, 108, 116, 122)

42挫折
DISCOURAGEMENT
(7, 32, 34, 36, 37, 39, 45, 48, 61, 87, 90, 100, 105, 111, 117, 124, 135, 141, 143)

 43 輕蔑
DISDAIN
(2, 23, 26, 41, 59, 69, 79, 108)

 44 厭惡
DISGUST
(13, 23, 26, 35, 41, 43, 47, 67, 73, 79, 96, 104, 107, 108, 122)

45 氣餒
DISMAY
(32, 36, 39, 42, 48, 61, 83, 87, 100, 111, 117, 135, 141, 143)

46 頭暈
DIZZINESS
(25, 87, 88, 90, 115, 117, 120, 135, 138, 149)

 47 起疑
DOUBT
(2, 23, 26, 31, 43, 67, 74, 84, 95, 98, 119, 128)

 48 垂頭喪氣
DOWNCAST
(7, 32, 34, 36, 37, 39, 42, 45, 61, 83, 87, 92, 100, 111, 124, 135, 141, 143)

 49 熱切積極
EAGERNESS
(6, 51, 63, 66, 75, 91, 106, 129, 133, 150)

 50 筋疲力盡
EXHAUSTION
(21, 52, 87, 90, 109, 112, 117, 132, 135, 136, 138, 143)

 51 活力十足
EXUBERANCE
(6, 17, 56, 66, 75, 78, 91, 106, 123, 133, 149, 150)

 52 害怕
FEAR
(3, 7, 10, 25, 53, 61, 64, 72, 88, 115, 127, 130, 136)

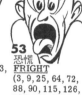 **53** 恐慌
FRIGHT
(3, 9, 25, 64, 72, 88, 90, 115, 126, 127, 130, 136)

54 暴怒
FURY
(5, 20, 33, 35, 38, 58, 71, 81, 96, 107, 116, 139, 140, 148)

 55 飄飄然
GIDDY
(22, 51, 56, 66, 75, 78, 91, 106, 107, 116, 139, 140, 148)

56 高興
GLEE
(6, 17, 22, 28, 51, 75, 78, 91, 106, 123, 133, 149, 150)

57 友好
GOOD
(18, 24, 49, 76, 131, 145)

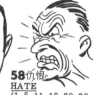 **58** 仇恨
HATE
(1, 5, 11, 13, 20, 26, 33, 35, 38, 40, 41, 44, 54, 68, 71, 79, 81, 96, 103, 104, 107, 108, 116, 122, 139, 148)

 59 高傲
HAUGHTINESS
(2, 23, 26, 35, 41, 68, 69, 73, 74, 102, 103, 110, 122)

60 留神聆聽
LISTENING
(30, 47, 82, 84, 93, 95, 98, 99, 114, 119, 127, 128, 134, 147)

 61 惶然無望
HOPELESSNESS
(7, 29, 32, 34, 36, 37, 39, 42, 45, 48, 87, 100, 111, 117, 124, 135, 141, 143)

62 屈辱
HUMILIATION
(7, 15, 25, 32, 36, 37, 39, 42, 45, 48, 87, 90, 100, 105, 111, 117, 135, 136, 141)

 63 飢餓
HUNGER
(6, 10, 15, 30, 36, 51, 66, 86, 91, 129, 133, 141)

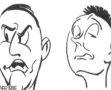 **64** 歇斯底里
HYSTERICAL
(25, 46, 51, 53, 88, 90, 115, 126, 130, 136, 149)

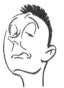 **65** 冷酷
ICY
(2, 13, 23, 43, 59, 69, 74)

 66 痴傻
IDIOCY
(6, 28, 46, 51, 91, 115, 123, 136, 149, 150)

 67 不耐煩
IMPATIENCE
(1, 35, 41, 44, 79, 84, 108, 116, 122, 139)

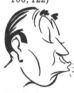 **68** 放肆
IMPUDENCE
(19, 26, 35, 44, 54, 59, 101, 102, 103, 104, 108, 122)

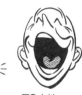 **69** 漠不關心
INDIFFERENCE
(2, 23, 59, 74, 99, 110, 120, 146)

 70 不誠實
INSINCERITY
(40, 70, 101, 102, 103, 107, 108, 139)

 71 倨慢無禮
INSOLENCE
(19, 33, 35, 40, 54, 59, 68, 73, 74, 96, 101, 102, 103, 104, 108, 116, 139, 148)

72 受辱蒙羞
INSULTED
(61, 87, 90, 92, 105, 115, 117, 126, 135, 136, 141)

 73 侮辱火
INSULTING
(1, 13, 19, 26, 33, 35, 40, 54, 59, 68, 71, 96, 101, 102, 103, 107, 108, 139)

 74 忌妒
JEALOUSY
(2, 13, 23, 26, 41, 43, 59, 101, 103, 104, 108)

 75 歡欣
JOY
(4, 17, 22, 51, 55, 56, 78, 80, 91, 106, 123, 133, 142, 149, 150)

 76 親切
KINDNESS
(18, 49, 57, 80, 94, 113, 145)

77 接吻
KISSING
(51, 80, 91, 133, 142)

 78 大笑
LAUGHTER
(17, 22, 28, 40, 51, 55, 56, 75, 91, 101, 103, 123, 133, 150)

79 疑慮
LEER
(26, 41, 43, 44, 47, 68, 70, 84, 101, 102, 103, 104, 108, 139)

80 愛戀
LOVE
(4, 27, 49, 51, 75, 77, 85, 91, 133, 140, 147)

81 暴怒
MAD
(1, 5, 11, 13, 20, 26, 33, 38, 41, 44, 54, 58, 68, 71, 79, 96, 104, 107, 108, 116, 122, 148)

82 沉靜
MEDITATIVE
(8, 27, 31, 43, 67, 69, 93, 95, 98, 99, 125, 147)

83 憂鬱
MELANCHOLY
(32, 34, 36, 39, 42, 45, 48, 61, 87, 100, 105, 111, 117, 125, 141, 143)

84 猜忌
MISTRUST
(2, 13, 26, 41, 43, 44, 47, 67, 79, 119, 128)

85 謙虛
MODESTY
(27, 80, 82, 94, 123, 134, 147)

86 愚蠢
MORON
(6, 28, 51, 55, 91, 115, 117, 123, 136, 149, 150)

87 窘迫
MORTIFIED
(25, 34, 36, 37, 39, 42, 45, 48, 62, 90, 100, 105, 111, 124, 141)

 88 緊張
NERVOUS
(7, 25, 38, 46, 52, 53, 64, 72, 90, 92, 112. 115, 136)

 89 頑固
OBSTINATE
(1, 5, 13, 20, 26, 35, 41, 44, 54, 58, 79, 96, 103, 107, 108, 116, 122, 137)

 90 疼痛
PAIN
(7, 21, 29, 32, 34, 37, 39, 42, 45, 48, 50, 62, 83, 87, 111, 117, 124, 135, 148)

 91 熱情
PASSIONATE
(6, 40, 49, 51, 63, 75, 77, 80, 86, 103, 133, 140, 149, 150)

 92 茫然
PERPLEXED
(7, 25, 42, 47, 61, 72, 100, 115, 125, 127, 141)

 93 思索
PONDERING
(23, 31, 41, 42, 43, 47, 67, 82, 84, 95, 97, 98, 99, 119, 125, 131, 145)

 94 古靈精怪
QUAINT
(27, 85, 125, 134, 142, 144)

 95 質疑
QUESTIONING
(2, 23, 26, 43, 47, 67, 79, 82, 84, 98, 99, 119, 127, 128, 134)

 96 盛怒
RAGE
(1, 5, 12, 20, 33, 35, 38, 54, 58, 71, 81, 103, 109, 116, 148)

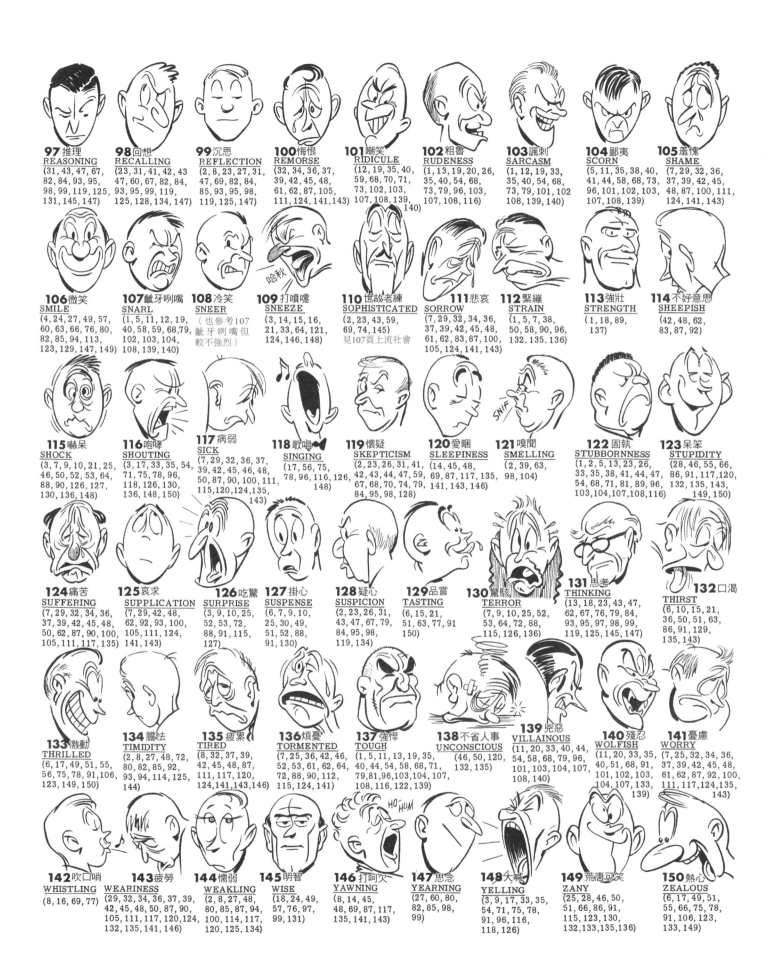

97 推理
REASONING
(31, 43, 47, 67,
82, 84, 93, 95,
98, 99, 119, 125,
131, 145, 147)

98 回想
RECALLING
(23, 31, 41, 42, 43
47, 60, 67, 82, 84,
93, 95, 99, 119,
125, 128, 134, 147)

99 沉思
REFLECTION
(2, 8, 23, 27, 31,
47, 69, 82, 84,
85, 93, 95, 98,
119, 125, 147)

100 悔恨
REMORSE
(32, 34, 36, 37,
39, 42, 45, 48,
61, 62, 87, 105,
111, 124, 141, 143)

101 嘲笑
RIDICULE
(12, 19, 35, 40,
59, 68, 70, 71,
73, 102, 103,
107, 108, 139,
140)

102 粗魯
RUDENESS
(1, 13, 19, 20, 26,
35, 40, 54, 68,
73, 79, 96, 103,
107, 108, 116)

103 諷刺
SARCASM
(1, 12, 19, 33,
35, 40, 54, 68,
73, 79, 101, 102
108, 139, 140)

104 鄙夷
SCORN
(5, 11, 35, 38, 40,
41, 44, 58, 68, 73,
96, 101, 102, 103,
107, 108, 139)

105 羞愧
SHAME
(7, 29, 32, 36,
37, 39, 42, 45,
48, 87, 100, 111,
124, 141, 143)

106 微笑
SMILE
(4, 24, 27, 49, 57,
60, 63, 66, 76, 80,
82, 85, 94, 113,
123, 129, 147, 149)

107 齜牙咧嘴
SNARL
(1, 5, 11, 12, 19,
40, 58, 59, 68,79,
102, 103, 104,
108, 139, 140)

108 冷笑
SNEER
（也參考107
齜牙咧嘴但
較不強烈）

109 打噴嚏
SNEEZE
(3, 14, 15, 16,
21, 33, 64, 121,
124, 146, 148)

110 世故老練
SOPHISTICATED
(2, 23, 43, 59,
69, 74, 145)

見107頁上流社會

111 悲哀
SORROW
(7, 29, 32, 34, 36,
37, 39, 42, 45, 48,
61, 62, 83, 87, 100,
105, 124, 141, 143)

112 緊繃
STRAIN
(1, 5, 7, 38,
50, 58, 90, 96,
132, 135, 136)

113 強壯
STRENGTH
(1, 18, 89,
137)

114 不好意思
SHEEPISH
(42, 48, 62,
83, 87, 92)

115 嚇呆
SHOCK
(3, 7, 9, 10, 21, 25,
46, 50, 52, 53, 64,
88, 90, 126, 127,
130, 136, 148)

116 咆哮
SHOUTING
(3, 17, 33, 35, 54,
71, 75, 78, 96,
118, 126, 130,
136, 148, 150)

117 病弱
SICK
(7, 29, 32, 36, 37,
39, 42, 45, 46, 48,
50, 87, 90, 100, 111,
115,120,124,135,
143)

118 歌唱
SINGING
(17, 56, 75,
78, 96, 116, 126,
148)

119 懷疑
SKEPTICISM
(2, 23, 26, 31, 41,
42, 43, 44, 47, 59,
67, 68, 70, 74, 79,
84, 95, 98, 128)

120 愛睏
SLEEPINESS
(14, 45, 48,
69, 87, 117, 135,
141, 143, 146)

121 嗅聞
SMELLING
(2, 39, 63,
98, 104)

122 固執
STUBBORNNESS
(1, 2, 5, 13, 23, 26,
33, 35, 38, 41, 44, 47,
54, 68, 71, 81, 89, 96,
103,104,107,108,116)

123 呆笨
STUPIDITY
(28, 46, 55, 66,
86, 91, 117,120,
132, 135, 143,
149, 150)

124 痛苦
SUFFERING
(7, 29, 32, 34, 36,
37, 39, 42, 45, 48,
50, 62, 87, 90, 100,
105, 111, 117, 135)

125 哀求
SUPPLICATION
(7, 29, 42, 48,
62, 92, 93, 100,
105, 111, 124,
141, 143)

126 吃驚
SURPRISE
(3, 9, 10, 25,
52, 53, 72,
88, 91, 115,
127)

127 掛心
SUSPENSE
(6, 7, 9, 10,
25, 30, 49,
51, 52, 88,
91, 130)

128 疑心
SUSPICION
(2, 23, 26, 31,
43, 47, 67, 79,
84, 95, 98,
119, 134)

129 品嘗
TASTING
(6, 15, 21,
51, 63, 77, 91
150)

130 驚駭
TERROR
(7, 9, 10, 25, 52,
53, 64, 72, 88,
115, 126, 136)

131 思考
THINKING
(13, 18, 23, 43, 47,
62, 67, 76, 79, 84,
93, 95, 97, 98, 99,
119, 125, 145, 147)

132 口渴
THIRST
(6, 10, 15, 21,
36, 50, 51, 63,
86, 91, 129,
135, 143)

133 激動
THRILLED
(6, 17, 49, 51, 55,
56, 75, 78, 91,106,
123, 149, 150)

134 膽怯
TIMIDITY
(2, 8, 27, 48, 72,
80, 82, 85, 92,
93, 94, 114, 125,
144)

135 疲累
TIRED
(8, 32, 37, 39,
42, 45, 48, 87,
111, 117, 120,
124,141,143,146)

136 煩憂
TORMENTED
(7, 25, 36, 42, 46,
52, 53, 61, 62, 64,
72, 88, 90, 112,
115, 124, 141)

137 強悍
TOUGH
(1, 5, 11, 13, 19, 35,
40, 51, 68, 91,
79,81,96,103,104,107,
108, 116, 122, 139)

138 不省人事
UNCONSCIOUS
(46, 50, 120,
132, 135)

139 兇惡
VILLAINOUS
(11, 20, 33, 40, 44,
54, 58, 68, 79, 96,
101, 103, 104, 107,
108, 140)

140 殘忍
WOLFISH
(11, 20, 33, 35,
40, 51, 68, 91,
101, 102, 103,
104, 107, 133,
139)

141 憂慮
WORRY
(7, 25, 32, 34, 36,
37, 39, 42, 45, 48,
61, 62, 87, 92, 100,
111, 117, 124, 135,
143)

142 吹口哨
WHISTLING
(8, 16, 69, 77)

143 疲勞
WEARINESS
(29, 32, 34, 36, 37, 39,
42, 45, 48, 50, 87, 90,
105, 111, 117, 120, 124,
132, 135, 141, 146)

144 懦弱
WEAKLING
(2, 8, 27, 48,
80, 85, 87, 94,
100, 114, 117,
120, 125, 134)

145 明智
WISE
(18, 24, 49,
57, 76, 97,
99, 131)

146 打呵欠
YAWNING
(8, 14, 45,
48, 69, 87, 117,
135, 141, 143)

147 思念
YEARNING
(27, 60, 80,
82, 85, 98,
99)

148 大喊
YELLING
(3, 9, 17, 33, 35,
54, 71, 75, 78,
91, 96, 116,
118, 126)

149 荒唐可笑
ZANY
(25, 28, 46, 50,
51, 66, 86, 91,
115, 123, 130,
132,133,135,136)

150 熱心
ZEALOUS
(6, 17, 49, 51,
55, 66, 75, 78,
91, 106, 123,
133, 149)

臉部表情肌肉

當然，卡通畫家沒有必要對所有的臉部肌肉都熟悉。此處將肌肉細節全部列出是為了內容完整。知道六種基本情感面容的每個主要肌群會有所幫助——第七種是非對稱型的各項組合。主要肌肉的標記方式有三種：1.大星號。 2.粗線指向臉部。 3.列表中擺「第一位」的表示重要性高。小肌肉的星號較小，依重要性順序排第二。附屬肌肉排第三或更後面。

每個頭像以括弧分為上半的「a」和下半的「b」兩部分，方便對照。在總說明圖A和B有實際的肌肉名稱。就其重量和大小而言，臉部肌肉算是最強壯的人體肌肉之一。它們通常相當靠近皮膚或者就是皮膚的一部分。其中有許多起源於骨頭表面，並且常會與相鄰的肌肉結合。留意「環繞」眼睛和嘴巴的圓形片狀肌肉。畢竟眼睛和嘴巴只是在臉上的狹長裂紋。嘴巴和眼睛肌肉的運作有些相似，幾乎表現所有表情的臉部肌肉都會碰上這些環狀肌肉，並且與之融合。

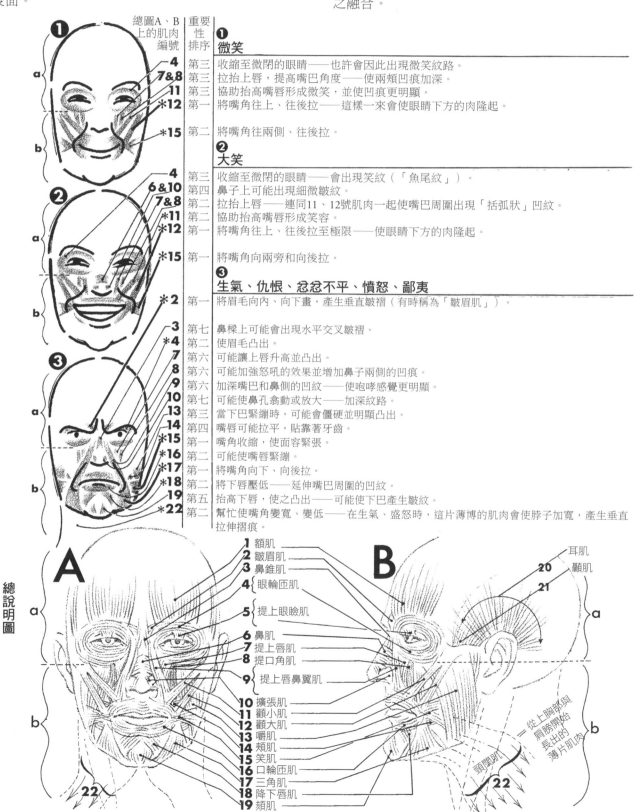

總圖A、B上的肌肉編號	重要性排序	說明
❶ 微笑		
-4	第三	收縮至微閉的眼睛——也許會因此出現微笑紋路。
7&8	第三	拉抬上唇，提高嘴巴角度——使兩頰凹痕加深。
11	第三	協助抬高嘴唇形成微笑，並使凹痕更明顯。
*12	第一	將嘴角往上、往後拉——這樣一來會使眼睛下方的肉隆起。
*15	第二	將嘴角往兩側、往後拉。
❷ 大笑		
-4	第三	收縮至微閉的眼睛——會出現笑紋（「魚尾紋」）。
6&10	第四	鼻子上可能出現細微皺紋。
7&8	第二	拉抬上唇——連同11、12號肌肉一起使嘴巴周圍出現「括弧狀」凹紋。
*11	第二	協助抬高嘴唇形成笑容。
*12	第一	將嘴角往上、往後拉至極限——使眼睛下方的肉隆起。
*15	第一	將嘴角向兩旁和向後拉。
❸ 生氣、仇恨、忿忿不平、憤怒、鄙夷		
*2	第一	將眉毛向內、向下畫，產生垂直皺褶（有時稱為「皺眉肌」）。
3	第七	鼻樑上可能會出現水平交叉皺褶。
*4	第二	使眉毛凸出。
7	第六	可能讓上唇升高並凸出。
8	第六	可能加強怒吼的效果並增加鼻子兩側的凹痕。
9	第六	加深嘴巴和鼻側的凹紋——使咆哮感覺更明顯。
10	第七	可能使鼻孔翕動或放大——加深紋路。
13	第三	當下巴緊繃時，可能會僵硬並明顯凸出。
14	第四	嘴唇可能拉平，貼靠著牙齒。
*15	第一	嘴角收縮，使面容緊張。
*16	第二	可能使嘴唇緊繃。
*17	第一	將嘴角向下、向後拉。
*18	第二	將下唇壓低——延伸嘴巴周圍的凹紋。
19	第五	抬高下唇，使之凸出——可能使下巴產生皺紋。
*22	第二	幫忙使嘴角變寬、變低——在生氣、盛怒時，這片薄博的肌肉會使脖子加寬，產生垂直拉伸摺痕。

總說明圖 A B

1 額肌
2 皺眉肌
3 鼻錐肌
4 眼輪匝肌
5 提上眼瞼肌
6 鼻肌
7 提上唇肌
8 提口角肌
9 提上唇鼻翼肌
10 擴張肌
11 顴小肌
12 顴大肌
13 嚼肌
14 頰肌
15 笑肌
16 口輪匝肌
17 三角肌
18 降下唇肌
19 頦肌
20 耳肌
21 顳肌
22 頸闊肌

從上胸部與肩膀開始長出的薄片肌肉

當我們知道某些顏面肌肉在一些人臉上較顯著，而在另一些人臉上則完全或有部分看不出來時，我們便能更充分理解，外觀差異並不是完全取決於五官特徵的形狀。因此，世界上才有數以百萬計的獨特面孔。酒窩與以及後天臉部

習慣性表情造成的紋路和溝痕都顯示出這些肌肉附著在皮膚上的位置。卡通風格圖像是成形或崩壞，就看是否正確扭動、彎曲臉部線條或五官特徵。以下是這些「扭曲和彎轉」產生的原因：

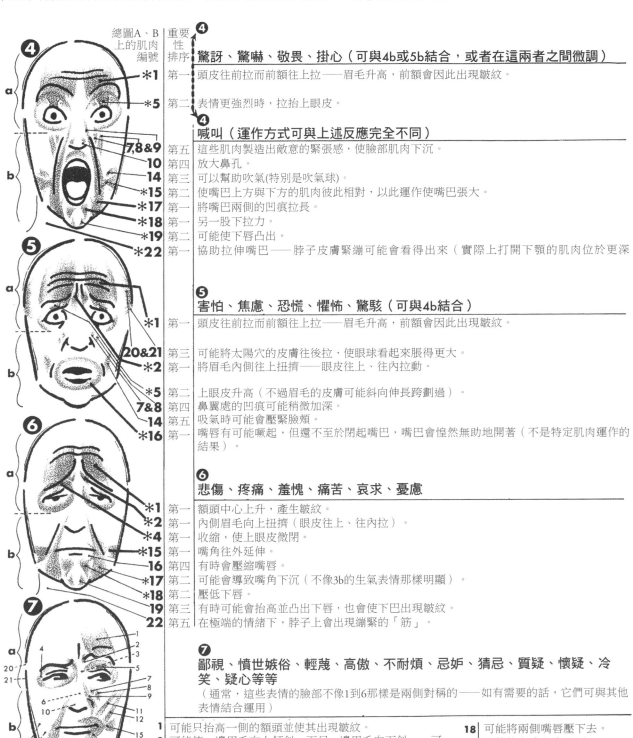

總圖A、B上的肌肉編號	重要性排序	❹ 驚訝、驚嚇、敬畏、掛心（可與4b或5b結合，或者在這兩者之間微調）
*1	第一	頭皮往前拉而前額往上拉——眉毛升高，前額會因此出現皺紋。
*5	第二	表情更強烈時，拉抬上眼皮。

❹ 喊叫（運作方式可與上述反應完全不同）

7,8&9	第五	這些肌肉製造出敵意的緊張感，使臉部肌肉下沉。
10	第四	放大鼻孔。
14	第三	可以幫助吹氣(特別是吹氣球)。
*15	第二	使嘴巴上方與下方的肌肉彼此相對，以此運作使嘴巴張大。
*17	第一	將嘴巴兩側的凹痕拉長。
*18	第一	另一股下拉力。
*19	第二	可能使下唇凸出。
*22	第一	協助拉伸嘴巴——脖子皮膚緊繃可能會看得出來（實際上打開下顎的肌肉位於更深

❺ 害怕、焦慮、恐慌、懼怖、驚駭（可與4b結合）

*1	第一	頭皮往前拉而前額往上拉——眉毛升高，前額會因此出現皺紋。
20&21	第三	可能將太陽穴的皮膚往後拉，使眼球看起來脹得更大。
*2	第一	將眉毛內側往上扭擠——眼皮往上、往內拉動。
*5	第二	上眼皮升高（不過眉毛的皮膚可能斜向伸長跨劃過）。
7&8	第四	鼻翼處的凹痕可能會稍微加深。
14	第五	吸氣時可能會壓緊臉頰。
*16	第一	嘴唇有可能噘起，但還不至於閉起嘴巴，嘴巴會惶然無助地開著（不是特定肌肉運作的結果）。

❻ 悲傷、疼痛、羞愧、痛苦、哀求、憂慮

*1	第一	額頭中心上升，產生皺紋。
*2	第一	內側眉毛向上扭擠（眼皮往上、往內拉）。
*4	第一	收縮，使上眼皮微閉。
*15	第一	嘴角往外延伸。
16	第四	有時會壓縮嘴唇。
*17	第二	可能會導致嘴角下沉（不像3b的生氣表情那樣明顯）。
*18	第二	壓低下唇。
19	第三	有時可能會抬高並凸出下唇，也會使下巴出現皺紋。
22	第五	在極端的情緒下，脖子上會出現繃緊的「筋」。

❼ 鄙視、憤世嫉俗、輕蔑、高傲、不耐煩、忌妒、猜忌、質疑、懷疑、冷笑、疑心等等

（通常，這些表情的臉部不像1到6那樣是兩側對稱的——如有需要的話，它們可與其他表情結合運用）

1	可能只抬高一側的額頭並使其出現皺紋。
2	可能使一邊眉毛向上傾斜，而另一邊眉毛向下斜——可能會出現凹紋。
3 6 10	可能會使鼻子出現局部皺紋。
4	可能會使一隻眼睛閉上的樣子比另一隻眼睛明顯。
5	可能使一邊眼皮比另一邊抬得更高。
7 8 9	可能使嘴巴一側或另一側往上翹，因而造成凹痕。
11 12	可能會將嘴角向上、向後拉。
13	可能咬牙切齒。
14	可能擠壓臉頰。
15	可能將嘴巴的角度往外拉。
16	可能稍微閉上嘴巴。
17	有時候可能會壓低嘴巴角度。
18	可能將兩側嘴唇壓下去。
19	可能抬高或凸出下唇。
20	可能使耳朵收縮——這和表情幾乎沒關係。
21	在咬緊下顎時可能讓門牙連在一起。
22	可能使脖子周圍起皺紋，或者使嘴巴下沉。

上圖（圖7）說明：造成這些特定表情的諸多肌肉，有畫出來的用黑線指示，沒畫出來的肌肉位置以虛線標示。編號未依照數字順序，是為了防止指示線交錯混淆。

這些編號的肌肉都有可能製造出圖7的各式表情。請查對左頁總說明圖A與B。

畫出美麗女孩

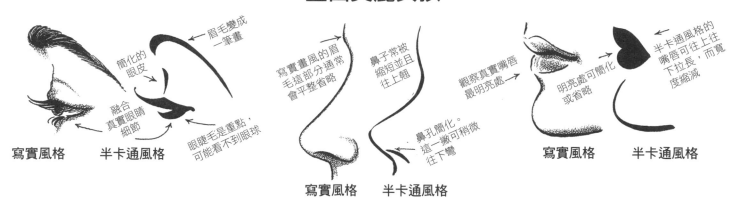

眉毛變成一筆畫

簡化的眼皮

融合真實眼睛細節

眼睫毛是重點，可能看不到眼球

寫實風格　半卡通風格

寫實畫風的眉毛這部分通常會平整省略

鼻子常被縮短並且往上翹

鼻孔簡化。這一撇可稍微往下彎

寫實風格　半卡通風格

觀察真實嘴唇最明亮處

明亮處可簡化或省略

半卡通風格的嘴唇可往上往下拉長，而寬度縮減

寫實風格　半卡通風格

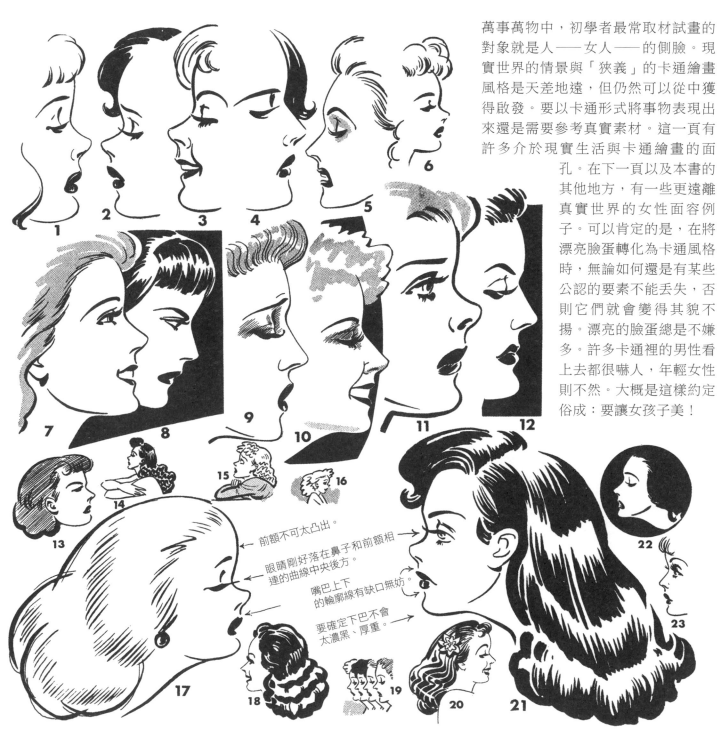

萬事萬物中，初學者最常取材試畫的對象就是人——女人——的側臉。現實世界的情景與「狹義」的卡通繪畫風格是天差地遠，但仍然可以從中獲得啟發。要以卡通形式將事物表現出來還是需要參考真實素材。這一頁有許多介於現實生活與卡通繪畫的面孔。在下一頁以及本書的其他地方，有一些更遠離真實世界的女性面容例子。可以肯定的是，在將漂亮臉蛋轉化為卡通風格時，無論如何還是有某些公認的要素不能丟失，否則它們就會變得其貌不揚。漂亮的臉蛋總是不嫌多。許多卡通裡的男性看上去都很嚇人，年輕女性則不然。大概是這樣約定俗成：要讓女孩子美！

前額不可太凸出。

眼睛剛好落在鼻子和前額相連的曲線中央後方。

嘴巴上下的輪廓線有缺口無妨。

要確定下巴不會太濃黑、厚重。

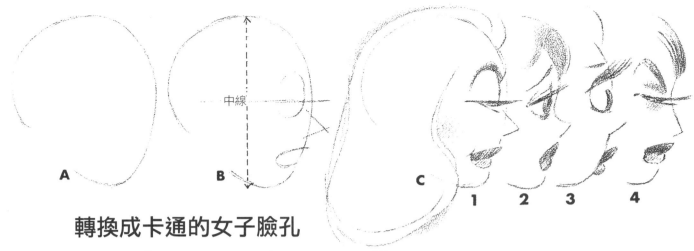

轉換成卡通的女子臉孔

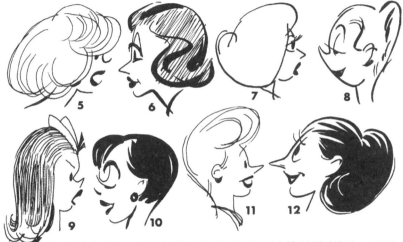

人物的卡通風格可以發展到多極致，而不失去面貌大致的的吸引力？這是一個有趣的挑戰，相當值得在這項試驗上花功夫。人物的獨特性必定會漸漸在不知不覺中產生，這樣很好。由於卡通畫的各部分彼此都需要有足夠的關聯性才能渾然一體，因此，如果圖片中的其他部分極端地滑稽搞怪，這女孩圖像就不可能完全走寫實風。儘管在這個階段我們主要關注的是臉部，但為了說明這一點，請看一下圖13和圖16這兩種繪畫風格。這兩張臉幾乎無法互換。和圖16相比，圖13需要鬆散、較不真實的面孔。

上面是與前一頁現實世界樣貌相距甚遠的臉孔類型。只要接上卡通風格的身體，融入設定好的環境中，它們就會被認為是年輕漂亮的。

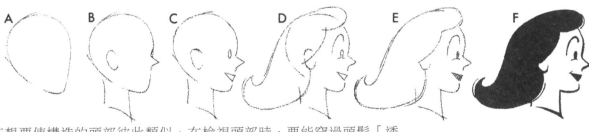

若想要使構造的頭部彼此類似，在檢視頭部時，要能穿過頭髮「透視」。假設只畫出頭像F，你有辦法在其中看到圖A的形狀嗎？大多數卡通畫家都會預先設定從A到F的這六部分組成的連續圖像。當然，頭像圖案可能和此處的完全不同。

臉部組成範圍圖表

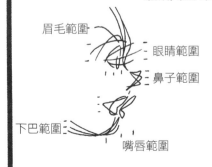

眉毛範圍
眼睛範圍
鼻子範圍
下巴範圍
嘴唇範圍

畫可愛女孩時，要先知道，輪廓如果想顯得細緻漂亮，臉部各部位必須限定在哪些範圍。這沒有固定標準，主觀斷定也有所不同。實際動手畫有助於訂定出自己個人的理想型。

*凱德旺普斯帽

25

女性卡通人物側面圖分類

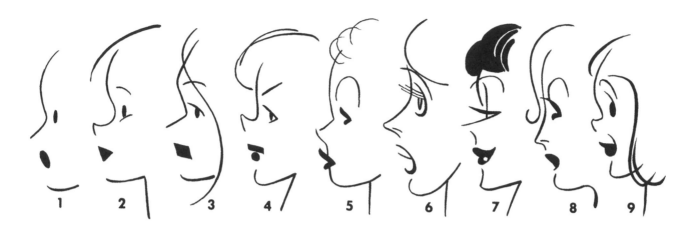

▶ 圖1以兩條線和兩個點表現最簡單的卡通女性形象。眼睛應該是較小的那點。如果嘴巴的點比上面的大很多，看起來便會像是張開、喊叫中的嘴巴，而不是雙唇閉合。注意鼻子額頭相連處與眼睛那一點之間的關係。將此處想成是箭頭-→指向視線目標。有時候，眼睛會稍微高或低於這個彎進來的地方，但一般說來，讓眼睛和這處對齊是最保險的。

▶ 在前四張側臉中，嘴巴是幾何形狀，約略說明了正確的位置（而不只是形狀）與塑造正常的臉部有很大關係。在圖1、2、3與4中，眼睛的點只是一個實心的垂直橢圓形。注意在圖2中，有線在眼睛這點的下面（臉頰線），圖3的線在上方（眼皮線）和圖4裡則上方和下方都有（眼睛的輪廓）。而在圖2、3、4中的這些線可被複製並往上升成為眉毛，當然兩者並不是一定要這樣相似。

▶ 在許多卡通形像中，擺放的嘴巴並沒有與鼻子或下巴相連。有時鼻子的底部被完全省略。圖5的眼睛和嘴巴的形狀除了大小之外都一模一樣。各種側躺的「勾選」符號或「V字型」都可完美地用來當成眼睛和嘴唇的側面。在這裡，圖5的嘴唇位於從鼻子到下巴的線上。它們可再多往臉部拉進去一些。圖6將重複形狀用於眼睛和嘴巴來做實驗。眼睛的睫毛線變成了嘴裡的牙齒線。在圖9，眼睛和嘴巴都多了條「彗星尾巴」。這條尾巴在嘴巴處是代表臉頰的線。它可有幾種不同的方式 ‘, ‘, 從眼睛掃出去，因而產生不同的眼神與表情。鼻子愈挺，角色就顯得愈年輕。

循序畫出漂亮女子頭像的步驟

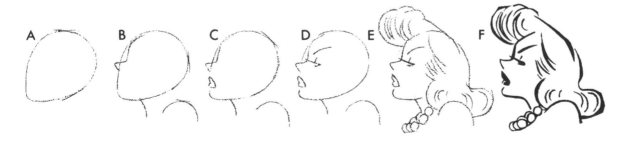

▶ 上面是畫出卡通女子頭像的建議步驟：A. 先畫出雞蛋的形狀。 B. 勾勒鼻子和額頭。 C. 加上嘴巴。 D. 描出眼睛與眉毛。 E. 確定符合時宜的當代髮型。 F. 為剛才輕畫的鉛筆素描上墨。只要將1到26這一系列頭像的某些交錯混融，就可以得到數百種可能變化。通過扭曲變形和你自己的獨創，便能繪製出成千上萬、形形色色的頭像。

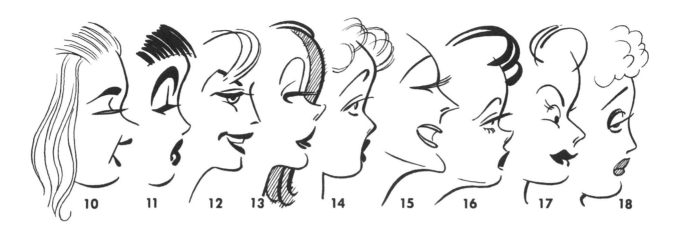

▶ 繼續談漂亮的卡通人物側臉，這一連串圖像中，圖10、11以及一些其他例子（圖5、8、13、15與20）都省略眼球，只靠睫毛來表現眼睛。上方的頭像，除了15和17，全都多多少少有一些表示上眼皮的線──它們都各有特色。同樣地，比較圖6、7、20、23和26的眼皮。眉毛對漂亮的卡通人物總是很重要的，尤其需要注意眉毛的各種變化。看看圖14的「鉤子」狀眉毛，圖10和11眉毛格外粗重，圖12裡有毛髮截斷眉毛，圖13的眉毛連接眼皮，圖15的眉毛與額頭相連，圖16眉毛呈S形彎曲，圖4、12、17、21和26的眉毛向下傾斜，而圖18、20、24和25則向上，圖6、7和20的眉毛超出額頭，圖5、8、11、13、22和23出現極度彎曲的弓形，在圖10、11、12、20、24和26中則有眉毛線條膨脹的情況。留意圖7、21與25中以細線表示眼球的方式會使角色朝另一側看，而不是直直看向前方。

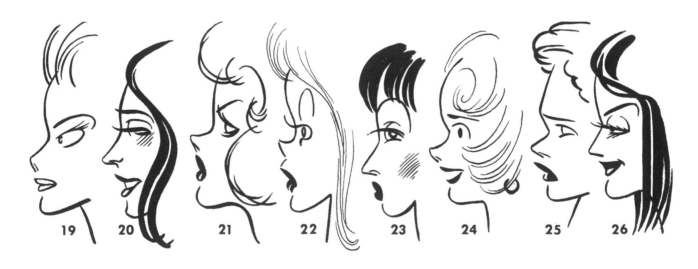

▶ 對於卡通嘴唇圖樣多做一些說明：通常會將它們塗黑來仿擬口紅顏色，但它們也可能就像在圖15和19中出現的那樣以描線輪廓出現，或者可能有某種程度的灰色，如圖18所示。有時候會使用顏色特別淺的口紅。小小的唇部反白可以增添閃爍的感覺。這在卡通繪畫中幾乎總是出現在下唇。它有可能是像圖7裡的白色圓斑，斑點可能在嘴唇上拉長且往下拖，如圖11所示。它可能是一條細細的白色橫線，例如圖13和16，或者是像圖21和22中的白色垂直線。在下唇正面或許有一條白色帶狀反光，如圖17和25，或者白色部分是由於一部分填色被刪除了，如圖20和26。有些卡通畫家一貫都讓嘴唇在臉的表面上凸起，看看圖14。

▶ 卡通繪畫中的鼻子經常微翹，如圖2、4、9、10、11、16、21與24的情況。在其他一些例子，翹起的幅度較小。圖8和18這種扁平的臉在卡通中很少用。鼻尖可以是有破口的獅子鼻如圖5和13。在這一連串頭像中，尖凸的鼻子、圓鈍塌鼻斷續交替出現。鼻孔可能會有，也可能沒有。前額通常是圓形的，但也可能會有像圖3、11、14與25那樣的稜角。

從真實臉孔中找出卡通元素

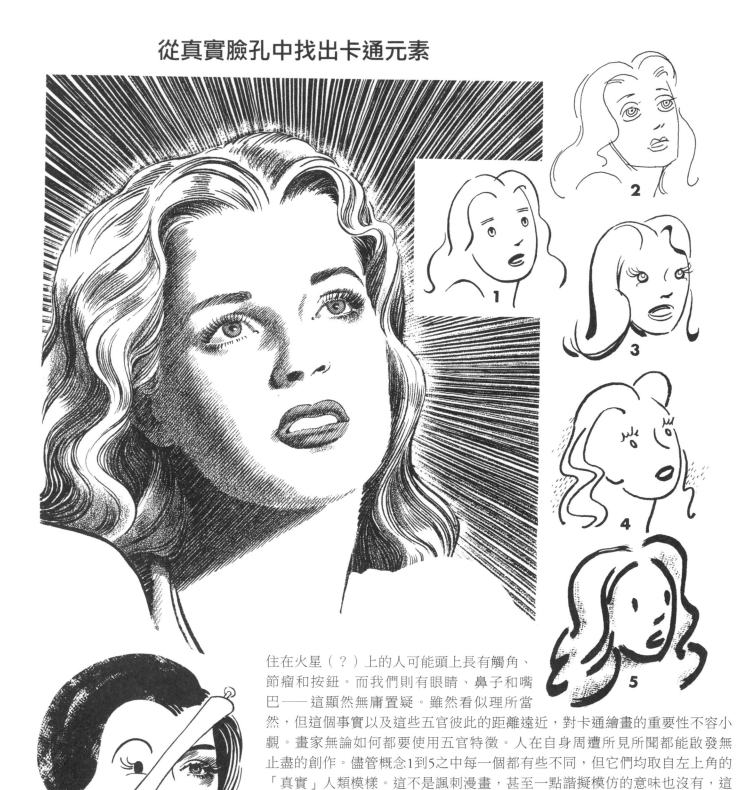

住在火星（？）上的人可能頭上長有觸角、節瘤和按鈕。而我們則有眼睛、鼻子和嘴巴——這顯然無庸置疑。雖然看似理所當然，但這個事實以及這些五官彼此的距離遠近，對卡通繪畫的重要性不容小覷。畫家無論如何都要使用五官特徵。人在自身周遭所見所聞都能啟發無止盡的創作。儘管概念1到5之中每一個都有些不同，但它們均取自左上角的「真實」人類模樣。這不是諷刺漫畫，甚至一點諧擬模仿的意味也沒有，這是為了創作卡通而挪用轉化我們所看到的東西。

將外在現實剔除，學習將其化約到最低程度，保留小點和斑點。好的卡通畫可以是非常簡單的。

左邊這三個例子僅使用了最基本元素，依舊保有卡通的趣味。

分解臉部取得卡通元素

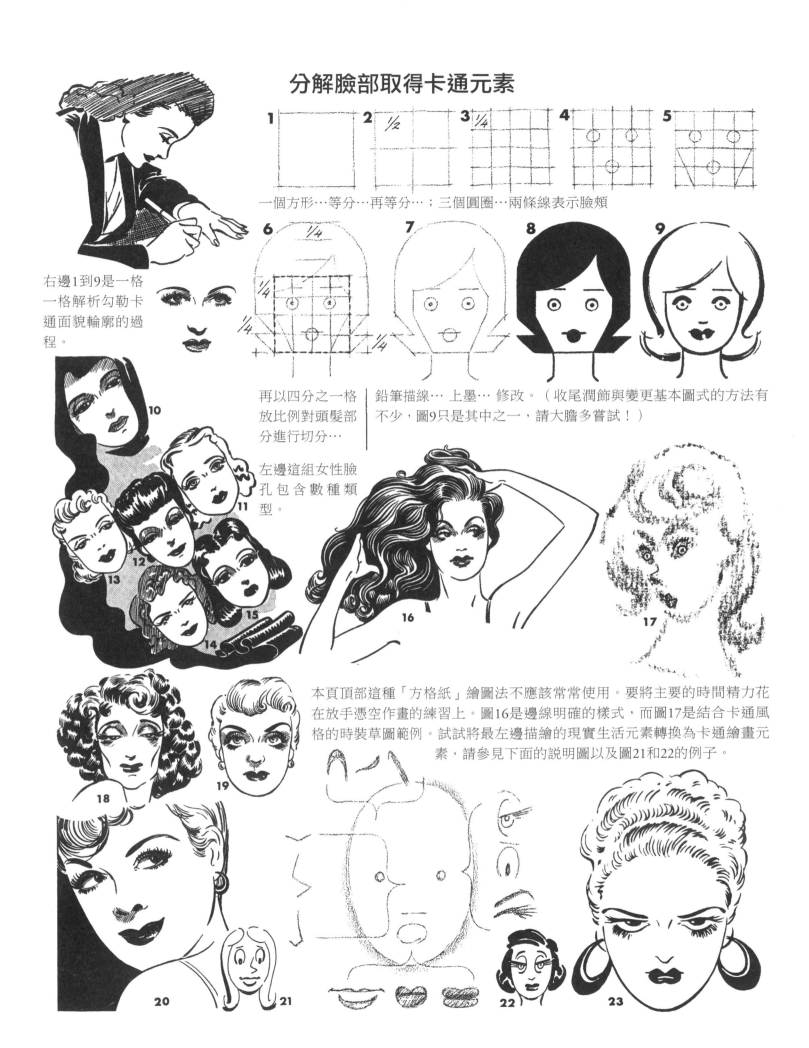

右邊1到9是一格一格解析勾勒卡通面貌輪廓的過程。

一個方形…等分…再等分…；三個圓圈…兩條線表示臉頰

再以四分之一格放比例對頭髮部分進行切分…

鉛筆描線… 上墨… 修改。（收尾潤飾與變更基本圖式的方法有不少，圖9只是其中之一，請大膽多嘗試！）

左邊這組女性臉孔包含數種類型。

本頁頂部這種「方格紙」繪圖法不應該常常使用。要將主要的時間精力花在放手憑空作畫的練習上。圖16是邊線明確的樣式，而圖17是結合卡通風格的時裝草圖範例。試試將最左邊描繪的現實生活元素轉換為卡通繪畫元素，請參見下面的說明圖以及圖21和22的例子。

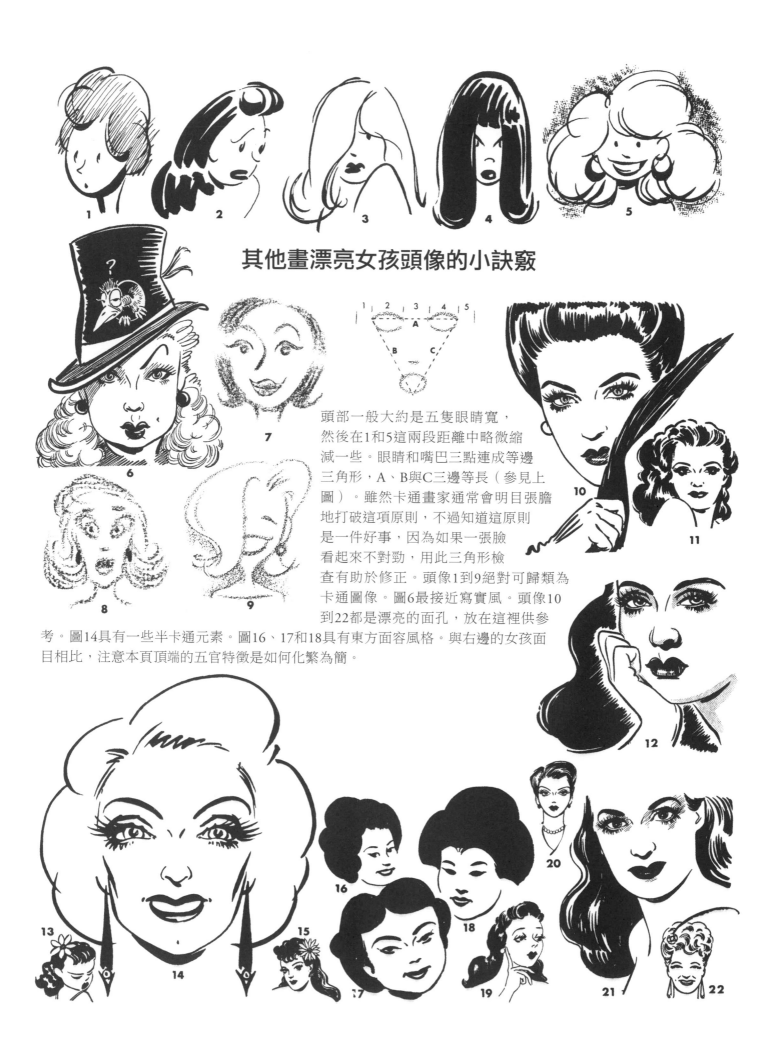

其他畫漂亮女孩頭像的小訣竅

頭部一般大約是五隻眼睛寬，然後在1和5這兩段距離中略微縮減一些。眼睛和嘴巴三點連成等邊三角形，A、B與C三邊等長（參見上圖）。雖然卡通畫家通常會明目張膽地打破這項原則，不過知道這原則是一件好事，因為如果一張臉看起來不對勁，用此三角形檢查有助於修正。頭像1到9絕對可歸類為卡通圖像。圖6最接近寫實風。頭像10到22都是漂亮的面孔，放在這裡供參考。圖14具有一些半卡通元素。圖16、17和18具有東方面容風格。與右邊的女孩面目相比，注意本頁頂端的五官特徵是如何化繁為簡。

描繪少女面容的八個簡易步驟

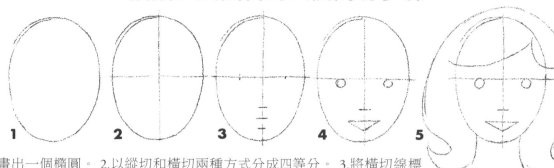

1 **2** **3** **4** **5**

1.用鉛筆輕輕畫出一個橢圓。 2.以縱切和橫切兩種方式分成四等分。 3.將橫切線標示出四等分；將垂直線下半段切半，然後將下半部分三等分。 4. 在上面的標示處畫出表示眼睛的圓；在下方三等分標記的中間三之一處畫三角形的嘴唇。 5.輕描出脖子並勾勒頭髮輪廓。

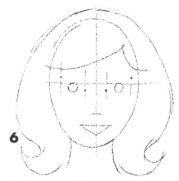 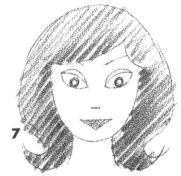 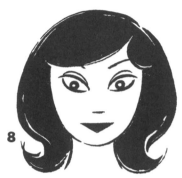

6 **7** **8**

6.將上面橫切線分成八等分，以利找出眼瞼末端（卡通繪畫可能在這點會有不同變化）。 7. 連接圖6的小點來畫出眼睛、以及眉毛。以鉛筆打上明暗，或者就直接到最後一步。 8.用刷毛畫筆（或硬筆）為底稿上墨。

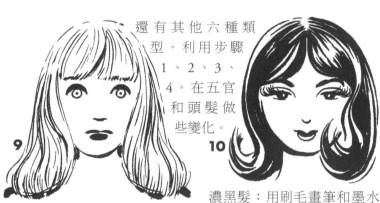 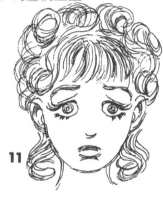

還有其他六種類型。利用步驟1、2、3、4。在五官和頭髮做些變化。

9 **10** **11**

金髮女郎：用刷毛畫筆（1或2號大小，圓頭）和墨水。輕按在頭髮部分。

濃黑髮：用刷毛畫筆和墨水。用力壓塗頭髮部分。

「紅髮」：用硬筆和墨水。讓筆觸舒展，保持輕盈靈動。

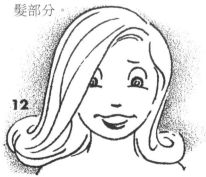 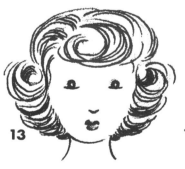 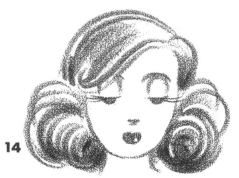

12 **13** **14**

金髮，額外加亮：細毛畫筆。背景用非常硬的石墨筆或鉛筆。

中等黑髮：印度墨水圓珠筆。（試著將臉部五官特徵互換看看。）

淺黑髮：Prismacolor 935軟芯色鉛筆（半壓扁）畫在貝殼細紋紙上。

風格強烈的女孩卡通頭像

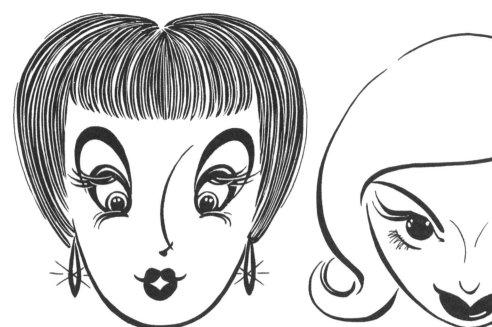

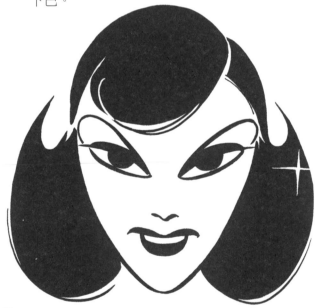

❶ 圓臉：濃密的弓形眉毛，重複眼睛周圍圖樣，頭髮為濃黑刷毛，間雜以白色潤飾。

❷ 寬臉：眼睛為大圓球，兩根外刷的上睫毛，細筆畫下睫毛，下唇濃厚，微微顯露下巴。

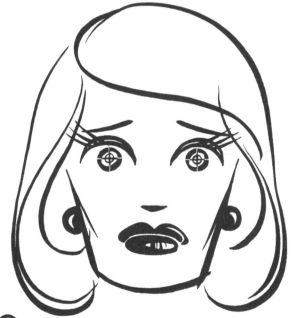

❸ 方臉：半月形上眼皮，各有三根睫毛，眼睛如狙擊槍瞄準鏡，眉毛往上彎，肥厚的嘴唇反光打亮。

❹ 尖臉：眉毛的筆畫融進黑色杏眼，各一根睫毛，如天鵝絨的黑髮，沒有反光打亮，煤黑色的頭髮上有著像星光一閃的亮點。

線條為濃黑筆刷的小縮圖，有正面與側面。塑造一些自己獨有的風格吧！

諷刺漫畫藝術

諷刺漫畫是通過誇大手法來扭曲人物造型的藝術，同時仍然保留他可供辨識的身分。對於社論和體育版的卡通插畫家來說，這種能力非常寶貴。商業廣告、連環漫畫、笑料眼圖、動畫影片和宣傳品的畫家也使用這種手法。這幾頁有我建議的做法順序。

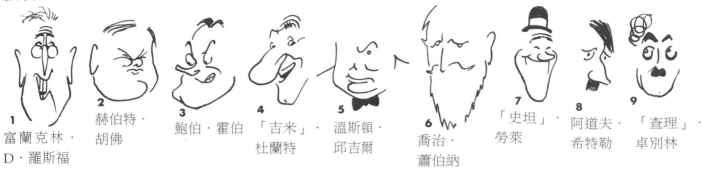

1 富蘭克林·D·羅斯福
2 赫伯特·胡佛
3 鮑伯·霍伯
4 「吉米」·杜蘭特
5 溫斯頓·邱吉爾
6 喬治·蕭伯納
7 「史坦」勞萊
8 阿道夫·希特勒
9 「查理」·卓別林

上面所列的是經常做為諷刺畫題材的一些人物。諷刺漫畫「用筆簡省」，是很好的繪畫練習。步驟：1.鎖定圖像與主題人物的相似之處。 2.決定臉部的異常之處。 3.將這些凸顯出來；同時將其餘部分壓縮至最少或者忽略。

注意：圖1有往中間垂直軸集中的感覺，而圖2則是往正中央集中。諷刺圖畫3與4主要重心在鼻子，其次是下巴、嘴巴和眼睛；圖5的重點放在嘴巴和下巴上；圖6在於鬍鬚和眉毛；圖7著重嘴巴和下巴；圖8與9則是鬍子，再加上次要特徵：頭髮和眼睛。

一張完全「正常或規矩」的面孔很難有諧擬嘲諷的效果。在這種情況下，必須找出稍稍偏離正常的差異效果。把圖10中的粗黑線想成是正常或者一般情況（在你自己腦中設定標準），它旁邊的幾條隨機線條只是一些可能的變化。仔細讀圖10的註記文字。11和13號臉孔就是應用這些原理變化成圖12、14和

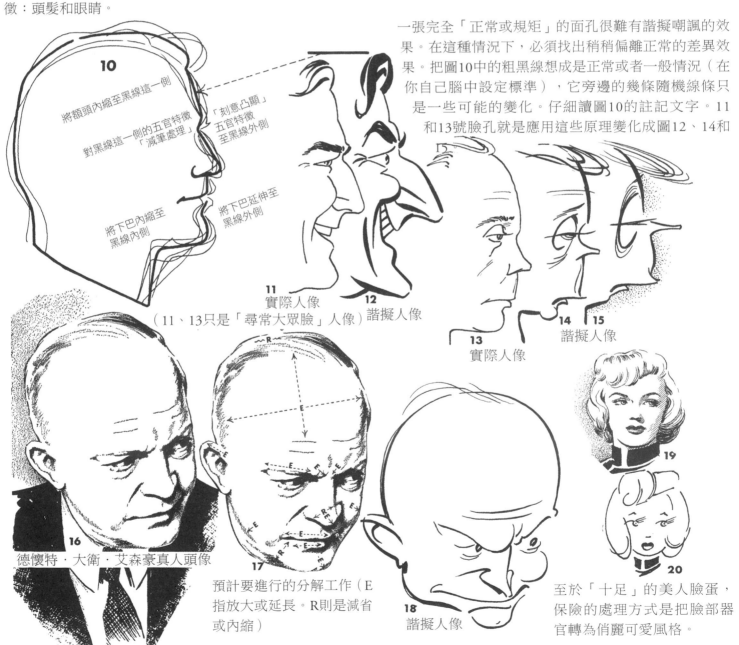

10
將額頭內縮至黑線這一側
對黑線這一側的五官特徵「減筆處理」
「刻意凸顯」五官特徵至黑線外側
將下巴內縮至黑線內側
將下巴延伸至黑線外側

11 實際人像
（11、13只是「尋常大眾臉」人像）
12 諧擬人像
13 實際人像
14 15 諧擬人像

16 德懷特·大衛·艾森豪真人頭像

17 預計要進行的分解工作（E指放大或延長。R則是減省或內縮）

18 諧擬人像

19

20

至於「十足」的美人臉蛋，保險的處理方式是把臉部器官轉為俏麗可愛風格。

關於諧擬人物畫的幾點實用建議（接續前頁）

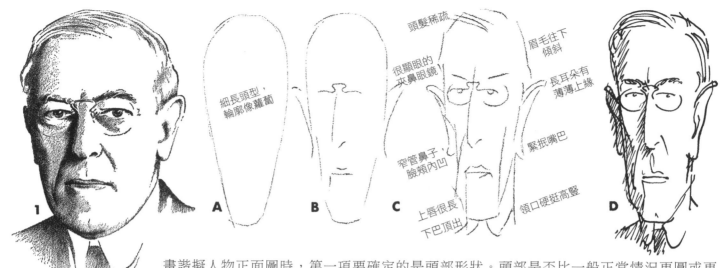

細長頭型，輪廓像蘿蔔

頭髮稀疏

眉毛往下傾斜

很顯眼的夾鼻眼鏡

長耳朵有薄薄上緣

窄管鼻子，臉頰內凹

緊抿嘴巴

上唇很長下巴頂出

領口硬挺高豎

1　　**A**　　**B**　　**C**　　**D**

伍德羅・威爾遜

畫諧擬人物正面圖時，第一項要確定的是頭部形狀。頭部是否比一般正常情況更圓或更方，更長或更寬？與雞蛋、胡蘿蔔、馬鈴薯、梨子、香蕉、葫蘆瓜、球、方塊、紡錘、瓶子、斧頭、鑽石、三角形等物體是否相似，即使只是約略形似，將頭部輪廓誇張變形至近似的形狀。接下來，留意強調的特徵並使它們「突兀地成為搶眼主角」。實驗性地試著以容易擦除的線條將它們扭曲呈現。畫一些初步草圖會有所幫助。如果時間允許，將它們都先放一邊。稍後你再看到它們其中之一時，說不定會覺得「就是你了」。也可以請朋友看看是否容易辨認出人物。

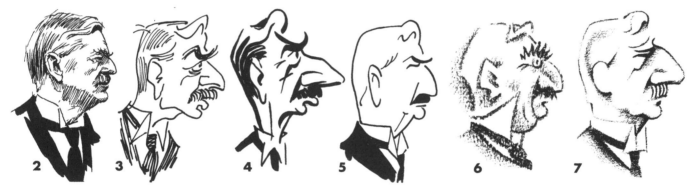

2　　**3**　　**4**　　**5**　　**6**　　**7**

英國政治家內維爾・張伯倫（Neville Chamberlain）是歷史上另一個因諷刺漫畫而出名的人物。畫側面圖時，容易聯想到的「物體」形狀就不如畫正面圖或半正面圖的時候重要。此時，最重要的是打破常規。當然，再怎麼突變，本人身分還是必須保留。圖2是參考用的實際材料（沒有必要為此畫一幅肖像；參考照片影本——除非是展示或表演，否則很少直接從真人取材作畫）。將上方圖3至7的所有臉部特徵與圖2本人頭像進行比較。圖3是硬筆所畫，圖4是刷毛畫筆，圖5結合了硬筆和刷毛畫筆（依循簡化原則），圖6是粗糙板子上的鉛筆畫，圖7是較細表面上的鉛筆畫。

將女孩和婦女人像轉為諧擬風格就比較冒險了，並且由於其五官特徵精細，難度更大。手法高明的人下筆不重，而且可能會採用「半戲仿」的方式（請參見圖B）。或者，如果被戲謔仿畫的對象不介意，可以大膽歪曲失真（如圖C所示）。圖C用虛線描邊和斜線填充陰影，覆蓋在圖8的輪廓上，就形成圖A。

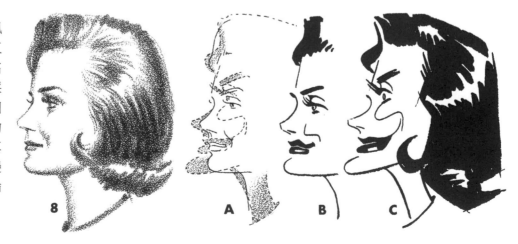

8　　**A**　　**B**　　**C**

以簡單的橢圓形為基礎建構卡通人物

橢圓形和圓形非常適合在為卡通繪畫打底稿時使用。許多頂尖的卡通畫家都是以這種方式開始的。先輕輕描畫對你是有幫助的。

試試這麼做：

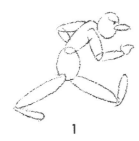

A

☞ 畫出以下任何一種橢圓形「頭部」（不見得要是完美的橢圓）

☞ 在下面畫一個小的橢圓形「頸部」（稍微偏左）

☞ 然後畫一個長一點的橢圓形「身軀」（將它多往前拉一些）

☞ 加上較細瘦的橢圓形「手臂」（將它畫得較靠後側）

☞ 在下面畫長一點的橢圓形「腿部」（讓它往後傾斜）

☞ 最後，畫橢圓形「腳部」（讓它平貼地板）

B 輕輕畫好左側的六個橢圓形後，再來處理身型。這次將多餘的線條擦掉，同時保留其他線條。添加較小的橢圓形鼻子、眼睛和耳朵。給你的人物添幾根頭髮。注意橢圓形身軀和手臂的頂部已保留。手指附著在橢圓形手臂的最底部。衣領覆蓋了橢圓形脖子的大部分。在領子前面畫上領帶。放上簡單的袖口和腰際線。身體和腿部的橢圓形已融合。加一條「重複」線條到第一條橢圓形腿後，表示第二隻腳。

 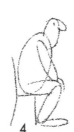

1　2　3　4　5　6　7

上面是以橢圓形為基礎畫出來的漫畫人物小圖示。你很少會畫正圓形。像指南針一樣圓的圓圈很生硬，讓人感覺冷冰冰的。在較小的人物圖中，會先畫一個（2、4、6與7）或數個（1、3與5）橢圓身軀。無論身材大小如何，通常在加上頭、手臂和腿之前，先確定身體形狀是很好的做法。

8　9　10　11　12

圖1到7有著橢圓形手臂和腿，圖8到12的這些部分則是近似平行線。當畫家的卡通繪畫技法已有所成長，通常會優先採用此方法。上方所有的小人圖均為「骨架」。它們還沒有任何裝扮修飾，像是大衣、領帶、帽子或任何你想添加的東西。自己多方嘗試吧！

以三角形為基礎畫人物側面圖

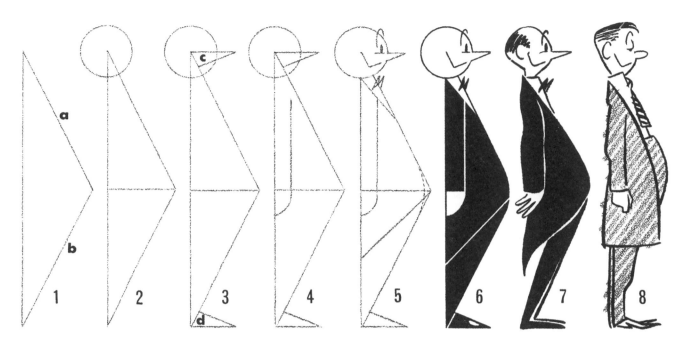

1 （用鉛筆非常輕柔地）畫一個三角形，其 a、b 兩邊長度相同。

2 將三角形一分為二；以頂部三角形的尖端為圓心畫一個圓。

3 在頂部和底部分別繪製兩個相仿的小三角形 c 和 d。

4 將表示手臂的線條放在中分線的上方，彎曲的手部線條在中線下方。（更要緊的提醒：避免用鉛筆按壓，要輕輕地描繪！）

5 畫出代表翻領和大衣下襬的斜角線。將肚子部分修圓成所需的圓弧。如圖所示，加上略顯垂直的橢圓形斑點做

為眼睛，上方有抬起的眉頭。擦除圓圈中的線條，在眼睛下方留一點表示臉頰和微笑的線條。標明領結的位置。

6 為深色西裝外套和褲子的線條與區域上墨。鞋子反光可有可無；這部分可以填滿。

說明： 在我們繼續談下去時，尺規等工具都會被很快地丟到一旁，很少再用到它們。即使是這項練習，初學者也可以徒手畫草圖，因為對於卡通畫家來說，一條有趣、不聽話的線條比規規矩矩的直線更有價值。不過，為了強調簡單的幾何基礎結構，上述方法的呈現樣貌已經是較為單調機械式的。圖6這個幾何形狀構成的小人物或以類似方式繪製的人物可以做為商業圖章或商標的一部分，但這裡要講明，畫圖應該避免依靠直尺和圓規。這種依賴的習慣，對卡通繪畫學習者來說不是好事。

7 & 8

與圖6僵硬呆板的線條處理相比，這兩例的鬆動線條通常更讓人喜歡。留意圖7的腿是從肚子的前端畫出來的，而圖8的腿是從背部畫出來的。這點很重要，因為兩種畫法都會給你的作品增添些許幽默感。窄小的胸肩以及格外厚的腹部在現實生活中可能沒人看得上眼，但是在卡通這個圈子裡，7號和8號先生一點也不在乎。以這頁頂部的簡單三角形為基礎就能構造出上百個人物，這數字一點也不誇張。請自己嘗試組合看看！

將三角形反轉並修改

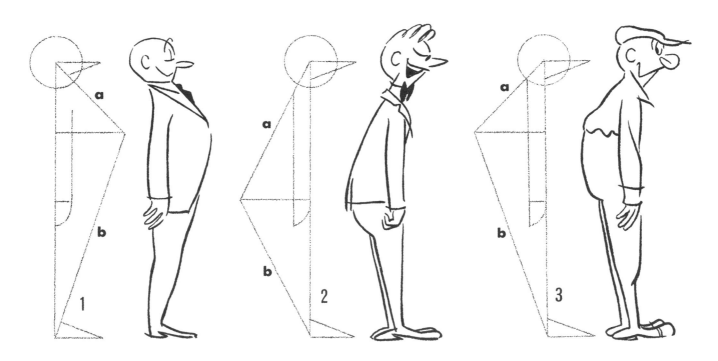

無論畫的是成人、兒童還是野獸，卡通人物最有趣的姿態之一就是垂直的背部線條一直延伸到頭顱底部的可愛模樣（請見上一頁的圖，以及上面的圖1）。頭部可能會伸出超過背後（正如這幾張圖），也有可能與筆直的脊椎連成一線。這種樣子之所以有趣，是因為未經世事磨難的小孩子就是這麼站立的。即使在一個老人身上，這也是一種「古錐」的姿態，動畫裡的小動物因此活靈活現。讓卡通人物身體後半部像圖2一樣凸出也很有趣（上面的圖2和3）。因此，請按照以下順序想想這三點：

1 這裡的三角形中央往上提了。邊長 a 與邊長 b 不再相等。

2 三角形反轉，垂直線成了身體正面，a 與 b 兩邊等長。

3 依舊是反轉的，而邊長 a 與邊長 b 像在圖1一樣不相等。

垂著手臂的優點

請注意，這兩頁的所有人物側面圖中，手臂都是垂下的。這會幫卡通的幽默感加分。當然，有時人物需要用手掌和手臂做些事情。如果一隻手夠用，建議讓另一側的手臂抬起來做事，讓垂著的手臂保持貼在這一側。這也是動畫師的技巧，但不見得只有他們能用。正如在談動態的章節「行走和奔跑」中所說的那樣，懸垂的手臂仍然可以用來製造出有趣的姿態（儘管有時候動作不太自然）。

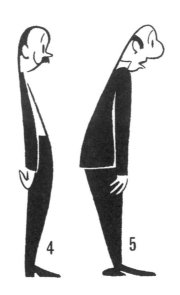

凸出來的腳跟

使用反轉的三角形當做身軀、後方凸出時，最好讓鞋子後跟凸出（請看完成的圖2、3和5）。否則，後半部多餘的重量會使身材失去平衡。圖4和5的頭顱後面與脊椎連成一線。

以三角形為基礎畫人物正面圖

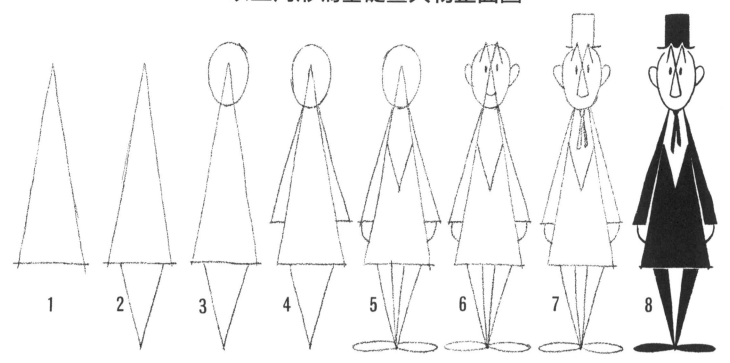

側面圖的畫法是以一板一眼的三角形和圓形開頭。現在,讓我們自由地動手開發正面圖吧!畫出一個以中間區域為最寬部分的人物。**圖1**和**2**的等腰三角形(兩邊長相等)可以用硬的直尺畫出來,但是使它們彎曲,會比被標準尺規限制住更好。請注意:**圖3**畫了橢圓形的頭部,三角形的尖端位於頭部中心的上方(此頂端稍後將變成鼻子)。**圖4**沒有肩膀;上臂的起始點空無一物。**圖5**用一個「V」字形表示外套翻領,一個「V」字形表示弓形彎曲的腿內側。**圖6**向上延伸的三角形側面進入眉毛。**圖7**的眉毛在帽簷下露出來,保有活潑的上挑弓形。這是卡通圖案才有的樣子,現實生活中不可能發生。注意腳踝像肩膀一樣逐漸縮小消失。我們稍後會討論從閉合的外套下邊畫出彎細長雙腿的優點。

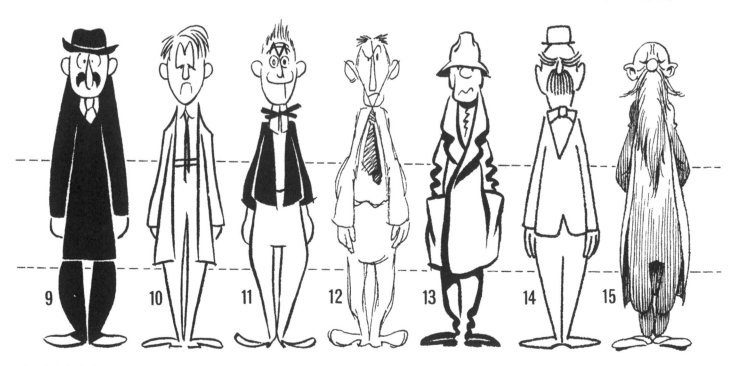

上面的角色都是從等腰三角形的骨架塑造出來的。每個都經過不同的處理,展現出無窮盡的變化可能。雖然還會介紹其他方法,但這個簡單的做法有很多優點。每個圖形的較寬部分大多在兩虛線之間或在圖1(頂部)起頭打底的三角形底邊附近。

擴充火柴人

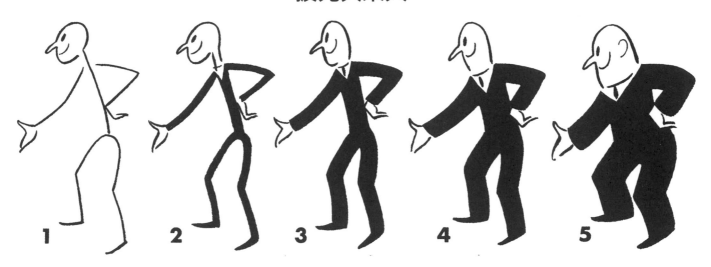

任何人不需要太多練習都能畫出火柴人。實際上，人體腿部骨骼附著在臀部兩側，在正面圖或半正面圖中（如上圖所示），臀部可以用顛倒的 U 字形代替。手臂的骨頭不會從脖子上長出來，但是許多男性卡通角色沒有肩膀才顯得有趣。圖2到圖5是簡筆火柴人逐漸擴充變寬的模樣。

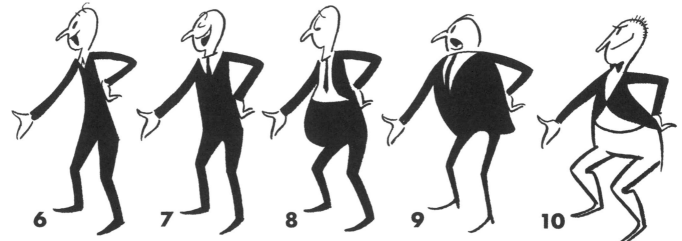

圖6維持相同姿勢，但開始有了變化。與圖1到圖5不同，棒狀部分的寬度不均。手臂和腿部的粗細從圖6到圖8相當一致，但是軀幹有差異。在圖9中，寬胖身體下有雙細瘦小鳥腿。圖10的人物沒有肩膀，但臀部卻是別人的兩倍。注意兩腿之間的距離。西裝為「雙色」款。皮帶界線像圖8一樣顯示出來。

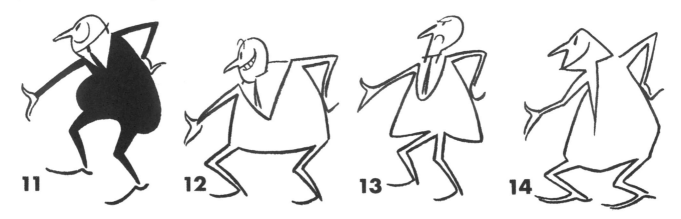

最下面這列有更多極端變化的例子。圖11是瘦小的手臂和腿長在鼓鼓的軀幹上。襯衫領子高高束著粗脖子。圖12的雙腿接於外側邊緣，而圖13的腿從外套底線中央伸出。這些人形可以是深色、淺色或上陰影。圖14是進一步抽象化的結果。仔細瞧瞧每張圖中頭部的連接方式。請自創一些變化圖樣。

離開「正常」範圍，跨進卡通世界

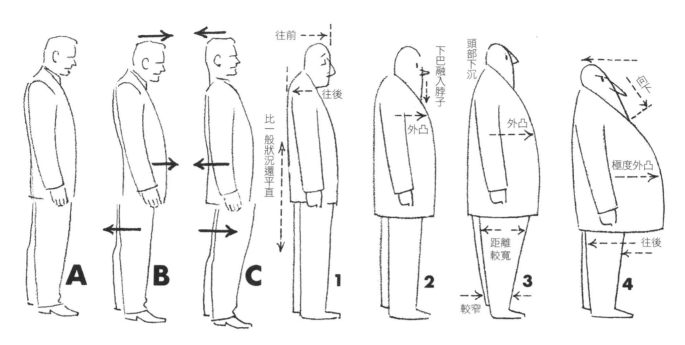

所有卡通風格都是從現實生活「起飛」。可以肯定的是，有時候不只是「離地起飛」，簡直是「翱翔遠颺」了，甚至能超脫現實到與世間萬物、天堂地府都幾乎無關的程度。一些更荒謬的怪異階段會留待本書中其他章節處理。在多數情況下，卡通繪畫是藉由將寫實手法加以誇大或減省來完成的。上面的圖A是正常比例。像在圖B和圖C中那樣往前、往後推動圖A的部分身體，藉此我們開始進入卡通的「思考方式」。然後，通過誇大和簡化這些部分，我們闖入了卡通領域。仔細檢視會發現，大多數有趣的塗鴉人物都是偏離正常人模樣才誕生的。如果一條線「正常情況下」該往內彎，請嘗試將它往外彎。如果線條大概會往上走，就考慮將它往下畫。同時心裡一直想著一個人形。就像言詞的幽默常是以誇張吹牛或輕描淡寫來表現，因此卡通領域的幽默就是要對線條或線條在紙頁上的位置加以誇大或簡化。

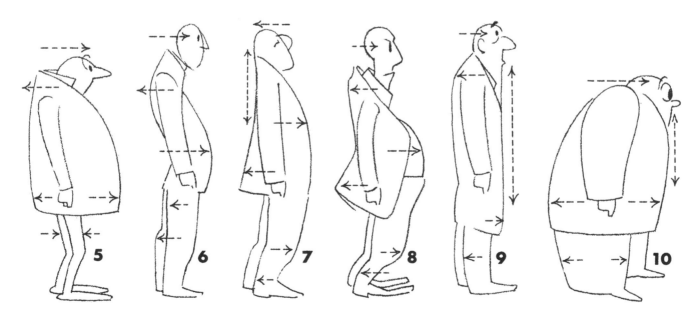

當然，圖5到圖16是極度誇張了，但這正是在展示卡通的能耐。我們正在遠離這頁頂部的圖A形象（正常模樣）。儘管大多數人無法將人真實的模樣畫出來，但他們不知不覺中被現實生活留在心中的印象框限住了。注意上面的「向內」和「向外」箭頭，全部都偏離正常的身形。有時候，誇張手法呈現的不是較大的凸起或內縮，而是極端的拉直或展平（看看圖1、7、9和10的「向上和向下」箭頭）。

40

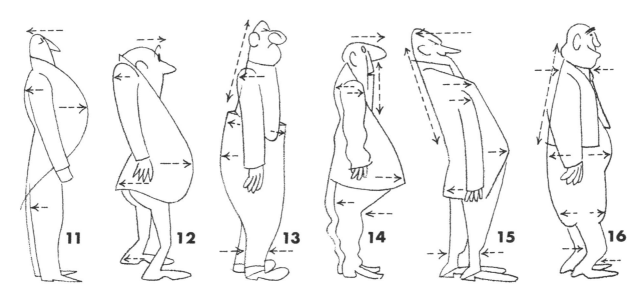

讓我們繼續在人物體型實驗上找樂子吧。前面已經解釋了「向內」和「向外」、「向上」和「向下」等箭頭了。圖11是「男管家」型，身體與其說挺胸不如說是膨脹。上一頁的圖1、2、3、4、9與10沒有呈現出膝蓋處。此處上面的這幾個傢伙的褲子在膝蓋處全都有凸出。在圖11和13中是微凸。卡通圖樣裡的膝蓋可以很逗趣。手肘也一樣，但搞笑程度低一些。在本書的其餘部分，你會看到更多的男性手肘處凸起。到目前為止所見的多數手臂都沒有鼓起的手肘。卡通人物常穿著不合身的衣服，許多外套和襯衫的袖子都幾乎蓋住了手掌。前一頁裡的手都只有一根指關節（食指）露出來，圖12至16則露出了四根手指。

與身體其他部位相比，膝蓋和腳之間短短的距離需要特別注意，這裡經常會這樣畫。同樣的，許多卡通人物的腿也特別短（請見圖16和下面的卡通圖樣分解圖）。若要看更多這樣的例子，請參閱「行走」的章節。褲腳開口可能會也可能不會顯示。有不少卡通畫家會將穿著褲子的腿和鞋子融合在一起，完全看不到褲腳切口（見圖1至16；圖13、15則不是如此）。

通常卡通人物頭部較大，身體較小

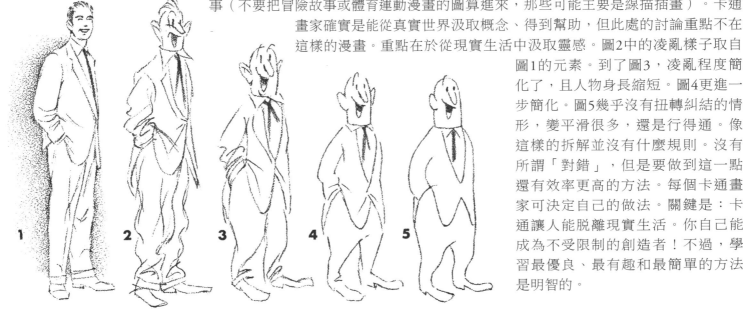

儘管卡通人物的身長比例也可能和現實世界的人相同，但大多數不是這樣。與真實的人體相比，畫出來的人物頭部更大。在所有已發布的卡通圖畫中應該都看得出來這件事（不要把冒險故事或體育運動漫畫的圖算進來，那些可能主要是線描插畫）。卡通畫家確實是能從真實世界汲取概念、得到幫助，但此處的討論重點不在這樣的漫畫。重點在於從現實生活中汲取靈感。圖2中的凌亂樣子取自圖1的元素。到了圖3，凌亂程度簡化了，且人物身長縮短。圖4更進一步簡化。圖5幾乎沒有扭轉糾結的情形，變平滑很多，還是行得通。像這樣的拆解並沒有什麼規則。沒有所謂「對錯」，但是要做到這一點還有效率更高的方法。每個卡通畫家可決定自己的做法。關鍵是：卡通讓人能脫離現實生活。你自己能成為不受限制的創造者！不過，學習最優良、最有趣和最簡單的方法是明智的。

以「髮夾彎」為基礎畫卡通

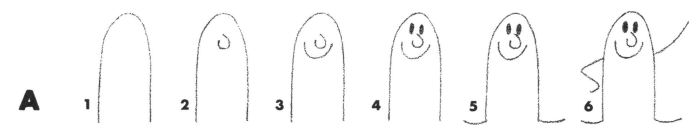

如果要在「髮夾彎」中畫人物，而頭部在身體框架內占得特別大，那麼最好先確立頭部區域。找到鼻子位置，然後確認臉的其餘部分。跟著這些的簡單說明步驟做，接著就會得到手臂和腿。

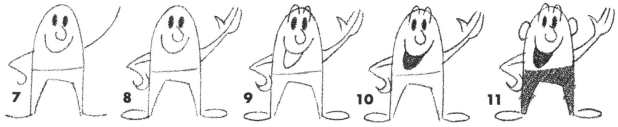

請注意，這種卡通人物的手臂可能從頭或脖子的下半部伸出。「腰際」只是髮夾彎裡的一部分。腿逐漸變細並且大大張開。

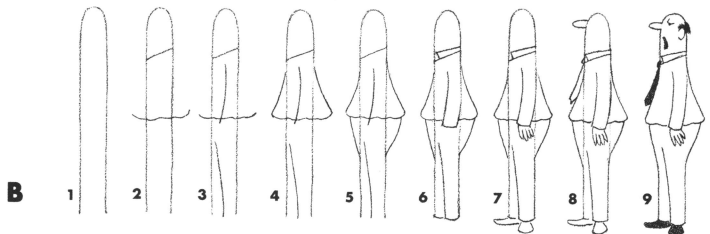

上方是細窄的「髮夾彎」，用來發展成人物的中心主幹。在中段的前後有凸出。脖子似乎滑進了胸部和肩膀區域，顯得相當畏縮不英挺。

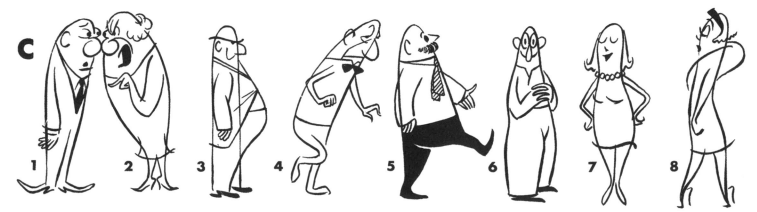

多數卡通繪畫方法都是從某種內部構造開始，但是採用「髮夾彎」這種方式的話會先畫外圍邊界。以下是這髮夾彎外框形狀經過變造後的一些例子。如果髮夾彎的線條落在任何添加部分的後面，就表示可能被修飾改造過。

畫出「逗趣的人物」

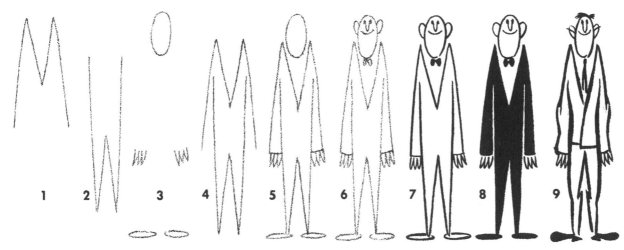

將頭往上提或往下擺…

將肩膀加寬或收窄…

將腰際線拉長或提高…

強調手肘與膝蓋…

將雙腿縮短或加長。

想畫出讓人第一眼看到就感覺有趣的人物，這裡向你推薦一個方法：一個「M」字形、一個「W」字形，在袖子末端也畫相似的形狀但較小（圖3），再加上橢圓形的頭和腳。這樣的組合（圖4與5）可以套用到最後三階段（圖7、8或9）中的任何一個。這個主題有無限變化方式。在圖9的右邊有些建議做法。這是一種畫正面圖的方法。下面的圖是側面和半正面圖，一開始最好用圓形打底圖（請參見整本書中的範例）。

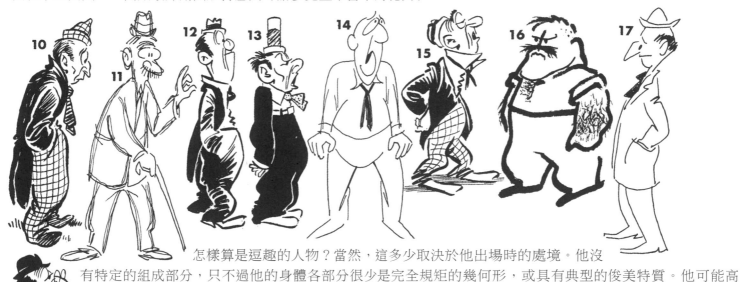

怎樣算是逗趣的人物？當然，這多少取決於他出場時的處境。他沒有特定的組成部分，只不過他的身體各部分很少是完全規矩的幾何形，或具有典型的俊美特質。他可能高大或矮小、瘦弱或肥胖、年長或年幼。他可能很簡單普通（圖23）或者華麗繁複（圖25）；線條偏細（圖14與17）或較粗（圖16與26）；筆畫線條重疊（圖11）或單線筆畫（圖20）；輪廓線緊密封閉（圖18）或鬆散開放（圖22）。

試著自己畫一些看看！

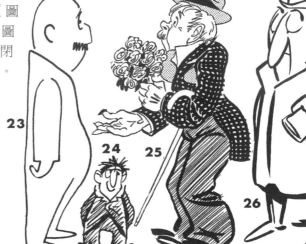

畫出有「滑稽感」的女士

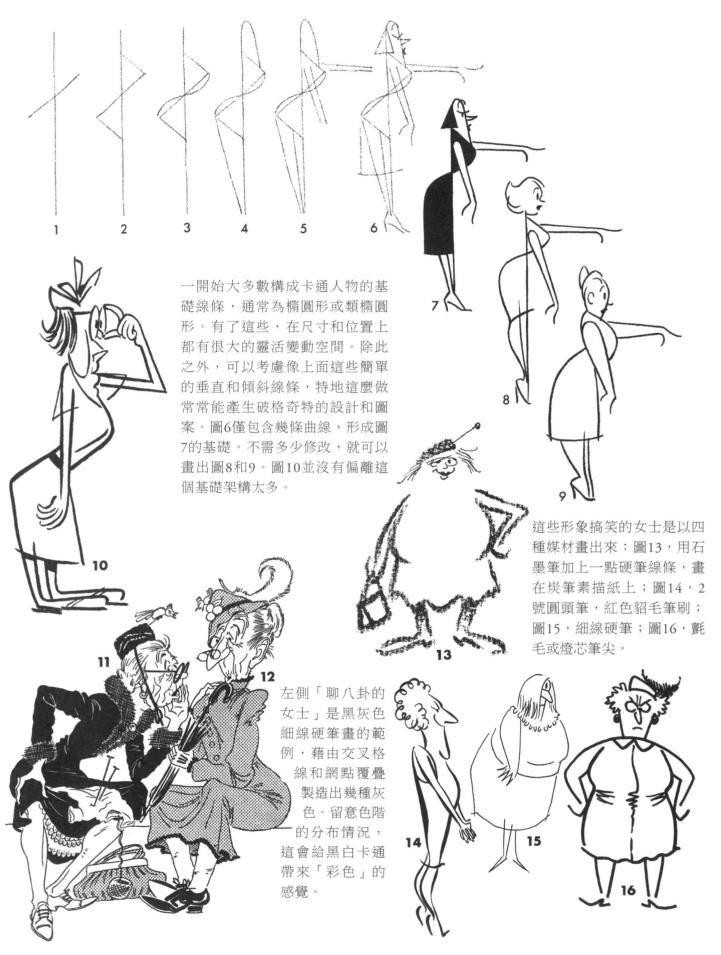

一開始大多數構成卡通人物的基礎線條，通常為橢圓形或類橢圓形。有了這些，在尺寸和位置上都有很大的靈活變動空間。除此之外，可以考慮像上面這些簡單的垂直和傾斜線條，特地這麼做常常能產生破格奇特的設計和圖案。圖6僅包含幾條曲線，形成圖7的基礎。不需多少修改，就可以畫出圖8和9。圖10並沒有偏離這個基礎架構太多。

這些形象搞笑的女士是以四種媒材畫出來：圖13，用石墨筆加上一點硬筆線條，畫在炭筆素描紙上；圖14，2號圓頭筆，紅色貂毛筆刷；圖15，細線硬筆；圖16，氈毛或燈芯筆尖。

左側「聊八卦的女士」是黑灰色細線硬筆畫的範例，藉由交叉格線和網點覆疊製造出幾種灰色。留意色階的分布情況，這會給黑白卡通帶來「彩色」的感覺。

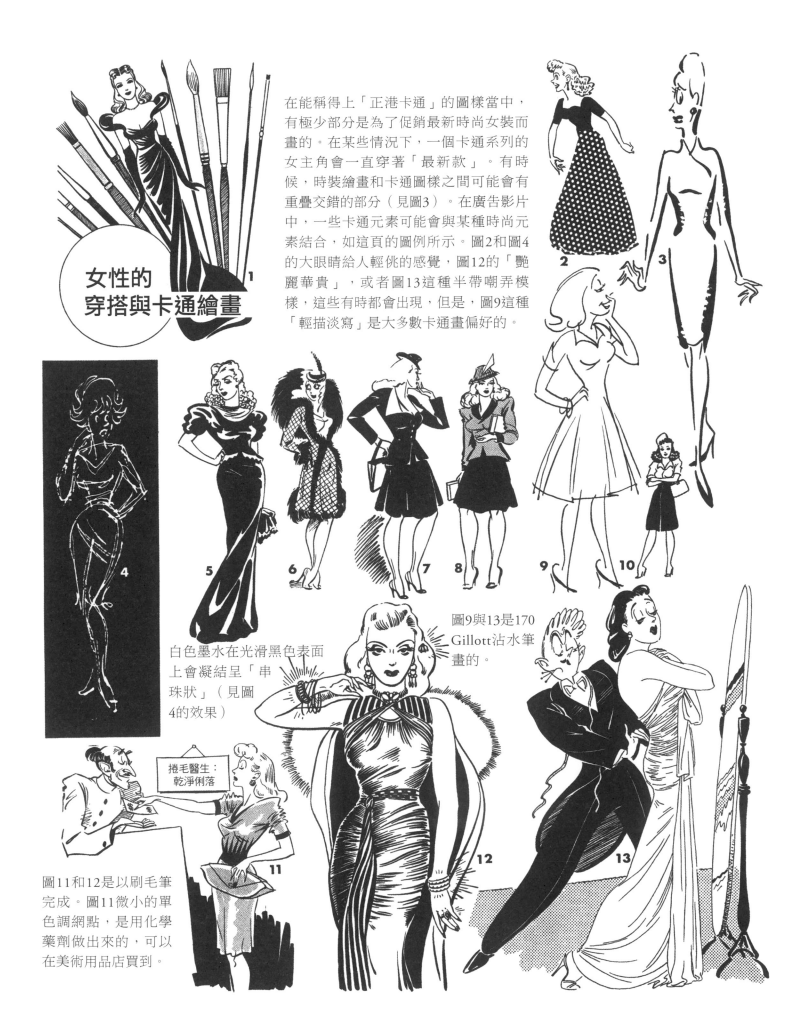

女性的
穿搭與卡通繪畫

在能稱得上「正港卡通」的圖樣當中，有極少部分是為了促銷最新時尚女裝而畫的。在某些情況下，一個卡通系列的女主角會一直穿著「最新款」。有時候，時裝繪畫和卡通圖樣之間可能會有重疊交錯的部分（見圖3）。在廣告影片中，一些卡通元素可能會與某種時尚元素結合，如這頁的圖例所示。圖2和圖4的大眼睛給人輕佻的感覺，圖12的「艷麗華貴」，或者圖13這種半帶嘲弄模樣，這些有時都會出現，但是，圖9這種「輕描淡寫」是大多數卡通畫偏好的。

白色墨水在光滑黑色表面上會凝結呈「串珠狀」（見圖4的效果）

圖9與13是170 Gillott沾水筆畫的。

捲毛醫生：
乾淨俐落

圖11和12是以刷毛筆完成。圖11微小的單色調網點，是用化學藥劑做出來的，可以在美術用品店買到。

女性卡通人物側面圖

若要從側視角度以卡通風格表現身材嬌小、呈站姿的女性形象,有一種方法:
(1)從表示脖子處的小圓斑(黑點)到地面拉出一條垂直線,這條線會切到腳。
(2)輕輕描畫出簡化胸部和臀部的圓形。
(3)增加腹部和前腿的線條。膝蓋會碰到垂直線。小腿肚後面與軀幹背部垂直對齊。(4)添加手臂和腿部其餘部分。
(5)完成臉部、頭髮和服裝的鉛筆線稿。
(6)上墨,然後清除所有看得見的草稿底圖線條。

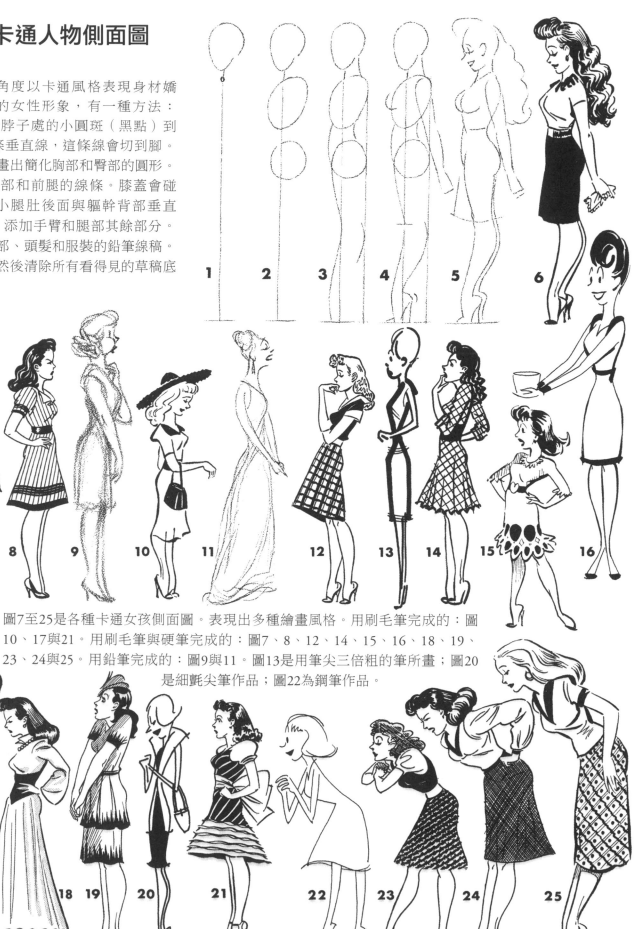

圖7至25是各種卡通女孩側面圖。表現出多種繪畫風格。用刷毛筆完成的:圖10、17與21。用刷毛筆與硬筆完成的:圖7、8、12、14、15、16、18、19、23、24與25。用鉛筆完成的:圖9與11。圖13是用筆尖三倍粗的筆所畫;圖20是細氈尖筆作品;圖22為鋼筆作品。

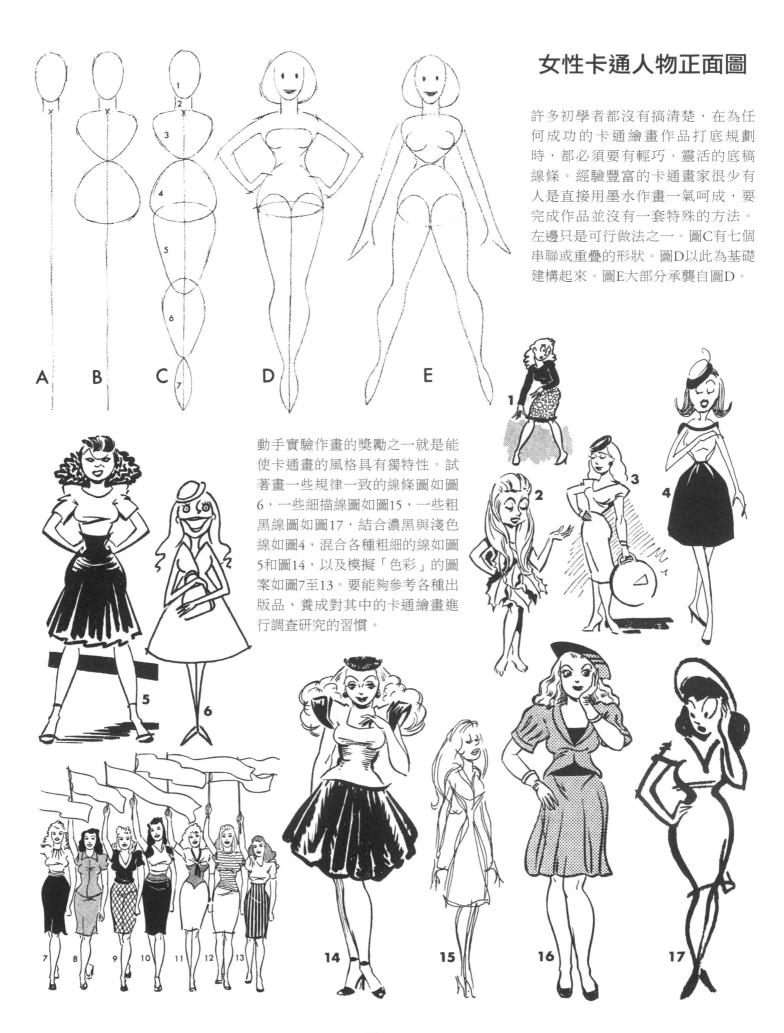

女性卡通人物正面圖

許多初學者都沒有搞清楚,在為任何成功的卡通繪畫作品打底規劃時,都必須要有輕巧、靈活的底稿線條。經驗豐富的卡通畫家很少有人是直接用墨水作畫一氣呵成,要完成作品並沒有一套特殊的方法。左邊只是可行做法之一。圖C有七個串聯或重疊的形狀。圖D以此為基礎建構起來。圖E大部分承襲自圖D。

A B C D E

動手實驗作畫的獎勵之一就是能使卡通畫的風格具有獨特性。試著畫一些規律一致的線條圖如圖6,一些細描線圖如圖15,一些粗黑線圖如圖17,結合濃黑與淺色線如圖4,混合各種粗細的線如圖5和圖14,以及模擬「色彩」的圖案如圖7至13。要能夠參考各種出版品,養成對其中的卡通繪畫進行調查研究的習慣。

1 2 3 4 5 6 7 8 9 10 11 12 13 14 15 16 17

建構女性人物的六種簡易方法

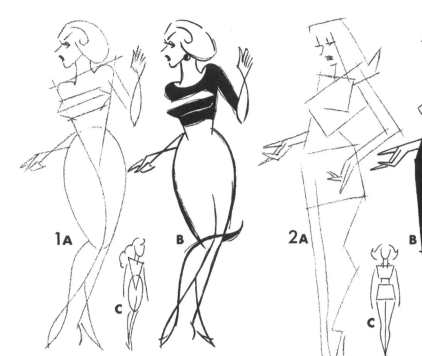

繪製女性卡通人物底圖的「三角形──橢圓形」法。三角形嵌入臀部和大腿的橢圓形。如果雙腿分開,則只使用橢圓形的上半部分。

以「方塊法」打底圖。從正面視角看,這些方塊最好畫成梯形(請參考圖2C)。人物體形大小可藉著選擇方塊的大小來調整。

上面的「梨形」法適用於側視圖或半側視圖。胸部的梨形放在臀部梨形上面。用在正視圖時,胸部梨形就像圖2C中的梯形一樣倒置。

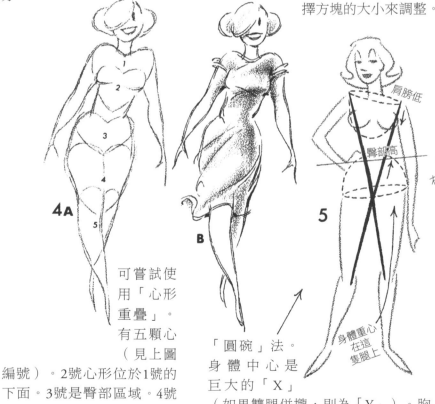

可嘗試使用「心形重疊」。有五顆心(見上圖編號)。2號心形位於1號的下面。3號是臀部區域。4號和5號只能用於雙腿併攏或一條腿在另一條腿後方的情況。

「圓碗」法。身體中心是巨大的「X」(如果雙腿併攏,則為「Y」)。胸部和臀部是碗狀構圖(虛線所示)。重要提醒:記得檢查以保留此處說明點出的「重心、臀部、肩膀」關係。

「軀幹──X」這方法主要以直線開始著手(請觀察圖6A。注意這架構運用在6B中)。除非身體可以穿得進衣服內,否則即使在卡通中,衣服也會看起來不對勁。隨著畫技進展,某一種特定方法可能成為繪者唯一偏好的構造方法。

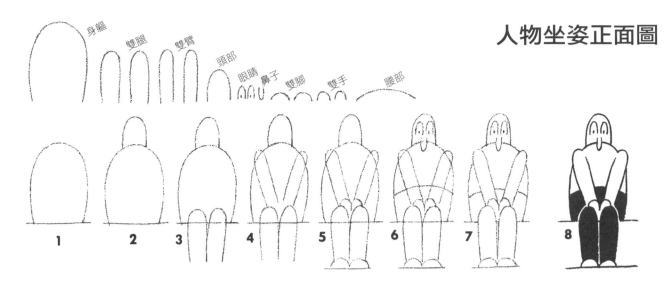

有些人認為卡通繪畫非常複雜。可能不完全錯，但是許多出色的卡通繪畫非常簡單。這個小傢伙（圖1至13）我們可以稱他為「U」男，他完全由U字形組成，大部分是倒立的U。看看列在第一行各自獨立的零件。

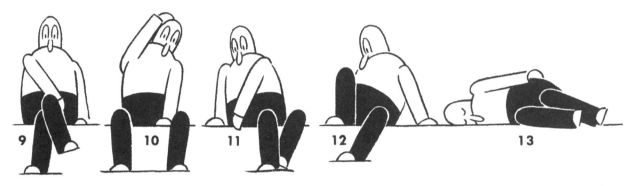

將「U」男納入我們的討論還有一個目的：他可以幫助我們理解坐姿正視圖的一些原理，其中我們所關心的是腰部以下的部分。仔細看圖8到12（在圖13中，他不理我們了，倒頭便睡），要特別注意雙腿。注意大腿不在看得見的地方；只有膝蓋以下的小腿出現。從膝蓋頂部伸出一條短線代表大腿是沒有問題的。這縮短的部分似乎經常帶來不少麻煩。關鍵在於：在直直面對人物的正視圖中，要想著小腿從膝蓋往下延伸；確立了這些，然後才開始處理縮短的大腿。

在現實生活和卡通畫中坐著的人都值得好好觀察。如果記住上述原則，就不難將他們畫出來。

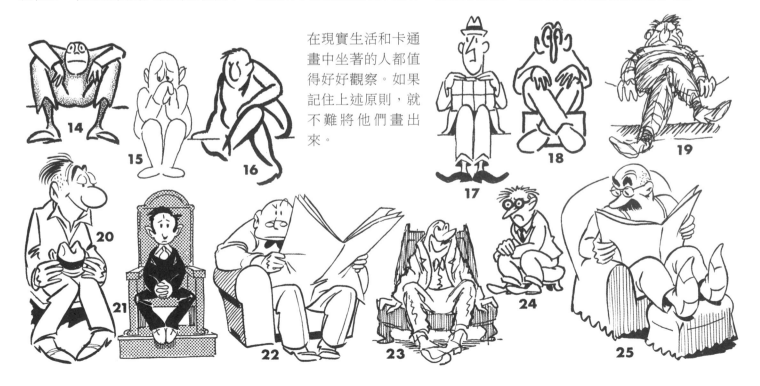

49

男性坐姿側面圖

剛開始畫卡通的學生通常花上許多年才意識到很多卡通人物的腿都非常短——手臂短還比較少見。普通人完全不會注意到這種與現實生活大相逕庭的情況。這裡有側面坐姿的不同處理方式，這些例子的雙腿皆平行。圖1、2和3的腿部比身體其餘部

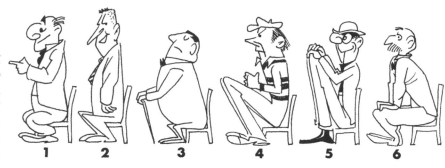

分短：1，圓形；2，瘦薄而棱角分明；3，「鳥腿」。圖4、5與6的長腿長度各不相同：4，坐在一點上；5，腿長超乎尋常（少見的畫法）；6，大腿長而小腿短。注意卡通人物腿的長度，以及坐下時它們如何彎曲。

坐姿與情緒

這整本書中都可見許多坐姿圖樣。儘管這樣，當講到實際作畫時，針對其中涉及的一些因素進行特別討論也會有所幫助。坐下時背部彎曲的程度有助於情感和情緒的表達。當然，並不是在所有情況下為了表現情緒都非得要這樣畫。臉、整個頭部、手都能傳遞情緒；但身體也可以傳達很多東西。

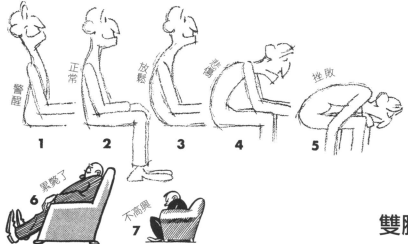

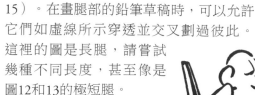

雙腿交叉的坐姿

右邊是一個簡單的人物翹腳半側視圖的分解圖。

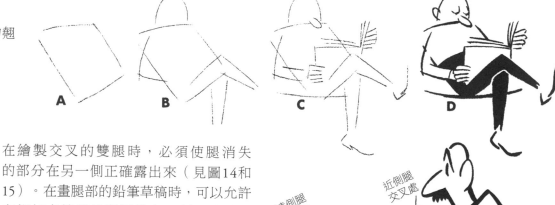

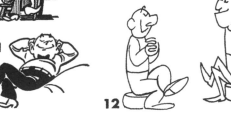

在繪製交叉的雙腿時，必須使腿消失的部分在另一側正確露出來（見圖14和15）。在畫腿部的鉛筆草稿時，可以允許它們如虛線所示穿透並交叉劃過彼此。這裡的圖是長腿，請嘗試幾種不同長度，甚至像是圖12和13的極短腿。

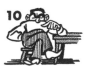

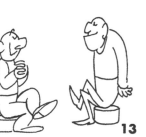

50

女性坐姿

學習以卡通風格
畫女性坐姿時，
兩個三角形相當
好用。

1

A

B

C

D

輕輕描畫出三角形，底下
的三角形大一些。

加上頭部的橢圓以及
臀部的輪廓。

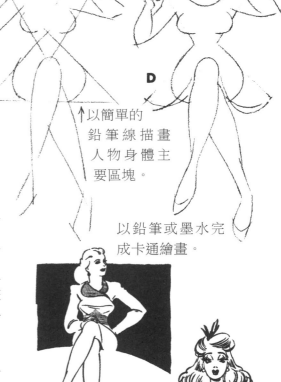

↑以簡單的
鉛筆線描畫
人物身體主
要區塊。

以鉛筆或墨水完
成卡通繪畫。

2

將女性坐下的樣子畫成卡通
有許多類型和方法。首先，
必須決定想要的是什麼：可
愛或漂亮的卡通類型、半卡通
類型或某種搞笑鬧劇類型。畫
這張圖有助於做出決定。笑料
類型可能就需要「俗氣土味」
的角色，這在本書許多章節中
都有介紹（請參考左側圖2的
例子）。或者，目的可能只是
刻畫半卡通風格形象（例如圖
3、4、7或12）。有些人會認
為這一頁的其他人像屬於半卡
通風格。人物的模樣要和現實
情況差異多大，完全取決於卡
通畫家。請按照前幾頁推薦的
簡單方塊法來進行。處理坐
姿，在側面和正視圖最好都先
從輕輕畫下人物的軀幹開始。
接下來通常是呈現出頭部和腿
部，然後是手臂、頭髮，最後
加上各種細節。

3

4

5

6

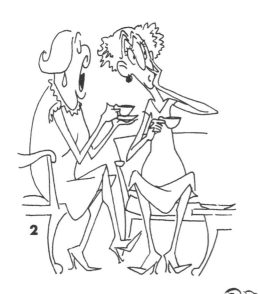

7

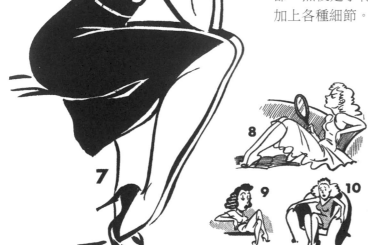

8

9

10

11

12

13

14

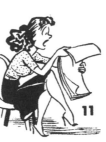

下跪與彎腰姿態

在以鬆散筆刷畫圖2之前，建議像圖1這樣畫初步草圖。不管用哪一種上墨技術，細線條的鉛筆稿都能快速「找到感覺」。

第二個步驟（為清晰起見，這裡使用粗鉛筆）是進一步加強細節。建議進行第三次（也許還有第四次）草稿來發展最終定案的細節，然後再上墨。

仔細觀察不同的筆刷觸感：畫背心的筆觸輕；褲子的深色則是重壓。變化多樣是主要重點。

以下是一些卡通人物下跪、彎身或低頭的行為。圖1與圖2是用刷毛筆畫的。圖11除了黑色斑點用筆刷圖之外，大多為硬筆描畫。圖3、4、10和11的網點效果，是用網點板覆蓋、或用隱形點狀色調板做的，可以在美術用品店買到。

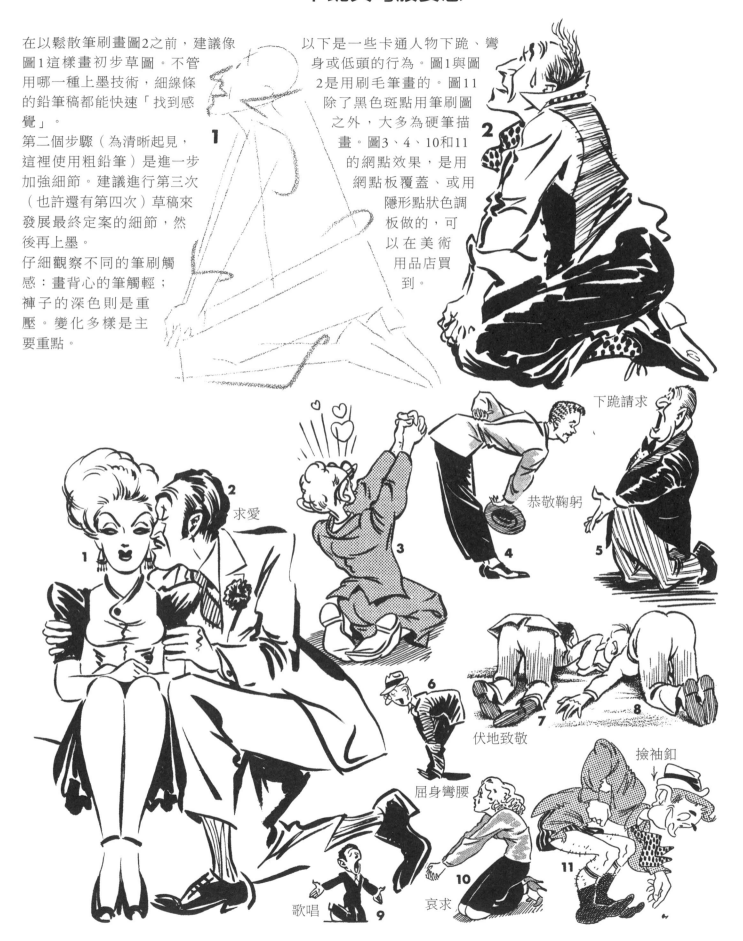

求愛

下跪請求

恭敬鞠躬

伏地致敬

屈身彎腰

歌唱

哀求

撩袖釦

52

倚臥的女性人物

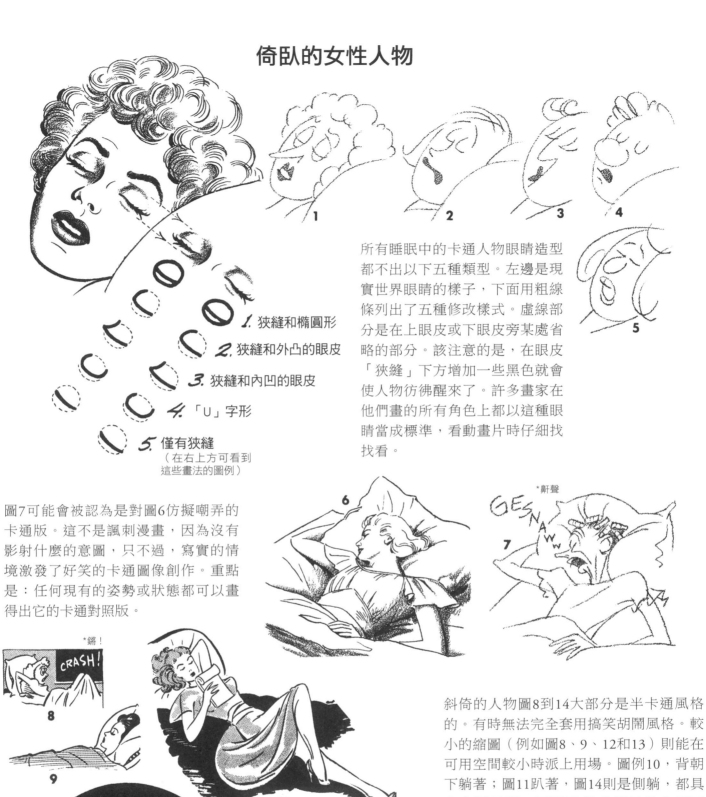

1. 狹縫和橢圓形
2. 狹縫和外凸的眼皮
3. 狹縫和內凹的眼皮
4. 「U」字形
5. 僅有狹縫
（在右上方可看到
這些畫法的圖例）

所有睡眠中的卡通人物眼睛造型都不出以下五種類型。左邊是現實世界眼睛的樣子，下面用粗線條列出了五種修改樣式。虛線部分是在上眼皮或下眼皮旁某處省略的部分。該注意的是，在眼皮「狹縫」下方增加一些黑色就會使人物彷彿醒來了。許多畫家在他們畫的所有角色上都以這種眼睛當成標準，看動畫片時仔細找找看。

圖7可能會被認為是對圖6仿擬嘲弄的卡通版。這不是諷刺漫畫，因為沒有影射什麼的意圖，只不過，寫實的情境激發了好笑的卡通圖像創作。重點是：任何現有的姿勢或狀態都可以畫得出它的卡通對照版。

斜倚的人物圖8到14大部分是半卡通風格的。有時無法完全套用搞笑胡鬧風格。較小的縮圖（例如圖8、9、12和13）則能在可用空間較小時派上用場。圖例10，背朝下躺著；圖11趴著，圖14則是側躺，都具有卡通元素，不過已幾乎算是黑白插圖了。

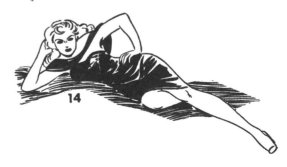

畫卡通男性臥床姿態
——側面圖

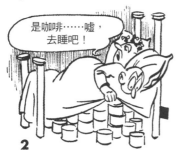

1 失眠

是咖啡……噓，去睡吧！

2

呃……太冷了不能工作

3

TOOL KIT

*工具組！

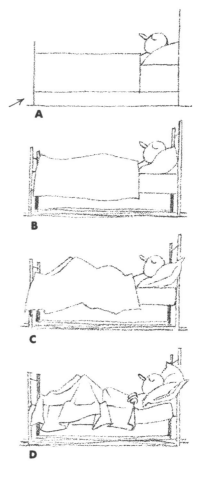

A

B

C

D

要決定該將床以及躺在上面的人物畫得多簡單或多複雜總是令人傷腦筋。圖A就像它看起來的一樣簡單。它扁平到幾乎沒有縱深感。這在卡通畫中有時是可以接受的，但並不常見。通常，需要更多造型。圖B的床略有透視感，有較多的起伏形狀顯示床單或毯子下面有一具身體，還有一顆凹陷的枕頭。圖C的床單被褥輪廓變化更大，且膝蓋處有一個內凹皺褶，枕頭套上有縫隙。圖D顯示枕頭和床單被褥的一些內凹皺褶。甚至床墊也彎曲以貼合身體曲線。實際上，沒有什麼比睡過的床單更皺的了，被子的厚度雖有影響，但皺褶程度也排得上第二了。若看到漫畫中有角色在床上睡覺，就將畫面擷取，好好記錄，這樣能增加自己的卡通知識庫。

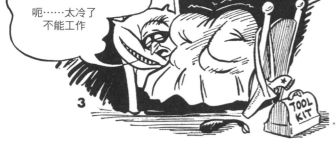

4

圖1這個為失眠所苦的人絕望地將被子都揪成一團。圖2這位設想周到的妻子已經確保家裡永遠不會缺咖啡。注意圖3中的懶惰小偷縮擠在床上的形狀。人物的局部輪廓出現就足夠了。在圖4中打呼產生連串巨大Z字的鼾睡者，他床上一片凌亂，早些時候必定是翻來覆去的。建議停下來好好看看這一頁和所有關於睡眠頁面上的枕頭圖樣，了解枕頭蓬鬆凸起的一側如何「遮斷」臉部或頭部的一部分。畫出頭部，然後讓它的一部分隱藏在枕頭的曲線後面。圖5這位屆臨畢業的年輕學生正在做惡夢。圖6和7都是睡在鋼製行軍床上的美國大兵，而後者較倒楣。在卡通裡腳丫子光溜溜露出來的效果總是很好（請參閱1、5、6與7）。

5

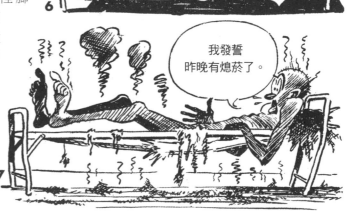

6

我發誓昨晚有熄菸了。

7

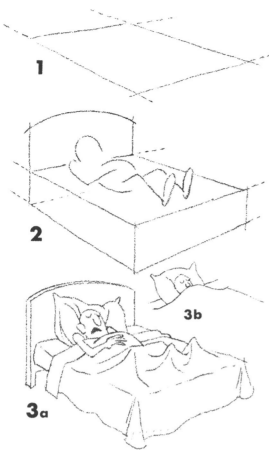

男性倚臥者
──其他姿態

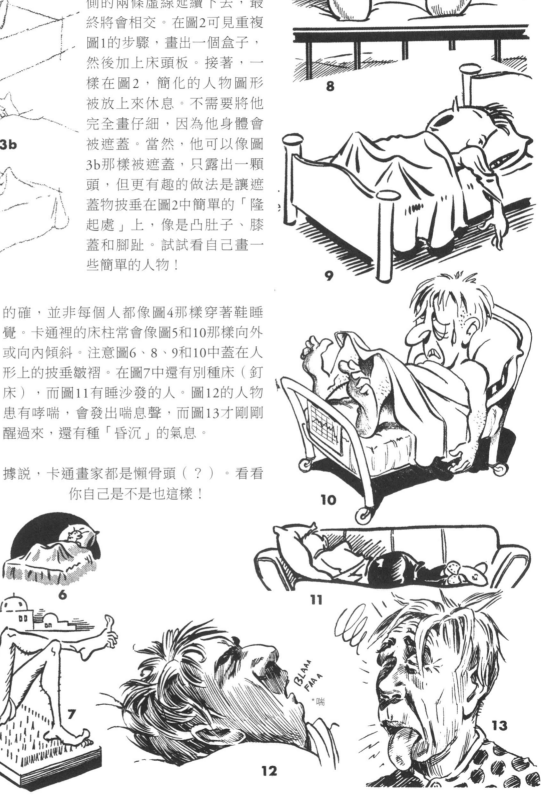

想要畫臥床人物的卡通圖像時，先確定床的大小很重要。圖1是用簡單的透視法畫出的床面；也就是說，任一側的兩條虛線延續下去，最終將會相交。在圖2可見重複圖1的步驟，畫出一個盒子，然後加上床頭板。接著，一樣在圖2，簡化的人物圖形被放上來休息。不需要將他完全畫仔細，因為他身體會被遮蓋。當然，他可以像圖3b那樣被遮蓋，只露出一顆頭，但更有趣的做法是讓遮蓋物披垂在圖2中簡單的「隆起處」上，像是凸肚子、膝蓋和腳趾。試試看自己畫一些簡單的人物！

的確，並非每個人都像圖4那樣穿著鞋睡覺。卡通裡的床柱常會像圖5和10那樣向外或向內傾斜。注意圖6、8、9和10中蓋在人形上的披垂皺褶。在圖7中還有別種床（釘床），而圖11有睡沙發的人。圖12的人物患有哮喘，會發出喘息聲，而圖13才剛剛醒過來，還有種「昏沉」的氣息。

據說，卡通畫家都是懶骨頭（？）。看看你自己是不是也這樣！

我又看到這些美國佬在那裡縱容自己了

卡通的行走姿態——有稜角的與渾圓的起手式

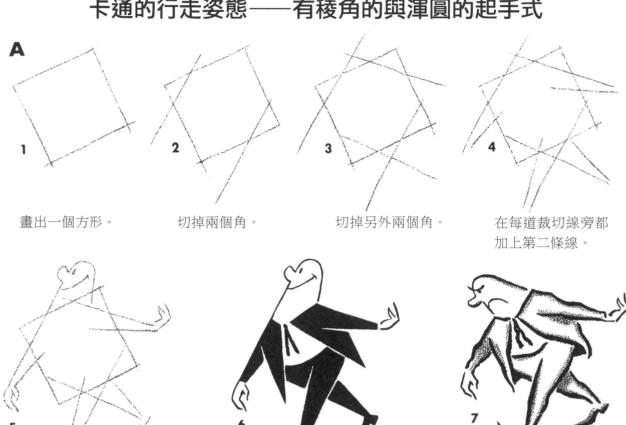

A

1 畫出一個方形。

2 切掉兩個角。

3 切掉另外兩個角。

4 在每道裁切線旁都加上第二條線。

5 從第一道裁切線畫出頭部。加上雙手與雙腳。

6 為人物添上衣領線條與領帶,然後上墨。

7 或者從右上角的裁切線畫出頭部,利用不規則的上墨線條為衣物製造凌亂感。可選擇是否用鉛筆加陰影。

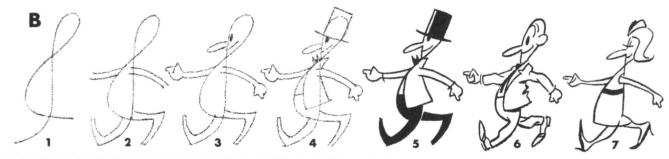

B

利用高音譜記號修改後架構出形貌完整或尚未完整的小小男士或女士。

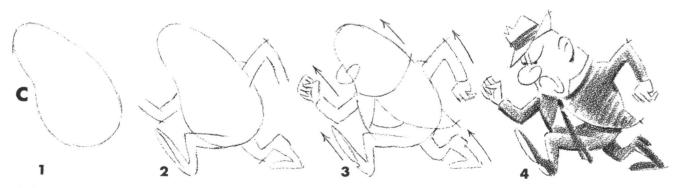

C

從豆子或梨子形狀可以畫出上千種玩意兒——例如這個意志強烈的行走者。注意往前的驅動力(圖3的箭頭)。梨子的形狀可能會有不同。

超過一百五十種行走姿態側視圖的組合方式

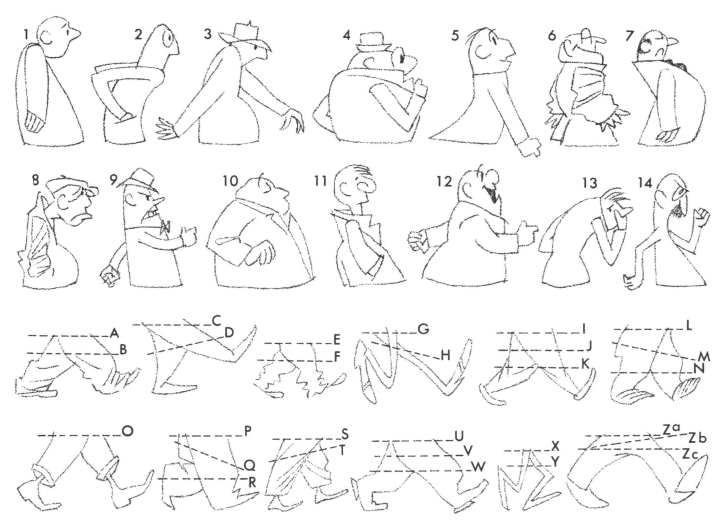

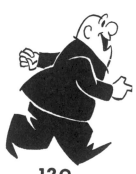

12Q

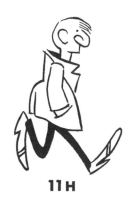

11H

上面是整合許多身體部位的創意玩法，用意是促進新角色的創造，並讓習畫者對於走路的卡通圖樣能學到更多。每個新的雙腿圖樣套用在圖1到14裡，可以產生一百五十多種可能的組合。這些小矮人外形簡單，很容易模仿或複寫到描圖紙上進行練習。只要身體往下移接到腿上就行了。將腰際線直接放在最合適的虛線上方。在某些特定的腿上，接在較低的虛線上會讓上半身看起來更順眼一些。

例如，圖10與虛線M結合看起來會比10L的組合好，而腿型L加上5號上半身看起來還不錯。練習得更加上手後，就能學會自己判斷配合各種腿型最佳的腰際高低設定。某些腿上有傾斜的接合虛線供選擇。這並不是說上半身擺在另一組腿就不能傾斜。人物的後背常看起來很有趣——試試7T或4D的組合。類似的情況還有，如12Q這樣前傾的身體（左邊有圖例）使走動的樣子很輕快。11H（左下）是另一個有趣組合的例子。在某些情況下，腿部可以移到身體的前面或後面，或者可能擺在中間。

如果有人希望是「另一條」腿伸出來在前面（這樣一來另一邊的腿和手臂在自然走動時方向會是相反的），只需改變幾條線就能改變腿的位置。用不同的黑白配色模式為行走的人物上墨。

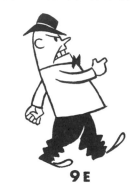

9E

「行走轉盤」……超過一百二十五種 走路正面圖的組合

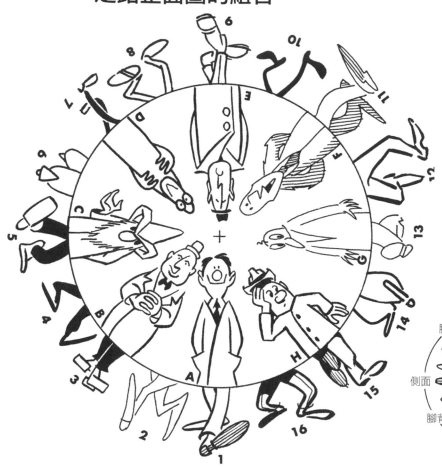

上面的裝置有八個上半身和十六組樣貌各異、行走中的雙腿。學習者不必製作任何這樣的轉盤，如果想嘗試將某一個組合畫出來看看，用描圖紙快速描繪出輪廓就可以了。隨意轉動一具上半身都可以接到任何一雙腿上。

在大多數情況下，鉛筆、硬筆或刷毛筆的粗細以及使用者個人的運筆方式往往會導致圖畫的變化。外套可以打開或縮短，而褲子的腰際線可畫進去。許多卡通畫家習慣讓大身體下伸出小短腿。沒有什麼規定禁止人在太陽底下嘗試任何事情。 這就是卡通十足好玩的原因之一。

請觀察這幾點：

❶ 有略微扭轉，腿部不是完全正對著觀看者走來（如圖2和13），接在直立的身體上看起來仍然沒問題。

❷ 卡通人物很少走路內八字的，他們的腳板倒是經常不自然地外翻。

❸ 當腳底出現時，它可以是方形（5）、尖頭（6與11）、圓形（1與13）、腳兩側平行（14）或橢圓形。（繼續觀察之前先研讀下一頁的說明）

腿部與腳部元素

全力以赴（To put one's best foot forward）也意味著知道往前踩出最好的一腳之後接著該怎麼辦。行走姿態的前視圖比側視圖更難畫。這牽涉到透視收縮，會令初學者感到困惑。不過只要比較並討論過不同可能性之後，找到解決方式就容易多了。當卡通畫家熟悉了任何一種行走方式，他一定要有意識地或以其他方式處理以下因素（這些圖表並不是供人結合到繪圖中實際運用的模範圖例；只是提出來解釋原理）：

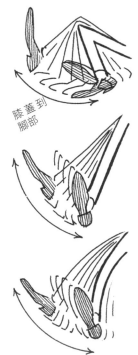

請考慮：

A 腳——翹起角度與露出多少，不管是腳底、側面、腳背還是透視收縮後的樣子。

B 大腿——抬起角度與露出多少（步行時很少將大腿抬高超過標記 x 之處）。

C 小腿——抬起角度與露出多少（從A到E的所有舉例圖示均為右腿）。

D 伸直的整條腿——抬起角度與露出多少（通常膝蓋沒有彎曲）。

E 微曲如弓型的整條腿——抬起角度與露出多少（在卡通中，這種彎曲的樣子蠻常見的）。

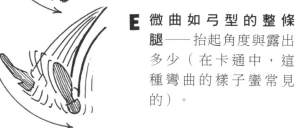

（接續上一頁的「行走轉盤」）

❹ 與第2點的情況一樣，因為兩者之間有某種聯繫，注意卡通人物走路時膝蓋經常向外彎（請見轉盤上的4、5、8、10、11、12、14和16號腿，以及卡通世界中無數其他例子）。

❺ 想想上一頁的「腿部與腳部元素」那一段，請記住，要將這些下盤連接到身體上時，最好先勾勒出伸在最前面的腿的輪廓。如果腿部重疊（1、2、3、6、7、9、11、13、14和15），尤其要如此。此外，在將所有想法輕輕地描畫塞滿紙頁之前，不要完全畫好其中任何部分。

❻ 腳跟可以由單條線（2）、雙重線條（8）、鞋底落地處（5和6）或鞋底的凸出延伸（11＆13）來表示。實際上，可能根本沒有腳跟（轉盤上的4，以及下方的20、24、26、27和28）。注意有類似馬刺的腳跟（轉盤上的7和10）。

❼ 偶爾在任何一種上半身下方嘗試以剪影呈現的雙腿（請參見轉盤上的4和10號雙腿）。這種組合裡即使手臂可能頗粗，這雙腿也可能很細。

❽ 在外套下襬下方的腿上做一些加陰影的實驗（轉盤上的15和16，以及下面的23）。

❾ 頗為奇特的大腳丫（轉盤上的1、2、9與11）或出奇小巧的腳（4與7，尤其是下面的27）支撐卡通畫的人物可能也很好。

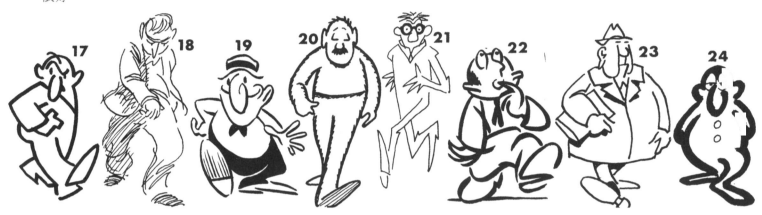

注意：手臂自由擺動時，雙腳向相反方向邁大步；因此，圖17右肘向後，右腿向前；圖18，右臂向前，右腿向後；等等（這通常是正確的，除非你的手正在做類似圖22嘴巴吸手指或圖23將報紙抓在胸口上的動作）。雙手擺兩側而一隻腳簡單地抬起，圖26的動作看起來就像他在來回晃盪，哪兒也沒去。甚至只將拇指或手指畫在身體前方，而另一隻手

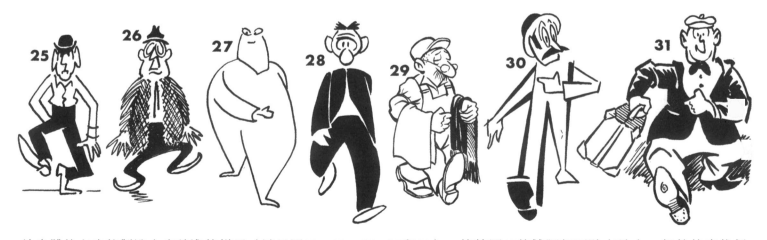

放身體後方也能製造大步前進的樣子（請見圖19、20、25、27和28）。儘管圖27的雙腳都平貼在地上，但他的步伐似乎很快。部分是因為透視感，較大的腿位於較小的腿前面（注意雙腳的重疊情形和彼此距離），而且手臂擺動幅度大。仔細看圖21行走時腳跟、腳尖輕盈活潑的感覺；圖24緩慢拖著扁平的腳；圖30雙腿僵直晃動（半抽象化——往前踏的腿線條厚重，後腿線條較輕）。看看他腳底的陰影：圖19腳跟前的縱向線條；圖31腳跟前的斜紋線；轉盤上1號的整面鞋底的陰影；圖23的白色鞋底以及圖30的黑色鞋底。

為行走姿勢的正面圖創造向前的動作

右邊那個矮胖的小傢伙將幫助我們進一步了解步行的原理，也就是使某一物超前另一物以產生向前運動。圖B一隻腳在前面，另一隻在後面。在圖C中，一隻手臂在前面，另一隻手臂在後面。當然，在這兩者中，下肢對於行走動作更重要。手臂只是輔助大步前進。

畫家要在二維平面上製造前向運動（從後到前）的錯覺只有四種方法：1. 透視（事物往前進時變大，後退時變小），2. 重疊（一物在另一個前面），3. 明暗值（陰暗和光亮）

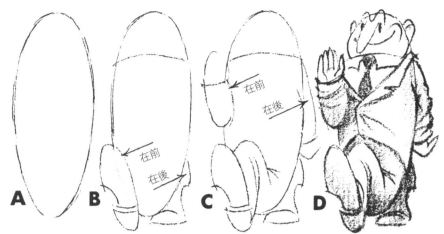

和4. 顏色（它有幾種屬性）。卡通畫家幾乎必須用的只有前兩個。當一個或多個卡通人物，在不考慮融入周圍環境的時，要優先使用第2項方法，重疊。在上面的矮胖先生這個例子裡，腳與小腿重疊，小腿與大腿重疊，整條腿與身體重疊，身體與後面的另一隻腳重疊。上述動作不僅對行走的前視圖重要，在所有卡通人物活動中都是最重要的。

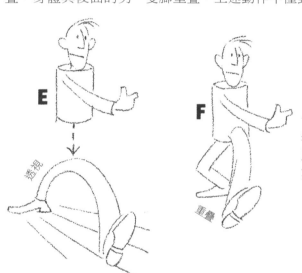

用於行走姿勢的透視與重疊法

為行走姿勢正面圖創造前進的動感時，有時候可能會感覺到透視和重疊並行。圖E中，很明顯地，腿彎的弧度隨著前進而變大。圖F的後腿較小，但是透過彎曲造成重疊效果。腳跟被遮住，後腿的底部被隱藏，而且在圖E和F中，前腳的腳背都被鞋底擋住了。

行走女性的正面圖

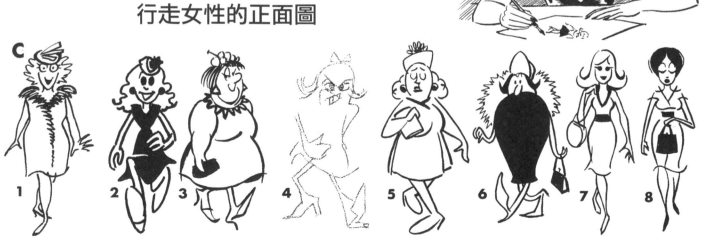

我們也沒有忘記女子走路的前視圖。其實，大多數男性卡通人物的開頭畫法都可以化用於形象逗趣的女性角色。這裡有幾種類型。圖6只是一個倒過來的花瓶。儘管在繪製行走中的女子時，透視和重疊也適用，但是通常由於褲腿沒那麼寬，可能看起來不那麼明顯。不過，請注意圖1和8中後方細小的腿（透視）。也請留意這八張圖都有某種形式的重疊。

畫行走人物時「直線」的妙用

有些卡通人物走路的樣子有趣極了，靠的是貫穿身體的「筆直線條」（參見右側的1B和2B）。手臂下垂，身體向前傾斜（1）或向後傾斜（2）。1D和2D是許多變體的其中兩個。還要注意，圖4、8與10向後傾斜，而圖3、5、7與9是向前傾斜。試著以1A和2A的構圖畫一些自己的作品。使用不同的頭像和衣服。

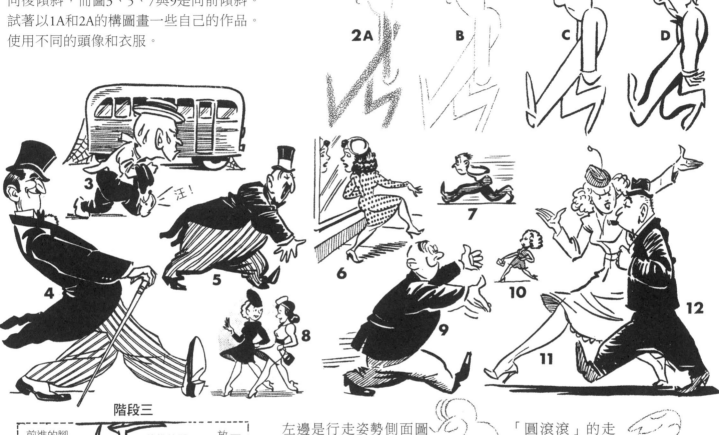

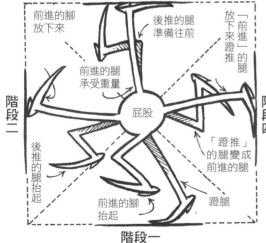

階段三

前進的腳放下來

後推的腿準備往前

「前進」的腿

放下來蹬推的腿

前進的腿承受重量

階段二

屁股

階段四

後推的腿抬起

「蹬推」的腿變成前進的腿

前進的腳抬起

蹬腿

階段一

左邊是行走姿勢側面圖可能出現的四階段樣貌。這方格下方有簡筆畫的圖解。階段4的肢體正好呈現圖「4」的形狀。

「圓滾滾」的走路樣子。手臂和雙腿都向內彎曲。

13

14

行走人物的背面圖

描畫區域1，然後疊上2和3。

卡通人物的奔跑姿態

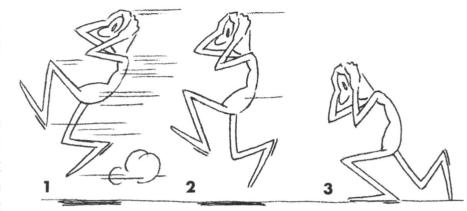

要讓卡通人物跑起來，在某種程度上是和「擺放位置」有關。圖1似乎比圖2跑得還快。而圖1和圖2兩者的速度似乎都超過步履蹣跚的圖3，不過它們全都是相同的人形。首先，必須讓奔跑的身體離開地面。其次，圖形以某一種角度傾斜會使速度感覺更快。第三，從身體拖曳而出的「速度線」也使他移動得更快。速度線的使用數量取決於畫家，但位置絕對不能高於或低於圖形的實際上下兩端。的確，除了中段畫幾條速度線以外，有一兩條從上下兩端拉出來也很好。有一些卡通畫家甚至在整潔的室內或不太可能有灰塵的其他場景也添上幾團煙塵，這也沒關係——重要的是創造速度的錯覺。

「伸手」的跑姿

有個很好的練習：採取某種形狀，例如扁胖橢圓形（圖1），看看將它畫成人形後能讓它跑得多快。它本身的形狀有點笨拙，但是許多要轉化為跑步動作的卡通人物也是如此。這是雙臂平行伸展的「伸手」跑姿，是卡通特有動作的一個例子，因為沒有人可以快速奔跑中還將手臂保持在這種位置。通常，伸手跑姿表現的是以下某一種情形：極度喜悅和期盼、緊迫感、恐懼而奮力求生、憤怒、興奮或忙亂的追逐。

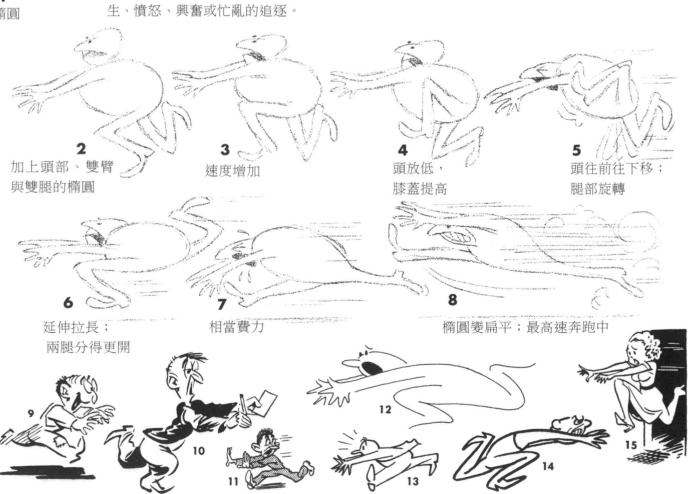

1
橢圓

2
加上頭部、雙臂與雙腿的橢圓

3
速度增加

4
頭放低，膝蓋提高

5
頭往前往下移；腿部旋轉

6
延伸拉長；兩腿分得更開

7
相當費力

8
橢圓變扁平；最高速奔跑中

「拚命」跑

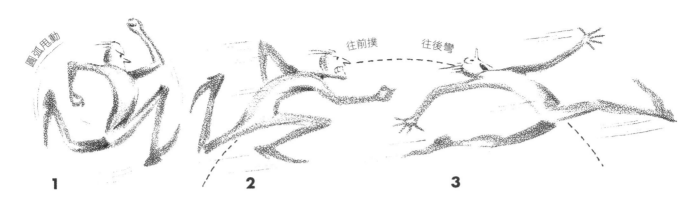

1 **2** **3**

卡通畫家必須決定他的跑者側面圖是否傾向直立（1）、向前彎腰（2）或向後彎（3）。這其中任何一個都可以畫成「拚命」跑的樣子，這常是卡通繪畫需要的效果。上圖是四季豆類型的身材，瘦瘦乾乾的；但大致相同的動作也可套用在渾圓的人物身形上（見左側的圖4、5與6）。圖1和圖4的跑者挺胸且堅決。他們右邊的傢伙腿部和手臂位置幾乎就和他們相同，只是整個軀幹重心放低。他們的脊椎往完全相反的方向彎曲，可以想像他們奔跑的動機全然不同。

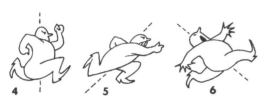

4 **5** **6**

在準備為極奮力奔跑的卡通人物畫底稿時，應該問問自己：這是身體每個特定部位所能想像的緊繃極限嗎？肘部、肩膀、膝蓋、腳踝，甚至是臉部——全都拉到極限了嗎？想想它們在奔跑過程中的位置，簡而言之，想像自己在奔跑。下面是這樣畫的一種方法，但還有很多。要盡量多實驗！

7

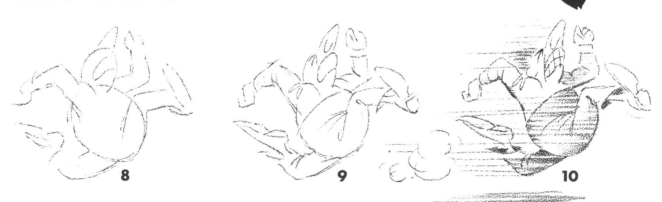

8 **9** **10**

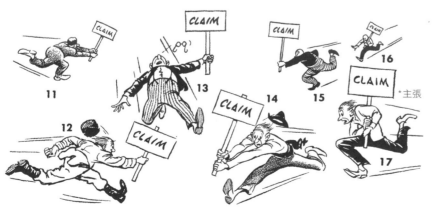

11 **13** **14** **15** **16**
12 **17**

*主張

左邊是一些手持招牌的人物匆忙狂奔著。攜帶物體有時會妨礙手臂，使其無法自由移動。注意頭部位置，經常是降低的。相機能捕捉到某些雙腿交錯的瞬間，但是在卡通繪畫中，通常雙腿會明顯分開。

奔跑的人形——拆解成易學的階段

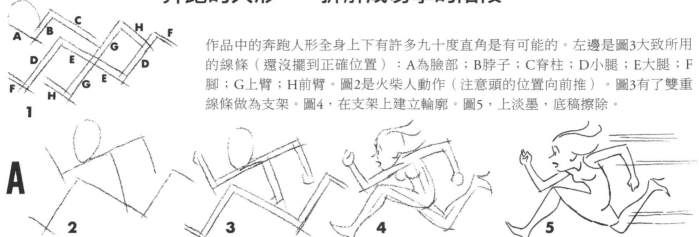

作品中的奔跑人形全身上下有許多九十度直角是有可能的。左邊是圖3大致所用的線條（還沒擺到正確位置）：A為臉部；B脖子；C脊柱；D小腿；E大腿；F腳；G上臂；H前臂。圖2是火柴人動作（注意頭的位置向前推）。圖3有了雙重線條做為支架。圖4，在支架上建立輪廓。圖5，上淡墨，底稿擦除。

下面是一個奔向我們的人物。細讀圖5周圍的說明。每一條都有助於運用透視法將奔跑者帶上前來。圖4中尾隨身後的煙塵，還有地面上的陰影，都是可以採用的。

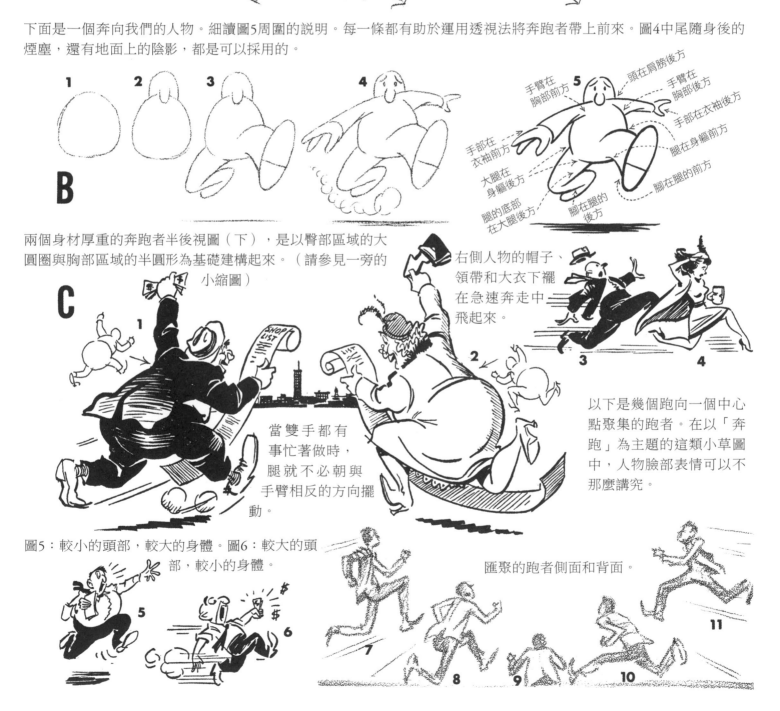

兩個身材厚重的奔跑者半後視圖（下），是以臀部區域的大圓圈與胸部區域的半圓形為基礎建構起來。（請參見一旁的小縮圖）

右側人物的帽子、領帶和大衣下襬在急速奔走中飛起來。

當雙手都有事忙著做時，腿就不必朝與手臂相反的方向擺動。

以下是幾個跑向一個中心點聚集的跑者。在以「奔跑」為主題的這類小草圖中，人物臉部表情可以不那麼講究。

圖5：較小的頭部，較大的身體。圖6：較大的頭部，較小的身體。

匯聚的跑者側面和背面。

卡通裡的手──簡化後的引導：八個基本手部組合

藉由右欄的八個基本手部組合，幾乎就能讓卡通人物做任何事情。一些卡通畫家沒用這麼多，還是能做好工作。這八種是「充氣」卡通類型，手沒有指甲或指關節。許多著名的卡通畫家、漫畫、笑料插圖和商業廣告都採用這種類型。較細或「關節凸出」的手指可以套用這些相同的模式。這裡為每種基本模式提供幾種變化形式，這些變化在特定情況下可能會有幫助。此外，這裡將左手和右手都顯示出來，更加方便。

建議學生以三種方式進行練習：一，就按原樣畫。二，選擇不同的手指或手掌形狀（請參閱下一頁的各種樣式），並在這些基本手部動作的位置上畫出來。三，對這八種組合都上手之後，設計更加不同的動作位置。

1 這組的手指感覺一隻一隻都是平行的，而沒有露出拇指（應在另一側）。在圖1d中，食指已經舉起做為指示，但它也可像其餘手指一樣輕易地向內彎曲。1a可能是手垂在側面的樣子。它也可以視為非常基本的伸手、揮手或抓握樣貌（注意手指彼此重疊且呈扇形）。圖1b和1c可用於達到1a的作用。將1c放在某種表面上會顯得更平。將鉛筆豎立放在1c的食指後面，這手看起來就像正在書寫。（整個右欄中所有的手部圖都可以用不同的角度繪製，甚至朝上、朝下，端看手臂和所需的手勢而定。）

2 這組是從拇指這一側看過去的。2a是指示手勢。2b是抓握或伸向什麼或者持拿一個物體（為了不顯得複雜，內部的掌紋線條已被省略）。2c可能會安排放置在表面上，或者拿著筆或鉛筆當作書寫工具（請參閱談書寫的部分）。

3 從拇指側3a和小指側3b的角度看張開的承接手勢。可能只畫了兩隻手指，或者後面的其他手指僅微微顯露。在3b中，手指根部的手掌線通常是可以畫出來的，但是在這裡為了簡化而將其省略。

4 4a和4b這種張開的手指用來表達興奮或強烈的情緒通常可以有很好的效果。4b實際上就是4a加上兩條掌紋線，將其變為手掌內側。（這些手部圖樣的袖子全都可以向後推或向下拉。）

5 這裡的手指併攏在一起將手掌伸展開。5a具有多種用途。5a這種手勢幾乎總是會舉起到某種程度。某些卡通畫家會讓所有手指的長度都相同；其他人則使它們像真實的手指那樣參差。5b的手可能是壓在某個表面上或舉起來對著某人表示「制止」。像3a和b一樣，只需要顯示兩隻手指；但也可以畫出更多，只顯示上端線條。

6 6a為緊握的拳頭外側，6b為內側。注意兩者拇指的位置。在6b，手指排列略微如扇形（就像你自己握住手指一樣）。這些手可能會握住電線、繩索和細細條狀物。

7 這些握住的手有點像拳頭，但是裡面較厚的物體會減少握緊的效果。7a手中沒有任何內容物。很多東西都可能放進去。手指尖像小圓球一樣，在物體周圍探頭探腦。7b可加上一條指關節線，讓手指的存在感更明顯一些。

8 8a的手可以用來握住上千種物體。學習者可以拿起他正在畫的紙，觀察自己的拇指。特別留意拇指基部多肉的部分，這是手掌的一部分。在拿著打開的報紙時，卡通插圖的人物可以左手以1b呈現，右手像8b那樣。有時，一個大物體會將8b的手指看起來像縮小至7a小圓球那樣子。8c的手指可能掛在壁架上，或者倒置時可能是「反手」承受某種重量。經過仔細思考練習後，學生將有辦法讓伸直的手指捲曲，讓彎折的手指伸直，讓拇指豎起，對任何描繪手部的問題都能迎刃而解。

卡通手部圖案的四種「造型方式」

手的卡通圖樣處理方式通常是以下四種一般形狀其中之一（撇除畫技本身不論）。下面是一隻張開的手，以每隻手指說明這四種形狀：

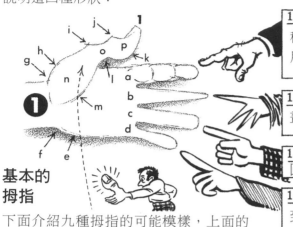

基本的拇指

下面介紹九種拇指的可能模樣，上面的圖1帶有寫實元素，其中大部分是過分寫實了。許多卡通畫家在繪畫時會特別突出其中某個或幾個特徵。有些人將此處

1a. 有些誇大指骨和指腹肉。相較於會多次重複相同角色的漫畫書，這種造型比較可能出現在社論漫畫中。笑料插家和廣告畫家一樣偶爾會使用這種方法，但電視動畫師從不這麼做。

1b. 某種修長或尖細的手指形貌。這種形式的手通常看起來像是潦草塗畫的「鋸齒」狀。它可能會出現在相當非正式、隨興的素描畫中。

1c. 近似「方塊」的畫法。手指兩側線條一般都更傾向平行，尖端為修圓後的方形。

1d. 沿著手指某處有圓形膨脹凸起或者整根手指都如此。可以畫得確實到位，或者不太講究，讓人看起來像匆匆一筆即成。

▶ （當然，有一些例外，而且有一些手是上述幾種的綜合體。不過通常，手部的卡通圖樣都會歸入上述四種類別之一。）

箭頭所指之處（e至m）格外誇大；有些則習慣只採用其中少數幾個。持續留意並認出成功畫家偏好的描繪重點是一個好習慣，一直這麼做便是很好的練習。這並不表示必須照著他的方式做；但畢竟一根拇指看起來多少要像拇指；總不能看起來像膝關節。基礎要素是人人都能用的。

❶（左上方）注意接近手腕處被強調的位置以及未加以強調的情況（f與g）。許多卡通手部圖案拇指基部的肉很明顯（n）。看看圖2到圖9各式各樣的拇指特徵（辨認出與圖1相符的特點──這些拇指圖案全都和圖1的比例相似）：

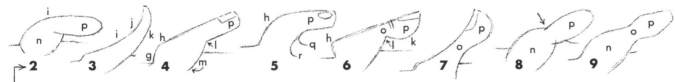

❷ 圓滾滾的拇指，基部肥厚（n），拇指背渾圓（i），指尖圓滑（p）──這種拇指通常搭配的是符合1d描述的手指形態。

> *參見本頁底部圖例

❸ 漸漸收窄的拇指，指背下凹（i到j），指腹渾圓──通常搭配1b那種手指，也可能用1d。

❹ 方形拇指，指背平直，指背基部明顯下削（h到g），有顯而易見的內凹處（l），手掌線條（m）總是向內帶進來──通常搭配1c那種手指。

❺ 狀如彎鉤的拇指有著圓滑的指背（h）、平行的兩側線條（p），拇指內側彎曲融入手部從q到r之間任何一處，有時這形狀的拇指採用橢圓形指甲──通常搭配1c那種手指。

❻ 指背平直的拇指在h和k這兩點很凸出，第一指節處（o）細狹，凹痕很深──通常搭配1d類型的手指，也可能用1c或1a。

❼ 球根狀拇指（p），指背下凹，中段細瘦──通常搭配1d類型的手指；若採用其他各種手指也會有驚喜的效果。

❽「充氣」般的拇指，和2號拇指很像，只是箭號所指處不一樣（參閱前一頁所談的八種基本手部組合）──通常搭配脫胎自1d類型的各種肥厚手指。

❾「棒槌頭形」的拇指（p），從寫實形似的畫法變化而來──通常搭配某種類似1a的手指，但可以用1c，有時候用1d（很罕見）。

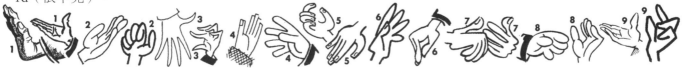

畫手部卡通圖樣的方法

雙手就在自己身上，眼前即可見，不必到處去找。那麼描繪手部為什麼會這麼難，即使是畫卡通？原因在於這五隻一組的工具能做出許多形狀，辦到許多事情——這樣好極了。有了雙手我們就能學習繪畫。而且我們也必須學會描繪雙手才行，卡通人物總不會老是坐著，手塞在屁股下，也不是永遠手都插口袋。

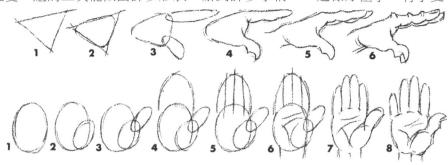

不少手勢的側面圖可以從三角形發展出來，仰視或俯視手掌的圖可藉著修正過的圓形畫出來。

要將手部卡通圖樣的畫法全部集結一一細數是不可能的。不過下面這幾頁包含大多數形式了。它們是依據功能與手勢分類的，涵蓋了各種風格與技巧。這裡列出的每一種手部圖樣的線條粗細都可調整（也許加上一點變化）好讓它更適合搭配身體其他部分。有一項道理是不變的：對雙手進行觀察、研究、描繪得愈多，完全靠自己畫出來的手就可能愈好。此處列出的圖樣是為了幫助學習者能好好自己畫出手部圖案。

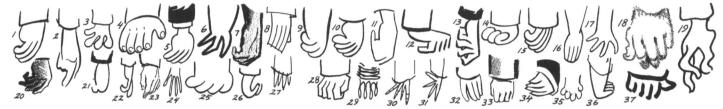

❶ 垂放在身體兩側的手：這是卡通畫家最常畫的雙手模樣。拇指不是朝向前方，就是往內彎向身體。當手臂垂著，人形側面圖裡可能就看不見拇指。至於其他手指，它們會往後或往身體那側彎曲，不然就是僵直著（卡通裡偶爾會看到這樣子）。

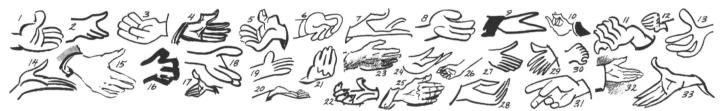

❷ 伸手索求或說明事情：首先，畫家得（憑想像）抓到手勢的「感覺」，手掌攤開，手指伸展或者有些捲曲握起。圖27、29、30那種多一根手指，以及圖8、13、18少一根手指的情況是「卡通繪畫特有」的。前者配合全然非理性的點子使用，後者出現在俏皮可愛的類型（與動畫一同誕生的風格）中。像圖9這種無手指的手有時是為了簡化或設計效果而使用（但是缺乏表現力）。

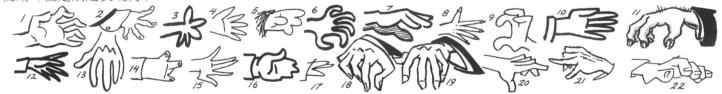

❸ 抓握的手：和前一種有關，不過呈現出來時可以更有活力動感。

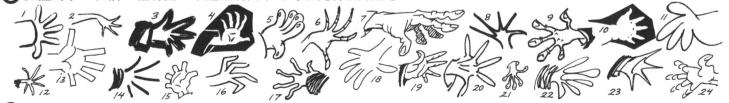

❹ 張大撐開的手：這些是用來表達驚恐、害怕、訝異或驚嚇的雙手。手指頭彷彿朝四面八方射去。卡通繪畫少不了這種手部圖案。

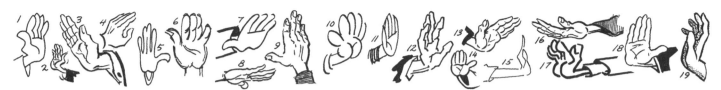

❺ 表達「不行、住手、停下來！」的手：通常這樣的手掌會與手腕成直角。手指常常是併攏的，手張開繃緊。

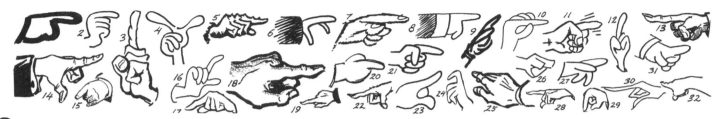

❻ 指示的手：卡通中常見的手勢，食指伸出來，其他手指通常是捲曲握起的。拇指有可能露出來、折起或者被手背遮擋而看不見。

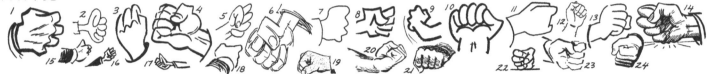

❼ 握拳的手：畫拳頭時拇指與所有手指都要向內拉進掌中。當手指撐緊且拇指兩個關節都盡可能彎曲時，就更能表現出憤怒、好戰或決心。拇指的指甲部分通常就靠在前兩根手指旁邊。

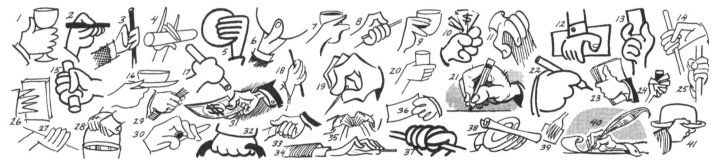

❽ 拿物品的手：由於這些手勢變化多少取決於所持物體的形狀，其樣式之多是數不盡的。但是上方所列包含了其中的許多種。

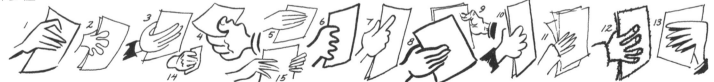

❾ 拿著信件、卡片或紙張的手：這些手被獨立成一組，方便讀者迅速參閱。在繪製卡通人物的第二隻手時（如果另一隻手能讓人看到，且這適用於各類別的手），顯然應該與第一隻手是有關聯的，這樣一來它們才會感覺都是「同一個人的手」。

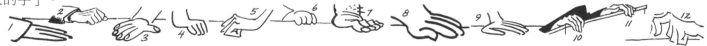

❿ 安放或斜靠在平坦表面上的手：手指通常會露出來，與表面平行，但有時也可能會彎曲塞在手掌下面。

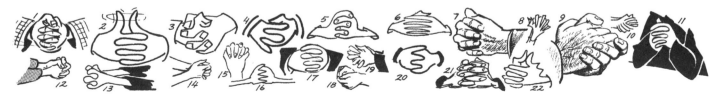

⓫ 十指交扣的手：若只是簡單的正面圖，將手指畫得像是彈簧最好： 然後在後面添加手背和拇指。

68

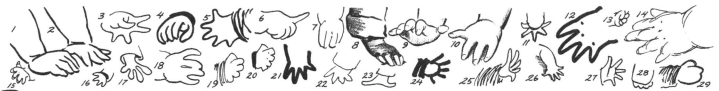

⑫ 嬰兒和幼童的手：手腕像手掌本身一樣粗圓，這種手因而顯得短胖。嬰兒較短的手指會在尖端突然變細，不然整根手指可能會更粗胖。

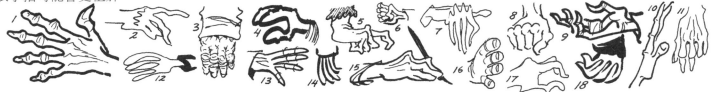

⑬ 年長者的手：在卡通世界中，任何一種手都可以用在任何人物身上，如果圖案讓人喜歡，誰會説需要換掉它呢？另一方面，衰老實際上會導致皮膚粗糙和皺紋。卡通人物的瘦弱狀態除了以臉部呈現，也可以在手部刻畫出來。

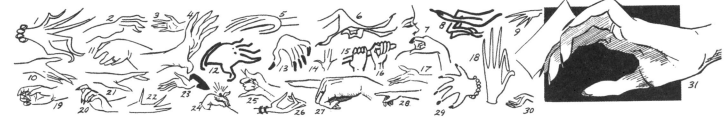

⑭ 女性的手：再次提醒，在許多卡通畫中，男人和女人的手毫無差異。形象搞笑的女性手部可能堪比與碎石機具。但如果情況需要，幽默漫畫女性角色的手或許會需要更柔細或輕巧的觸感。

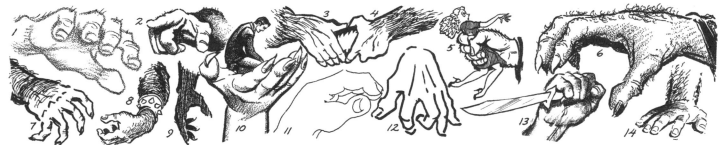

⑮ 巨大或令人毛骨悚然的手：替較粗魯或險惡的人物採用另一種手，就能將讓他們把角色扮演得更好。不必畫得像上面的圖例那樣繁複詳細，厚重、粗壯的手指和拇指可能就夠了；或者較長、指節凸出的手指可能符合繪者想要的變形效果。

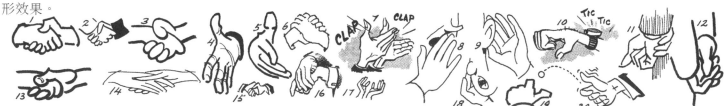

⑯ 混合各種動作的手：我們能想像得到的只有這些手勢的一小部分，上面這些或許能幫助解決難題。善用鏡子，或保留並分類圖片的剪報。

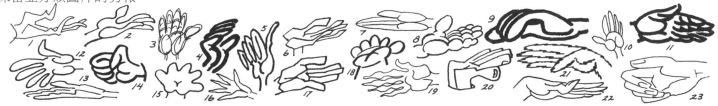

⑰ 強調小指側「手掌丘」的手：這些單列成一類，僅僅是因為大多數卡通繪畫的學習者從未意識到手掌近手腕的後半部或「手掌丘」，尤其是在小指這一側的。仔細觀察每個圖案。了解這些可能會有所幫助，長遠看來能幫你省時間。

畫出腿與腳的卡通圖樣

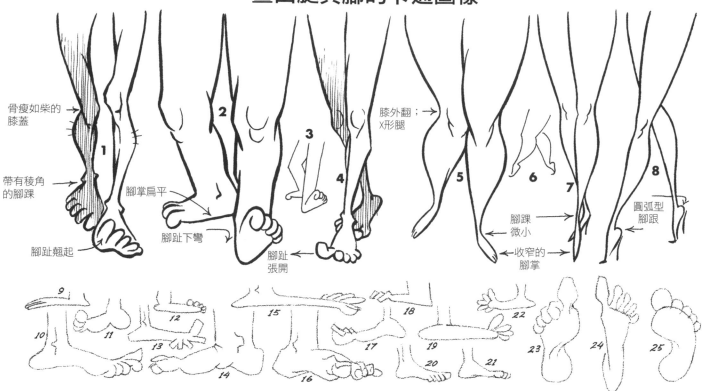

骨瘦如柴的膝蓋

帶有稜角的腳踝

腳趾翹起

腳掌扁平

腳趾下彎

腳趾張開

膝外翻；X形腿

腳踝微小

收窄的腳掌

圓弧型腳跟

鞋子的卡通圖樣

一開始，我們不拿逼真寫實的鞋子與腳部圖案，和經過卡通風格化的許多可能的樣子進行比較。對於男鞋尤其是如此，男鞋的樣式通常配合褲腳的開口。赤裸的雙腳變形方式也很多（見上圖）。在此處呈現的每一隻單腳的鞋子沒必要都以圖26至31裡兩隻鞋併攏的方式呈現。本書其他地方還有別種卡通鞋子樣式。這裡有寫實的鞋形圖案，還有一些以虛線提示的變形建議。尤其要注意腳後跟的凸起。

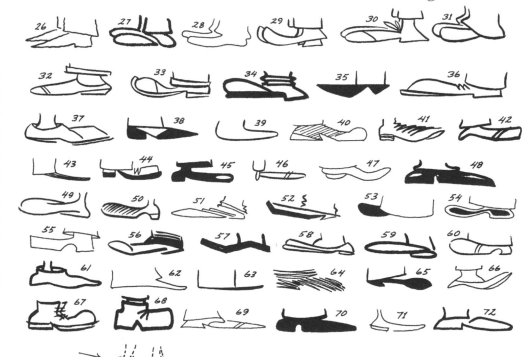

下面是一些滑稽的女士高跟鞋圖案。許多卡通婦女角色穿平底鞋。有一些穿軍規的「笨重大頭鞋」。在報章雜誌的時尚版面可以找到更時髦的女士鞋子圖樣。看看已經發表的卡通圖像，好好研究其中的鞋子吧！

卡通的衣物與皺褶

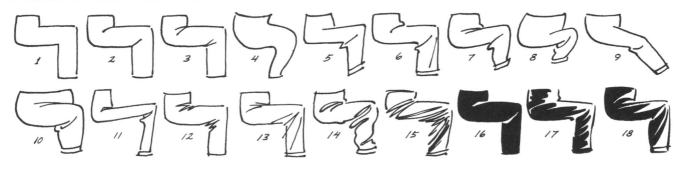

除了九十度直角彎曲以外，手臂當然還有其他擺法。手臂應該始終帶有彎曲，好讓行動舒適自然。以卡通風格繪畫時，無論手臂彎曲成任何角度，這些摺痕（或無摺痕的樣子）都能派上用場。有些卡通畫家從不費心在身體彎曲的部位添加摺痕。這並不會有什麼問題。當然，袖口不一定有特定的寬度。這裡列出的衣袖圖樣只是為了「承載」各種皺褶。有些畫家喜歡用單一線條（圖2）、兩道線條（3）或僅從手臂一半處延長線段（4）來表示摺痕。圖7是「V」字形。圖8是一個往外凸出的小摺痕（請注意肘部隆起並非必要）；圖11向內凹。多道摺痕的例子則有：9、10、16、17、18、19、21等。圖9是短促的凌亂波動，而在圖10可清楚看到摺痕畫過手臂。圖12、14和16是接近真實樣貌的明顯「塞擠皺褶」。肘部摺痕可能會也可能不會重複出現在肩膀部分（請看圖14、16、19、22、25和26）。圖22、23和24是鬆散的擠壓皺褶。圖27、28和29是黑底白紋──圖1到26中的任何一個都可以轉換成黑底白紋，白色摺痕可能留在黑色上或變白為純黑色。濃黑底色上的白色摺痕可以留白，或者填入白漆。

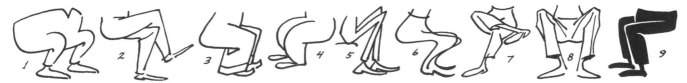

以類似手臂衣物皺褶的畫法，處理褲管在臀部和膝蓋處的皺褶是可以的，實際上，整體維持一致的摺痕風格才是好的做法。大於九十度的彎曲，可能要更加強調摺痕；小於九十度的彎曲則摺痕較小。在畫卡通的過程中，特定的摺痕樣式也許能幾乎變得萬用百搭。請觀察其他卡通畫家對摺痕的處理方式！

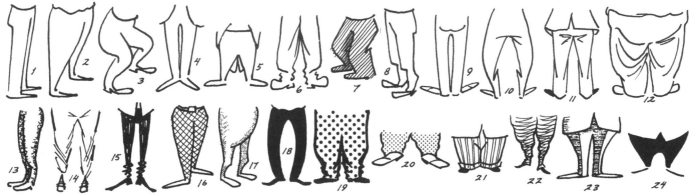

關於此處對皺褶的分析，可參考第49頁開頭談坐姿的部分。

上面是側面、正面和背面站姿的衣物皺摺樣式建議。在這些例子裡，樣式與衣料垂掛方式有關。在本書的其他部分，也有其他皺褶樣式可以好好觀察。（另請參閱第91和115頁）

卡通的衣物與皺褶（接續前頁）

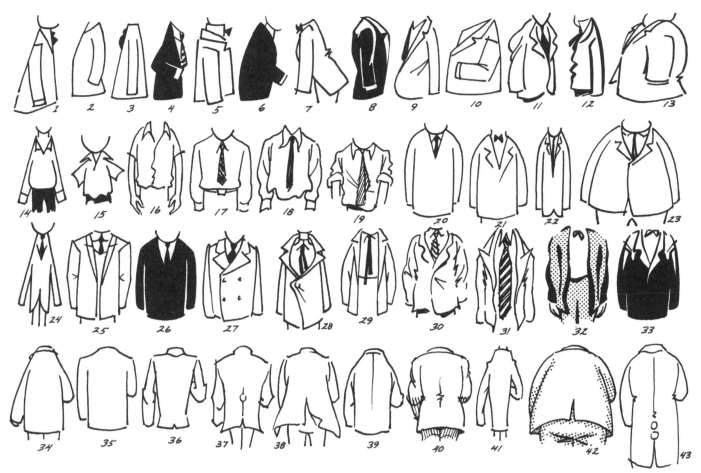

上面的有簡單與繁複的男裝，並包含側面、正面和背面。若外套上色為黑墨，有時線條會被「吞掉」（見圖6），白色外套上的線條可能會非常簡單（圖1、2、3、20、34和35），甚至細碎不連貫（參見圖21）。要留心觀察同行畫家的作品。

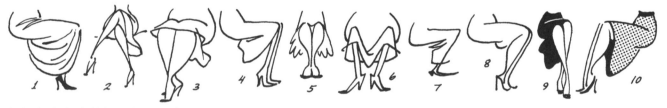

在思考怎麼畫坐姿的裙子皺褶時，請再讀一次關於女性人物坐姿的部分，在第51頁。

「設計」卡通服裝的方法真的有很多。人物在某個場景該穿得多時髦？答案取決於卡通圖畫的目的。學習作畫時只要練習畫線條就好。右側圖例衣物的紋路屬於刮擦拓印的「轉印」類型。

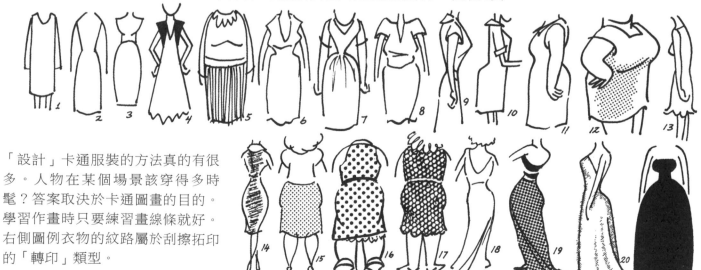

突破緊繃一致的侷限

*風格限制

卡通畫家偶爾需要讓自己的繪畫肌肉放鬆，這點應該一再強調。努力認真作畫有時會導致繪者將鉛筆、硬筆或刷毛筆握得太緊。對筆觸有控制力是好事，但是讓死命抓握畫筆的手稍微放鬆一點並不會減少控制力。除此之外，這樣還可以防止疲勞。

調整風格，使工作步調完全改變有助於放鬆身心。雖說最終能發展出獨特的風格並加以維持可能是一件好事，但太多學生都過早自認為已經培養出某種風格了。如果不放棄探索精神，持續嘗試，通常還會找到更好的繪畫風格或方式。最幸福的卡通畫家是那些不怕嘗試新東西的人，即使他們可能已經讓特定風格成功打進市場。商業畫家必須避免自己所有的作品看來都相似。但是在研發一系列卡通圖像時，無論目的為何，都必須做到風格一致。

要避免造型嚴重自我重複，想突破限制，可以試試鬆散的樣式，也許是自己獨創的樣式。再度以更精確的畫技進行創作時，很有可能圖畫的表現力會提高。這一頁有一些示例。建議在打底稿輕筆描畫的過程中多一些思考。好好享受自己的成果吧！

像右側這樣，「擦塗」出一些小斑點，就能讓愉悅輕鬆的氣氛升級！

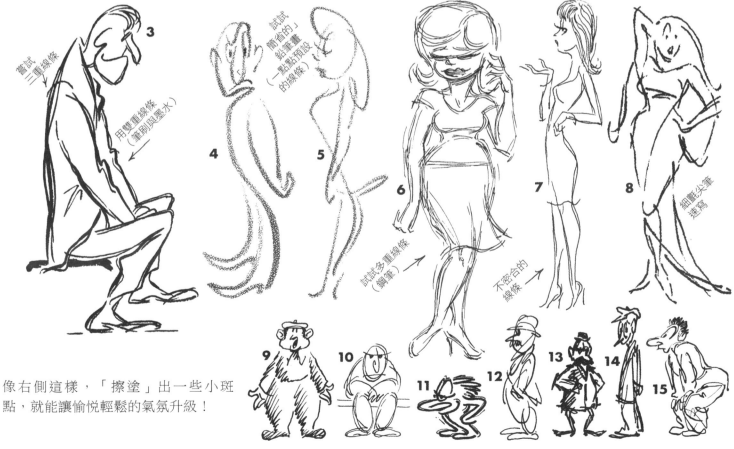

「開放式」速寫線條（細氈尖筆）

試試打轉的動作（氈尖筆）

嘗試三重線條

用雙重線條（筆刷與墨水）

試試簡省的鉛筆畫（一點點預設的線條）

試試多重線條（鋼筆）

不密合的線條

細氈尖筆速寫

風格與技法的變化潛力不受限

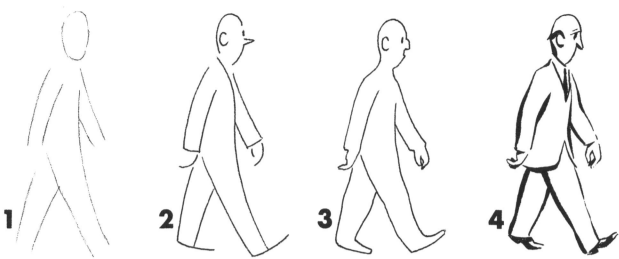

接下來這兩頁的人物都是以1號的基本輪廓為基礎構成的。全部都畫在貝殼細紋紙卡（Coquille board fine）上。圖2和3是以繪圖上墨用的圓珠筆畫出的簡單線條。圖3省略了表示領口和袖口的線條。圖4是粗細並陳的刷毛筆線條，形體部位的後面和下方有特別加重強調。

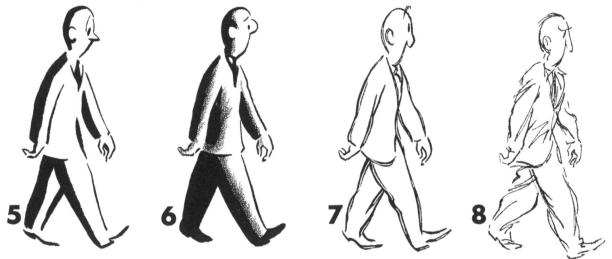

圖5的左側是非常寬的刷毛筆觸，右側有一處中斷的細筆。圖6是濃厚筆刷結合935鉛筆畫的。圖7是刷毛筆觸間雜了白色補筆。圖8為隨興的硬筆速寫，請留意線條中斷處與偶爾出現的重疊線段。

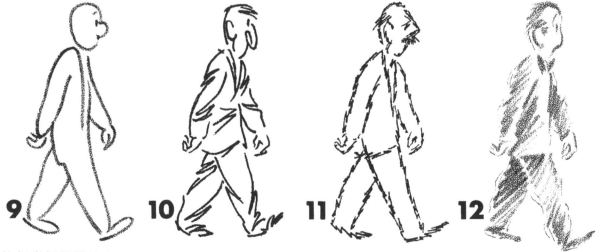

圖9是線條相當粗的鉛筆畫。觀察上衣和褲子上的圓形收束袖口，以及頭部、手和腳上重複運用的圓弧。圖10是用細芯馬克筆以鋸齒形線條畫成的。在圖11可看到邊緣線有如閃電的鋼筆畫。圖12，裡面有鉛筆來回塗抹痕跡；外面邊緣為細線。

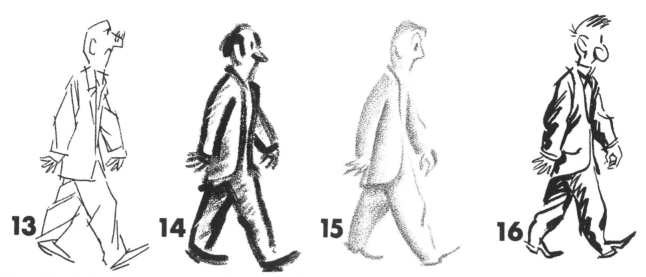

圖13是細圓珠筆（填充不褪墨水indelible ink）以直斜線畫成。圖14，寬芯馬克筆，另一支半乾的舊馬克筆用來畫陰影，加上少量的白色修飾斜線。圖15用的是方形、柯巴樹脂硬度的石版炭筆，左側施壓而右側下筆輕，細線是用935鉛筆畫的。圖16用2號刷毛筆和墨水速寫而成。注意各種線條和中斷處。

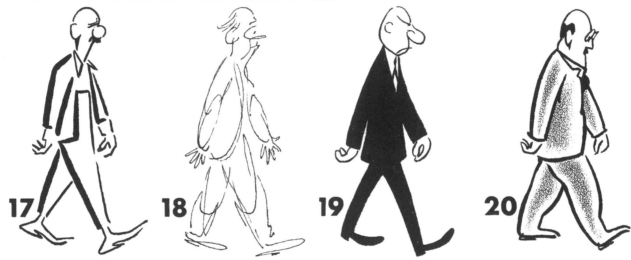

圖17是帶點設計感的刷毛筆線稿。圖18，細筆速寫具有斷斷續續的感覺。圖19首先畫輪廓，然後著色填滿。圖20以刷毛筆畫輪廓。內部用935鉛筆加的底紋大部分感覺「浮浮的」（手臂、上衣和腿部下方觸感所致）。

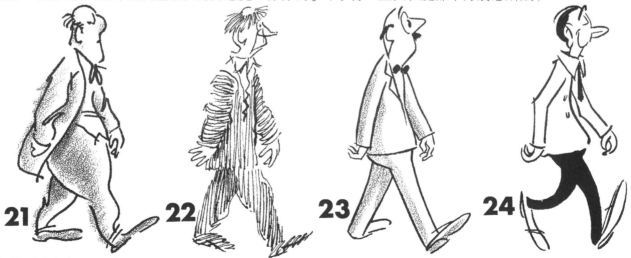

圖21為細芯馬克筆的隨興畫法，有陰影重疊在背面那一側。圖22，鋼製繪圖筆速寫。注意線條的方向。圖23描繪的是「僵直螺栓」一般的行走姿勢，用刷毛筆描輪廓；身體有部分在明晰的半陰影中。圖24是用刷毛畫筆繪製、「滾動」般的步行模樣。抬起後腿，好讓長腳放得進畫面。試著創造自己的新圖樣！

任筆意恣縱悠遊

像個自在放鬆的人一樣，暫且分神放任筆走龍蛇，開拓線條疆界。選擇尺寸夠大（至少長寬有10英尺與12英尺，即25.4公分與30.48公分）、品質良好的光滑亮面西卡紙板（單層即可）。在發揮你的小小創意時，你會需要使用Hunt 99筆尖或Gillott 170筆尖（或類似產品）朝各種方向行進。滲透性強或表面粗糙的紙會拖住筆尖，使筆墨溢濺開來，而你需要的是平順滑動。

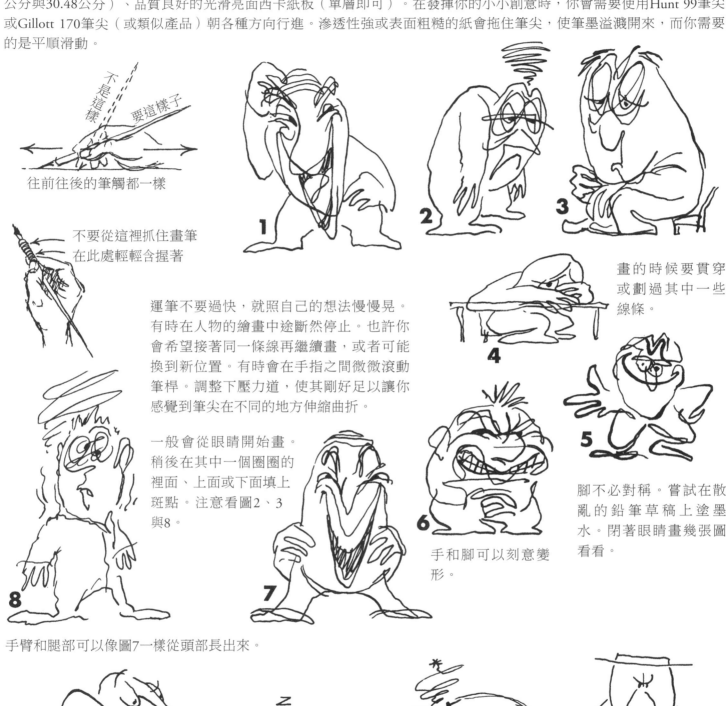

不是這樣

要這樣子

往前往後的筆觸都一樣

不要從這裡抓住畫筆
在此處輕輕含握著

運筆不要過快，就照自己的想法慢慢晃。有時在人物的繪畫中途斷然停止。也許你會希望接著同一條線再繼續畫，或者可能換到新位置。有時會在手指之間微微滾動筆桿。調整下壓力道，使其剛好足以讓你感覺到筆尖在不同的地方伸縮曲折。

一般會從眼睛開始畫。稍後在其中一個圈圈的裡面、上面或下面填上斑點。注意看圖2、3與8。

畫的時候要貫穿或劃過其中一些線條。

腳不必對稱。嘗試在散亂的鉛筆草稿上塗墨水。閉著眼睛畫幾張圖看看。

手和腳可以刻意變形。

手臂和腿部可以像圖7一樣從頭部長出來。

對於廣告或精美的故事插圖而言，這種卡通畫是很好的節奏變化。請別忘記在以臉部和身體表現情緒的章節中談過的一些基本原理。將這些融合到隨意運筆的練習中。

讓卡通圖案「透氣」

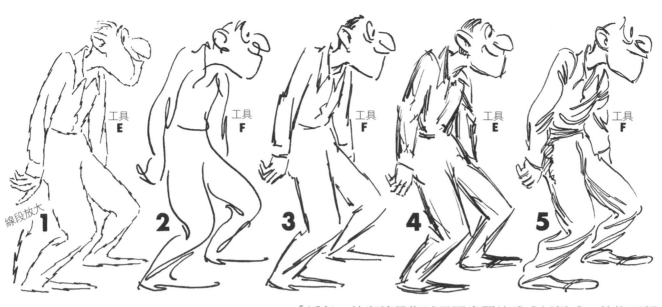

「透氣」其實就是指賦予圖畫開放感或新鮮感。線條明朗連續的卡通繪畫有其必要，而且能夠有很好的表現，但是許多經驗豐富的畫家更喜歡線條自由不受拘束。有幾個方法：1. 讓線條斷斷續續。 2. 線條種類多變。 3. 線條鬆散。這也適用於畫陰影。樣式可以很厚重，但同時還保有鬆脫與清新的感覺。圖1至12這些全都是在光滑的單層卡紙上完成的，以下是所使用的工具：

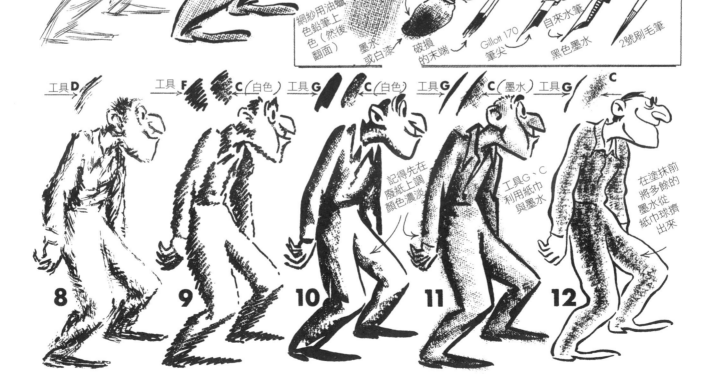

社論漫畫的處理方式

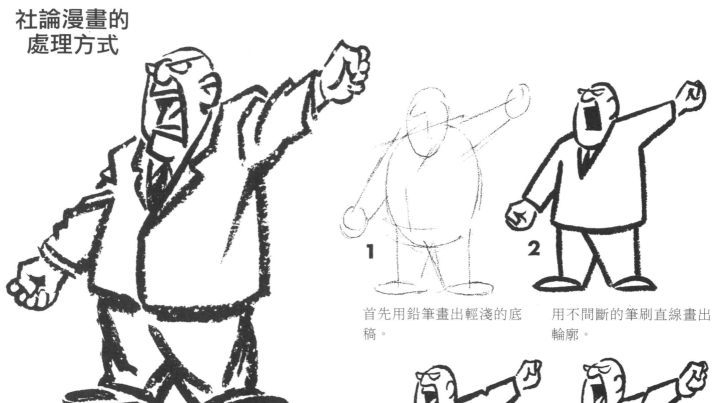

這兩頁的「全面粗體」線條畫法常用於政論和社論漫畫中。這是在充滿印刷字體的評論版面上所出現的唯一（有時是完全獨佔整頁）圖案，通常畫法比任何其他種類的卡通圖案都更濃重、更直接。社論若未表現出信念和真誠，就會平淡無力；同樣地，如果社論漫畫線條輕淡微弱，就會缺乏衝勁和力量。社論漫畫的風格多樣，為了讓學生跳脫先前畫風，嘗試表達力更強烈的畫法，這兩頁呈現的圖例可做為起點。

這十八個人形的尺寸比原始圖形略小。重複用相同的角色，方便我們專注觀察許多不同的黑白繪畫技法。所有練習都是畫在有粗糙顆粒的貝殼紋理紙板上，除了上面這個較大的人形圖，這是用刷毛畫筆和墨水在表面紋理粗細中等的水彩紙上畫的。請注意，特別是在這張草圖中，線條貫穿圖形向下描畫時如何變得更加厚重。儘管這不是必要的，但是這樣做可使圖畫變得強烈且扎實，就像建築物或它的柱子在靠近地面處而會變粗胖一樣。此處所給的圖例用意是激發學習者的想像力，使他們自己動手實驗新畫技（另請參見第74、75、77、80、81和104頁，以及104頁之後的部分）。

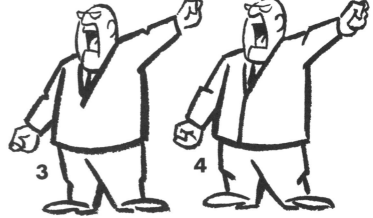

1 首先用鉛筆畫出輕淺的底稿。

2 用不間斷的筆刷直線畫出輪廓。

3 與圖2類似，除了肘部和膝蓋處有「缺口」。

4 肘部和膝蓋處有交錯線條和單行線條交疊在一起。

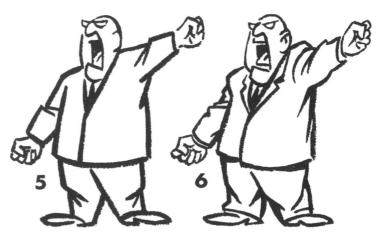

5 肘部和膝蓋處有交錯線條和兩道線條交疊在一起。

6 輪廓線的設計使其和衣物內的人體更協調——加入了肩膀隆起，而且整體有了更多的「自然」皺褶。

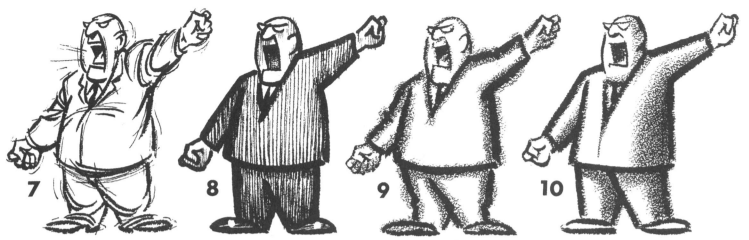

7 速寫的技巧──刷毛筆與硬筆一起使用。

8 厚重的筆刷觸感──內容累積了硬筆畫的垂直線紋。

9 用935鉛筆「撇畫」出來厚重的筆刷線條。

10 在簡明的圓柱形體一側有明顯的陰影。

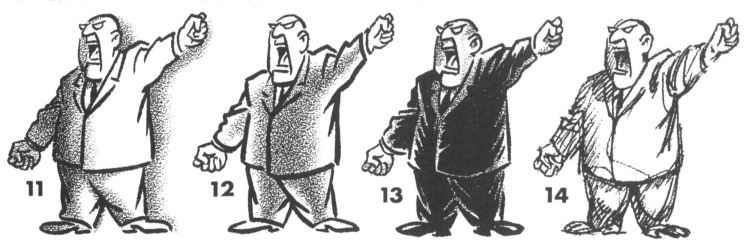

11 某一側有深厚的陰影──相對的「背景」陰影。

12 邊線內打上有「浮動感」的影子。

13 半填滿的筆刷上色──部分白邊用了鉛筆塗成灰色。

14 濃黑印度墨水圓珠筆速寫。

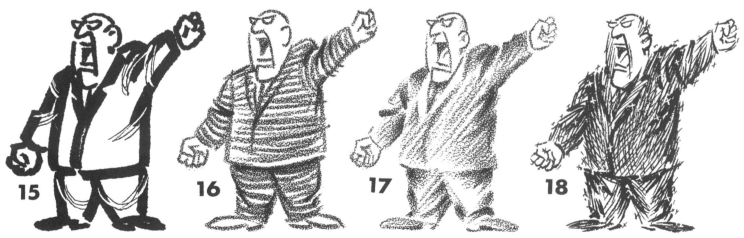

15 蕊相當粗的馬克筆所畫，加上硬筆斜線與白色補筆修飾。

16 粗體935鉛筆的觸感，筆畫和衣物底下的形體一致。

17 鉛筆傾斜撇畫──在皺褶處加深加黑。

18 筆刷所畫的「鑽石形」交叉陰影線，邊緣處有硬筆線畫的蒺藜狀叉叉，黑底上有一些白色小叉叉補筆修飾。

畫社論漫畫的訣竅

發展卡通圖案草稿有個很好的方法，就是在描圖紙或薄草圖紙上（也可考慮將紙反過來用）畫速寫，然後如圖A所示快速複寫轉移。如果鉛筆芯不是太硬（HB或F較好），在有需要時還可以多次複寫。這種利用紙巾的做法優點是：從背面透光看過去，可以獲得「新鮮的觀點」，因此任何錯誤都可以立即修正。而且，紙巾很容易調整，可對任何部分進行擴展或壓縮。

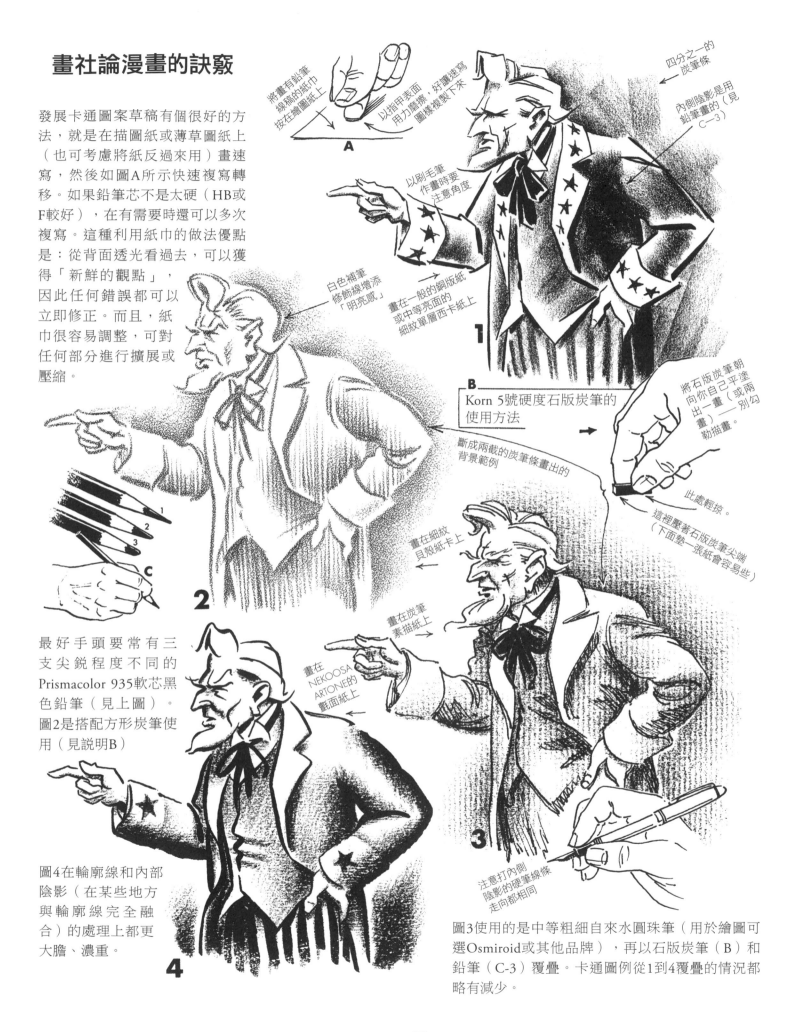

將畫有鉛筆線稿的紙巾按在繪圖紙上

以指甲表面用力磨擦，好讓速寫圖樣複製下來

A

以刷毛筆作畫時要注意角度

畫在一般的銅版紙或中等亮面的細紋單層西卡紙上

1

四分之一的炭筆條

內側陰影是用鉛筆畫的（見C-3）

白色補筆修飾線增添「明亮感」

B

Korn 5號硬度石版炭筆的使用方法

將石版炭筆朝你自己平塗出一畫（或兩畫）──別勾勒描畫。

此處輕掠。

這裡壓著石版炭筆尖端（下面墊一張紙會容易些）

斷成兩截的炭筆條畫出的背景範例

2

最好手頭要常有三支尖銳程度不同的 Prismacolor 935軟芯黑色鉛筆（見上圖）。圖2是搭配方形炭筆使用（見說明B）

畫在細紋貝殼紙卡上

畫在炭筆素描紙上

畫在NEKOOSA ARTONE的霧面紙上

圖4在輪廓線和內部陰影（在某些地方與輪廓線完全融合）的處理上都更大膽、濃重。

4

3

注意打內側陰影的硬筆線條走向都相同

圖3使用的是中等粗細自來水圓珠筆（用於繪圖可選Osmiroid或其他品牌），再以石版炭筆（B）和鉛筆（C-3）覆疊。卡通圖例從1到4覆疊的情況都略有減少。

以「螢光」漆料（Fluoro）畫卡通

覆疊一層漆料的特殊處理過程。

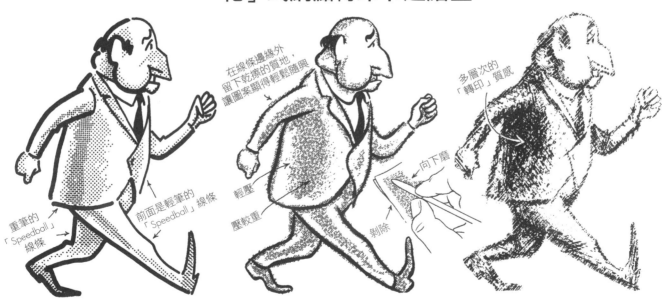

不可使用帶有螢光漂白劑的紙

用水漂洗筆刷後，再次沾取螢光漆前一定要先擦乾

稍微傾斜作畫台面

塗料由淡到濃

1

絕不可將螢光漆用在白漆中

使用鬆散的「斜撇」速寫線條

2

讓筆刷在表面「漂滑」，留下凹痕斑點

3

使用螢光漆取代水，再加上燈黑色或象牙黑、墨水或螢光黑來畫淡水彩，上面為這種做法的三個範例。購買螢光塗料時，要索取簡易指南小冊。

1 用刷毛筆或硬筆，沾墨水或深色溶液來繪製人物輪廓。要用品質良好的插畫板，將表面傾斜。混合顏料，調成由淺色到深色——配合這動作要轉換板子的方向，人物的頭向左，腳向右。用螢光漆將筆刷沾濕。

2 較不平直單調的草稿輪廓線。顏色最淡的部分幾乎未接觸溶液中的顏料。始終只用三到五種陰影。黑色不需要螢光漆。紗布擠成球狀後用來塗上淺淺的陰影。

3 在粗糙的水彩紙上以粗毛筆刷進行速寫。使用螢光漆總是會使作品細節被覆蓋。大量溶劑必須混以淺灰色水彩使用，潑濺的白色斑點可用來掩蓋錯誤。為製版師標示出螢光漆。

「乾」式網點轉印卡通繪畫

在線條邊緣外，留下乾擦的質地，讓圖案顯得輕鬆隨興

多層次的「轉印」質感

重筆的「Speedball」線條

前面是輕筆的「Speedball」線條

輕壓

壓較重

剝除

向下磨

4 上面三個圖案的陰影是以「乾」式圖案轉印法完成的。將網點紙放在已上墨的輪廓上，並用拋光筆或塑膠圓珠筆蓋擦圖案。要做出第二個陰影（腋下），就移動紙張並擦出另一層網點。

5 此處用筆刷畫出大致輪廓，然後用膠帶（在一側）貼上網點紙固定，首先用圓珠筆上的半尖銳筆蓋在所有線條上摩擦（「超出線條範圍」也沒問題）。偶爾將紙掀起來確認進度。最後將中心的陰影擦亮或擦掉。

6 第三種模式的做法是在描圖紙上繪圖，然後貼在轉印紙上。同時也用膠帶將它們貼在西卡紙板上，然後沿著輪廓摩擦。接著（去除膠帶後）將轉印紙往不同方向扭曲並擦去重複的各層就能獲得其餘效果。

商業廣告卡通繪畫

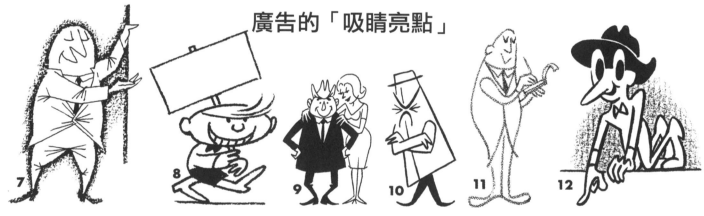

任何卡通只要被改編用於廣告宣傳，都可以稱為「商業」卡通。卡通畫家在惦記著推銷宣傳訊息的同時，還要成功滿足卡通繪畫其他方面的需求，這會是一大挑戰。不能說商業卡通都一定具有某些特徵，因為必須結合廣告文案一起看，才能公正地評價。關於以下兩個問題：卡通圖片能否吸引讀者注意？它能增強並支持要傳達的訊息嗎？如果我們所檢視討論的圖可以給出肯定的回答，就能視為成功的商業卡通。

上面這些活蹦亂跳的傢伙似乎在說「我們是廣告這一掛的」。每個都各有特色。注意其基本形狀非常簡單。它們是用便宜的氈毛或燈芯筆尖馬克筆畫的。分析這組人物時，要將身體各部分分別來看：看所有的鼻子，然後觀察所有其他特徵——頭部形狀、身體、腿、腳等。嘗試一些自己的創新畫法。

廣告的「吸睛亮點」

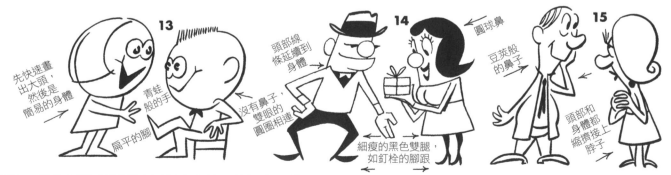

圖7的內容中，除了領帶之外，都是細線描繪。所有的摺痕都是「爆炸發散式」線條（這是良好的商業風格）。外緣圍著硬石墨筆畫在斑紋紙上的筆觸。圖8有扁橢圓形的頭（商業風格非常明顯），是氈尖筆作品。圖9是用細字鋼筆和刷毛筆畫的黑色圖案。圖10的身體、頭部和帽子屬於抽象形狀。嘴巴和眉毛彼此指向，「箭頭狀」的眼睛指向彼此。圖11是以鉛筆（935）塗畫在貝殼細紋卡紙上。圖12是濃重的筆刷線條。背景為石版炭筆畫在條紋紙上。

有時，廣告圖片裡需要有兩個人交談。這裡有一些可行的畫法。

商業廣告卡通的線條粗細

每位卡通畫家開始下筆前都需要考慮一件事:線條的寬度。如果手中的筆材質並不柔曲,那線條的寬度就已經確定了。筆仍必須仔細挑選。但是任何對壓力有反應的工具,無論是硬筆還是毛筆,甚至是自動鉛筆,都需要調整控制。尤其是商業現場的線稿筆畫可能會更重,才好引起注意。此外,這種處理方式還會為所傳達的訊息添加微妙、有時甚

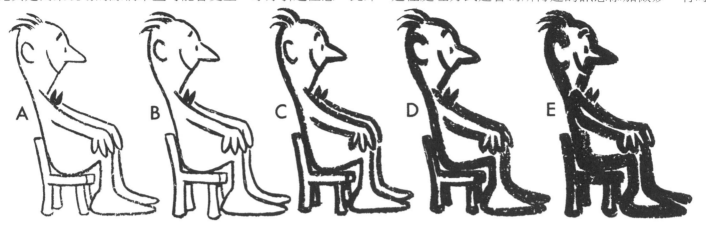

至是複雜的氣息。可以使用比(上面)圖A更細的線條,但要用和圖E差不多濃重的線條也行,只是不能使人物全黑而內部為白線(類似負片效果)。即使在圖E,也添加了局部白線以保留表情(在嘴巴和眉頭處),並更清楚地標示出肩膀和領結。在圖D和圖E中,最好讓粗寬的線條將另一側的手臂和腿蓋過去。同一圖中可以使用更多的線條變化(粗或細),也許能讓下方和左側的部分較粗。以上全都是以筆刷在水彩紙上畫成的(有時線條由含墨不太飽和的筆刷畫成),可以產生一些斑點,並帶著一點點粗糙感,使外觀清新活潑。如果筆刷在某些區域畫了一條線太溼,請用白色補筆修飾那條線。這種方法可以應用在許多不同的簡單卡通圖案上。用於廣告效果很棒。試試看!

搬運著訊息的卡通人物

特別的公告或消息,可能會由幾個卡通工人展示。它們可能像圖1所畫的那樣不怎麼平衡。通常,它們應該為自己帶來的好消息感到高興。圖1是刷毛筆結合鉛筆在細紋貝殼卡紙上畫的。圖2是粗與細的刷毛筆所畫,沒有耳朵,鼻子凸出在橢圓形頭部外側,襯衫或褲子上沒有袖口褲腳。圖3是氈尖筆畫在吸水紙上,再以硬筆和修飾缺口以進一步製造出衣服的毛糙邊緣。

右邊是三個類似木偶的小人物,除了頭部有一些曲線外,其他部分全畫成直線。它們可能手托著自己引以為傲的推銷商品。注意它們平直的肩膀、逐漸收窄的身體。

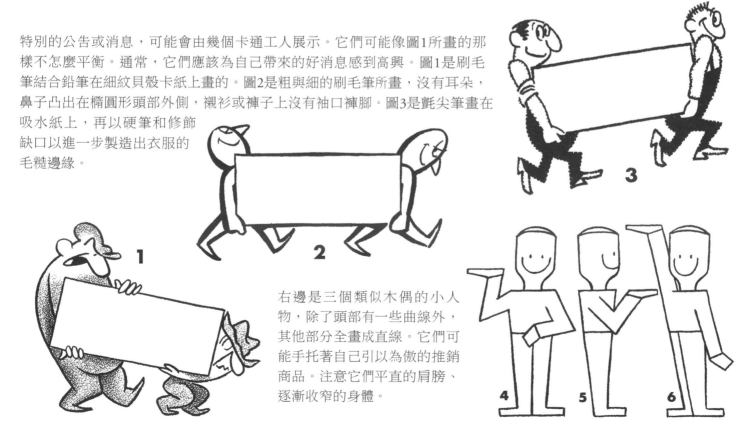

採用各種紙張畫商業廣告卡通

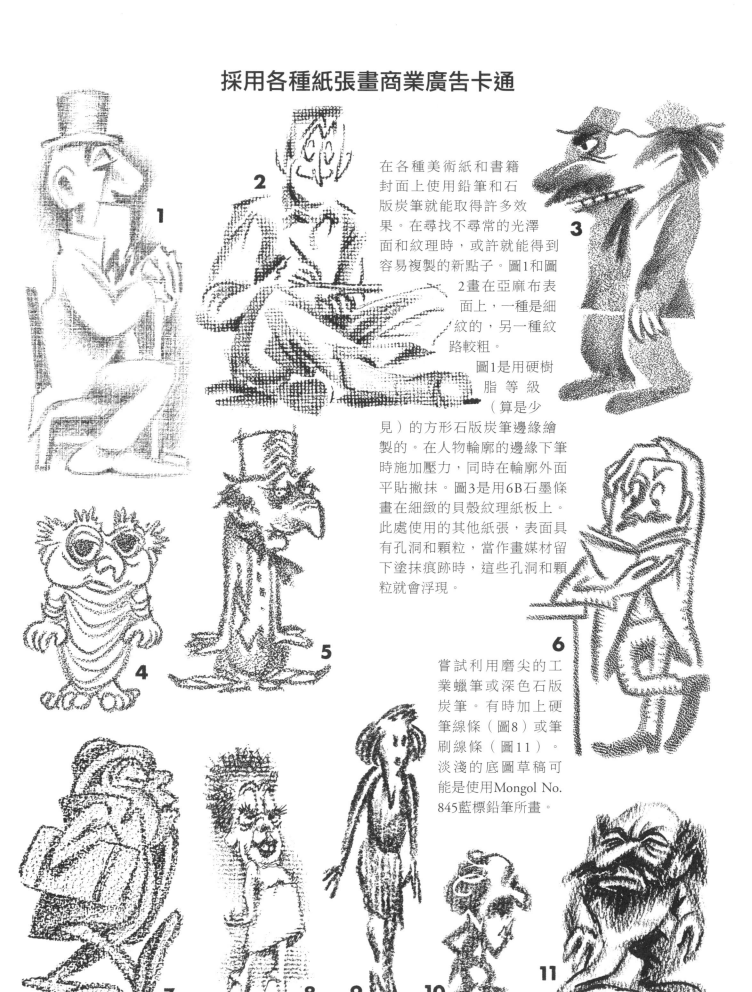

在各種美術紙和書籍封面上使用鉛筆和石版炭筆就能取得許多效果。在尋找不尋常的光澤面和紋理時，或許就能得到容易複製的新點子。圖1和圖2畫在亞麻布表面上，一種是細紋的，另一種紋路較粗。

圖1是用硬樹脂等級（算是少見）的方形石版炭筆邊緣繪製的。在人物輪廓的邊緣下筆時施加壓力，同時在輪廓外面平貼撇抹。圖3是用6B石墨條畫在細緻的貝殼紋理紙板上。此處使用的其他紙張，表面具有孔洞和顆粒，當作畫媒材留下塗抹痕跡時，這些孔洞和顆粒就會浮現。

嘗試利用磨尖的工業蠟筆或深色石版炭筆。有時加上硬筆線條（圖8）或筆刷線條（圖11）。淡淺的底圖草稿可能是使用Mongol No. 845藍標鉛筆所畫。

更多廣告圖畫的風格與技巧

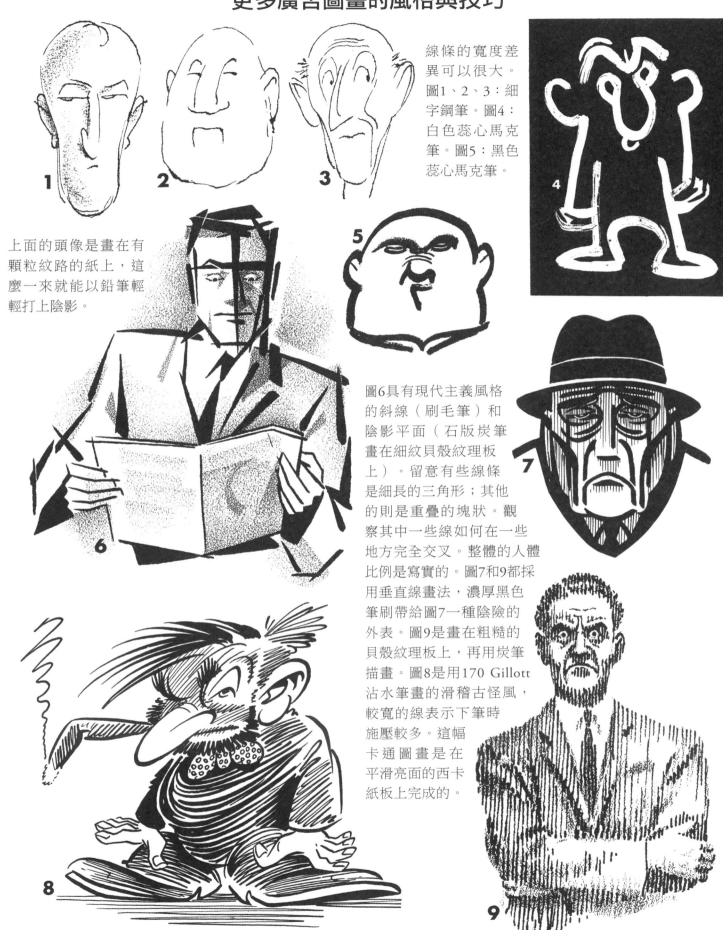

線條的寬度差異可以很大。圖1、2、3：細字鋼筆。圖4：白色蕊心馬克筆。圖5：黑色蕊心馬克筆。

上面的頭像是畫在有顆粒紋路的紙上，這麼一來就能以鉛筆輕輕打上陰影。

圖6具有現代主義風格的斜線（刷毛筆）和陰影平面（石版炭筆畫在細紋貝殼紋理板上）。留意有些線條是細長的三角形；其他的則是重疊的塊狀。觀察其中一些線如何在一些地方完全交叉。整體的人體比例是寫實的。圖7和9都採用垂直線畫法，濃厚黑色筆刷帶給圖7一種陰險的外表。圖9是畫在粗糙的貝殼紋理板上，再用炭筆描畫。圖8是用170 Gillott沾水筆畫的滑稽古怪風，較寬的線表示下筆時施壓較多。這幅卡通圖畫是在平滑亮面的西卡紙板上完成的。

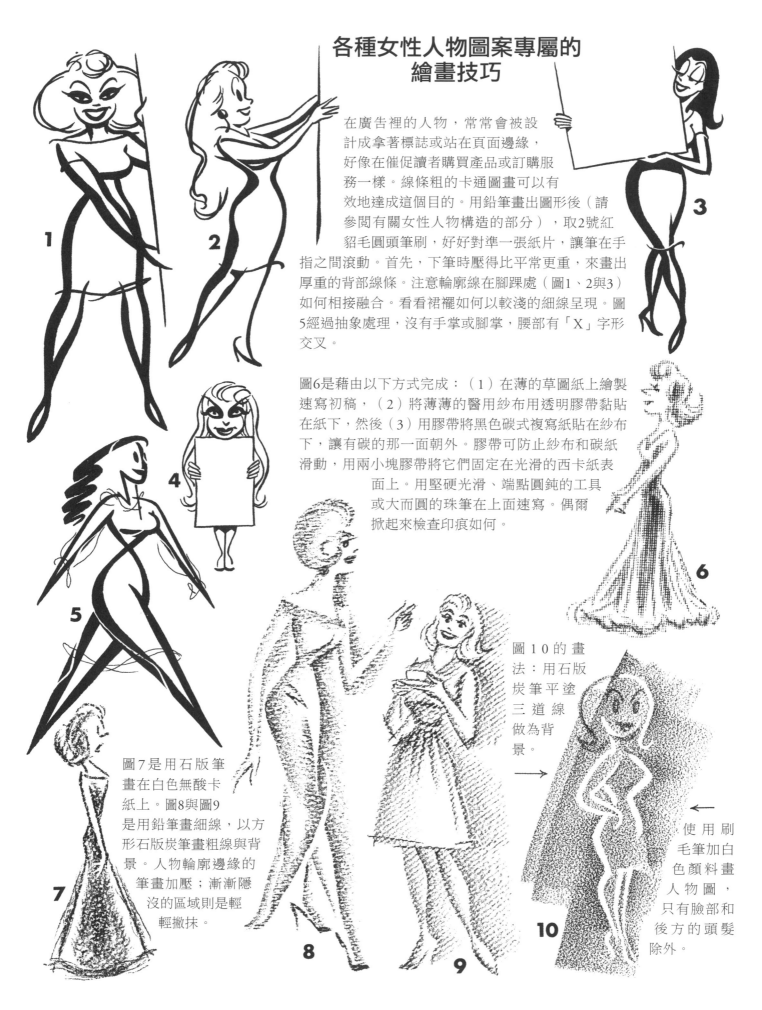

各種女性人物圖案專屬的繪畫技巧

在廣告裡的人物，常常會被設計成拿著標誌或站在頁面邊緣，好像在催促讀者購買產品或訂購服務一樣。線條粗的卡通圖畫可以有效地達成這個目的。用鉛筆畫出圖形後（請參閱有關女性人物構造的部分），取2號紅貂毛圓頭筆刷，好好對準一張紙片，讓筆在手指之間滾動。首先，下筆時壓得比平常更重，來畫出厚重的背部線條。注意輪廓線在腳踝處（圖1、2與3）如何相接融合。看看裙襬如何以較淺的細線呈現。圖5經過抽象處理，沒有手掌或腳掌，腰部有「X」字形交叉。

圖6是藉由以下方式完成：（1）在薄的草圖紙上繪製速寫初稿，（2）將薄薄的醫用紗布用透明膠帶黏貼在紙下，然後（3）用膠帶將黑色碳式複寫紙貼在紗布下，讓有碳的那一面朝外。膠帶可防止紗布和碳紙滑動，用兩小塊膠帶將它們固定在光滑的西卡紙表面上。用堅硬光滑、端點圓鈍的工具或大而圓的珠筆在上面速寫。偶爾掀起來檢查印痕如何。

圖7是用石版筆畫在白色無酸卡紙上。圖8與圖9是用鉛筆畫細線，以方形石版炭筆畫粗線與背景。人物輪廓邊緣的筆畫加壓；漸漸隱沒的區域則是輕輕撇抹。

圖10的畫法：用石版炭筆平塗三道線做為背景。

使用刷毛筆加白色顏料畫人物圖，只有臉部和後方的頭髮除外。

86

畫小型人物的注意事項

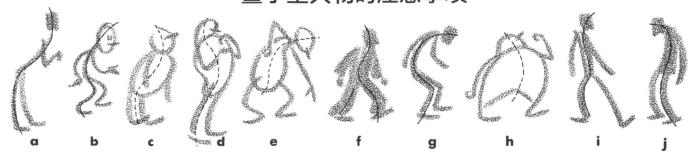

a b c d e f g h i j

卡通繪畫學習者要面臨的一大難題是：不要讓作品顯得直挺挺、硬梆梆。有時，僵直的畫風也不是不行，甚至有其作用——也許傳達了緊張或質樸的感覺。但是生命的線條會彎曲且有脈動，這種運動的感覺從頭和脖子開始，傳送到整個身體。上方圖a身體硬挺，還因此向後彎曲。這比單純如桿子般垂直要好。圖b如橡膠般彎曲。觀察上面簡單人形的「身體軸線」或動作曲線。記得要以透視技巧縮短第二條腿並拉高那隻腳（請參考圖b、d、g與j）。像這樣的小型人物鉛筆繪畫練習，可以加強一個人的自信，因為有靈活的框架後，要在其上開發細節並不難。以下是一些畫小小人形的風格和技巧。

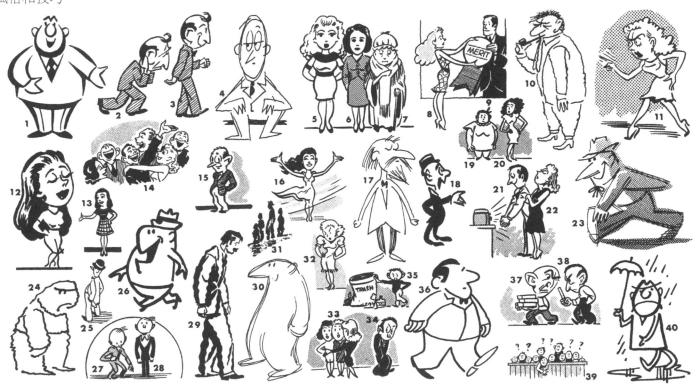

預先設定英文字母

下面圖樣是利用常見字體的英文字母畫出來的。這一類圖案用途非常有限（主要用於某些強調風格的點子），不建議用來做為卡通繪畫加分的方法。圖41：身體為數字8，雙腳是大寫的字母K，手臂是上下顛倒的小寫字母j不帶著點，頭部是顛倒的C，並增加了片段的頭髮。圖42：頭是字母g的頂部，身體是倒立的b，腿部為數字4，腳是逗號，手掌是句點。圖44到48有部分是手寫體字母，部分是繪畫。

49：OTA、、50：¢TY、51：gsj →

1

2

3

4

卡通風格設計元素

將卡通運用在設計中的機會和方式不少。有些設計中人物可能比這裡的圖片還要抽象得多,這種處理方式已經脫離了卡通領域,進到了相關的藝術領域。幾何形狀可以是引進卡通風格的媒介,尤其是在廣告中。從網點紙上切割出一些狹長三角形,並將其擺放排列成小小人形模樣,就能得到圖1和圖2。圓形可以從類似的透明繪畫模板上取字母O或自行繪製。傳達情緒可以像圖3那樣,對畫在粗糙紙上的油蠟色鉛筆線條進行白色補筆修飾;或者像圖4,以白色筆畫在疊了長方形反白網點的黑色背景上。在圖3中,搭配可調和的固定劑噴灑油脂,或讓沾滿白色塗料的筆刷抹一抹肥皂,使其產生附著力。圖5是用黑色卵石紋紙或將一塊貝殼紋理卡紙上墨,然後在指尖周圍纏繞帶紗布(纏三或四層)後,浸入白色顏料;在圖畫中心重壓,在周圍則放輕一點,以產生淡出的效果。畫直線圍出三角形,然後用燈黑色或象牙黑色的水彩畫出臉部。

5

6

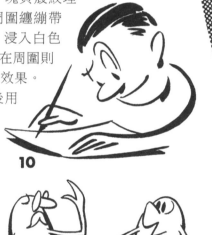

7

8

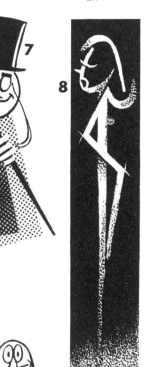

9

*郵件

MAIL

10

11 12 13 14 15

圖6是在有顆粒紋理的表面上,用一條石版炭筆條輕抹出兩道痕跡後,再以油蠟色鉛筆或935鉛筆畫出臉部,以白漆畫眼睛。圖7是由兩個畫有卡通圖案的漸層矩形網點紙組成。圖8的背景可參考圖5;在白色筆畫的末端用上油蠟色鉛筆。圖9到15以突出強調的刷毛筆筆畫,圍繞或貫穿人物圖形。圖16的重複樣式給人一種設計感。

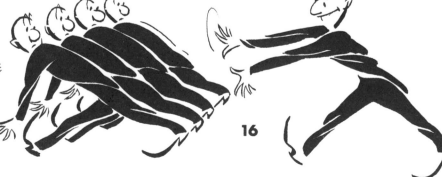

16

偏向設計的風格帶來的特殊效果

有時，廣告卡通畫家喜歡「新穎前衛風」。以下六個「半設計風格」的頭像都是畫在較少人嘗試過的材質平面上。每張側臉都是用Korn 4號石版炭筆以靈巧的筆觸繪製，畫的時候炭筆保持平貼表面，所以邊緣呈蓬鬆毛狀。其餘的線條來自半削尖的工業炭筆。所用的紙張：圖2，八十磅Strathmore Grandee封面用紙（反面）；圖3，上了兩層仿皮處理的Linetone封面西卡紙；圖4，六十五磅的Strathmore Wildfire封面紙。圖5，Strathmore Chroma封面紙；圖6，八十磅Riegel平紋針織封面紙，帶有皮革壓花；圖7，六十五磅Polarglo封面紙，表面晶紋加工。（本書中其他所有紙材均為一般美術用品店品項；此處所列這些則可能不見得有。）

在蠟筆塗畫
痕跡之上
加白色眼鏡

在側臉
輪廓之外側
用蠟筆塗抹

可以在不
光滑的表面上
利用Prismacolor 935
鉛筆畫單一線條

三道重複的
線條為圖案
帶來設計感

下面是用刷毛筆和墨水在平滑西卡紙上畫的剪影圖，並添加了「隨意」按壓的白色痕跡。每張圖最後塗上的白色部分都是以筆刷抹了又抹，直到在紙張上變得黏稠，然後將食指末端纏上某些布料，先沾按白色顏料，然後壓在剪影圖上（可在黑紙上先進行實驗，感受一下效果）。使用的材料：圖8與9，厚重的硬麻布；圖10，輕質硬麻布；圖11與12，尼龍網（折疊成幾層）；圖13的頭髮是用棉布沾按白色顏料後壓在黑紙上，頭、臉和其他部位則是塗畫上顏料完成的。圖14、15和16是使用平滑的拋光鉛筆畫在「壓印」於紙上的紋理（類似按壓轉印字母的做法）上面。臉部則是另外畫上去的。圖15是圖14的「負片效果」。

讓尋常的物品「活起來」

偶爾會需要讓一般看起來「非人類」的卡通圖案變得活蹦亂跳。有時光靠手臂和腿可能就辦得到（圖7），或者只需要一張臉（圖3）。這物品可能正在做某事，例如「玉米先生」梳理他的玉米鬚（圖1），一捆棉花在生悶氣（圖4），或者是時鐘、雨傘滴咕說話（圖9和11）。

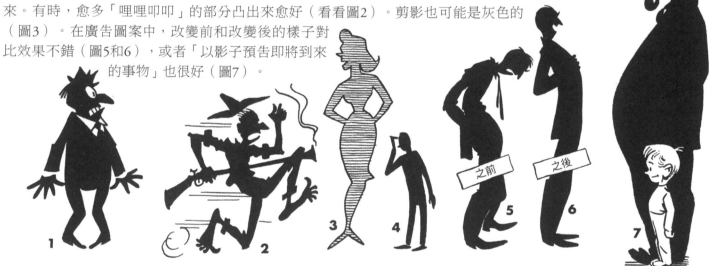

卡通剪影圖案

有時在漫畫中，為了多點變化，某一格中的人物會只出現剪影輪廓。這種人影的設計不一定只用在夜晚場景，也可能出現在光天化日的場景。剪影人形可能並不完全都是陰影，輪廓內的某些部分會如圖1（注意眼睛、牙齒、領口和袖子）這樣顯現出來。有時，愈多「哩哩叩叩」的部分凸出來愈好（看看圖2）。剪影也可能是灰色的（圖3）。在廣告圖案中，改變前和改變後的樣子對比效果不錯（圖5和6），或者「以影子預告即將到來的事物」也很好（圖7）。

「復古」的卡通樣貌

如果畫家打算要畫「復古」角色，使作品帶有樸素感就能做得不錯。以下方法有助於製造出過往年代的氛圍：圓形的長睫毛，瞳孔放中心位置，如圖2與3；沿著邊緣畫平行線條，如圖2與3；半木刻效果，像圖4；花體字般的捲曲而邊緣有交叉陰影線，如圖5；以及圖6這種使用沾水筆呈現的「刺繡」畫法。

世界各地服飾的卡通圖樣

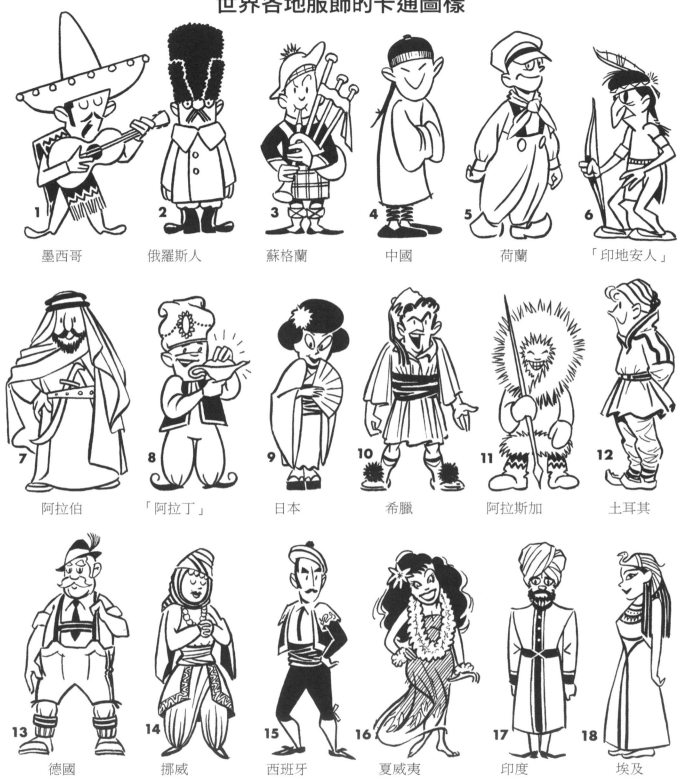

1 墨西哥	2 俄羅斯人	3 蘇格蘭	4 中國	5 荷蘭	6 「印地安人」
7 阿拉伯	8 「阿拉丁」	9 日本	10 希臘	11 阿拉斯加	12 土耳其
13 德國	14 挪威	15 西班牙	16 夏威夷	17 印度	18 埃及

幾乎每個卡通畫家，遲早都需要畫能讓人一眼看出來自特定國家的卡通人物。將遙遠的異邦服飾資料都建檔儲存是個好主意。這一頁討論的和描繪線條的技術無關。整頁所有圖樣的描畫方式基本上都相同。大多數使用2號紅貂毛圓頭筆刷。圖12的細皺褶是硬筆畫，圖16的服裝陰影和圖14的外衣下襬也一樣。卡通畫家可以視需求將硬筆和刷毛筆結合使用。這裡的一些服裝實際上已大大簡化，在現實世界裡它們複雜得多。許多地區那些花俏的妝髮服飾相當繁複，卡通畫家通常會設法簡化它們。另外許多國家在穿著方面，會因為經濟階層或社會地位差異而有所不同。但我們認為有某些服裝最具「代表性」。（應注意頭部尺寸有些不同，頭部較大的在較上排——頭部大小對卡通畫家來說，是隨自己高興就好。）也請參見第115頁。

動畫卡通圖案

成功的動畫圖案要素是：1.簡潔：角色的構成組合需要夠簡單，方便在一連串順序動作圖中經常重複描繪，細節太多是自找麻煩。 2.適應性：人物必須有彈性；也就是說，要容易調整，好融入所需的動作過程。 3.吸引力：角色應該渾身都帶著生氣勃勃的愉悅感，舉止都充滿豐富的生命力，否則，如果角色無精打采且動作遲緩，它會顯得拖沓累贅，就像灌滿了笨重的鉛一樣。關於這一階段的卡通繪畫，要好好研究本書談行走、跑步、坐姿、睡覺等的部分。請參閱「運動」部分中的動作鏡頭，仔細檢視各種心境和情緒。這些會成為動畫師的好幫手。其他有幫助的類別包括談嬰兒、孩童、老年人等人物的部分。卡通繪畫的各個層面都彼此相關。對主題的諸多層面都熟悉，才能受益最多。

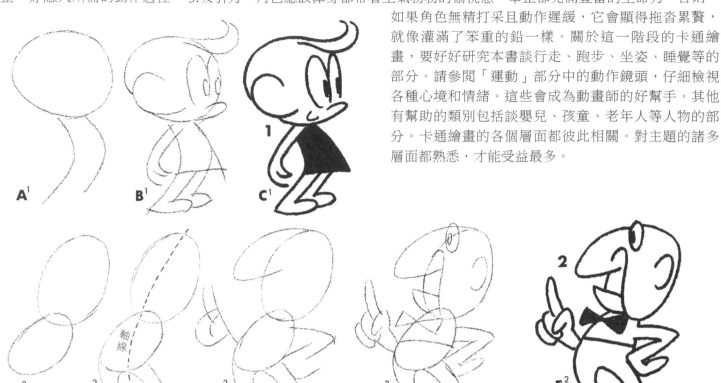

用來做動畫的底稿圖形通常是畫在某個站勢或動作軸線上的圓形（請見圖B2），按照上述建議的方法使這些粗略草圖進一步成形。我們每天會有許多機會在電視上看到動畫卡通，多注意小型人物的標準模樣或姿勢。觀察開始動起來的部位；看看它們如何連接在較少移動的主要部位上，並觀察動作中的肢體情況。這些是動畫師最先開發的，他接著才畫出將肢體聯繫在一起的不同狀態。想要進行繪製動畫的基礎練習，請在描圖紙上畫角色的粗略造型。先確定要畫的幾個動作，當它們一個接一個地被看到時，能讓人物像是「活了過來」。有些動畫師畫的步行或奔跑圖中只有腿部在動，而手臂從靜止或搖動的肩膀上直直地下垂。盯著螢幕仔細觀察眨眼、擠弄、伸展、抽搐、後縮和其他必須分階段呈現的振擺動作。往後仰和忽然抖動的動作可能會出現筆直僵硬的線條，但是一般說來，動畫圖形是通過柔和有彈性的曲線來表現的。

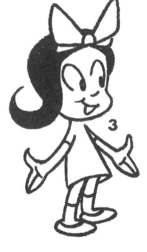

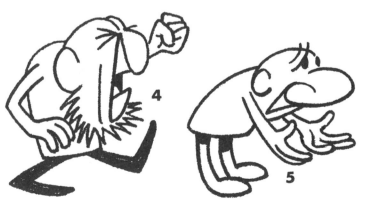

*嗡嗡

1

卡通嬰兒圖像

只要在作畫思考時沒有遺漏掉一些因素，送子鳥給卡通畫家帶來的就不會是麻煩。事實上，嬰兒是所有人類形體中最單純一致的，連爸爸們一開始要辨認每個寶寶都很困難。通常它們的身體結構相似，請看看圖3、4和D手臂和腿部畫法多麼簡單（圖2算是半卡通風格）。有一種畫法是使用「A字形架構」（圖A）畫出像圖D的寶寶。

2

3

不要讓嬰兒的頭太老了。下圖「a」說明了「學爬的寶寶」和他較年長的哥哥之間有何區別。看看a、b、c的虛線間相對距離。只靠點和小線段還是能畫出可愛的孩子臉龐。

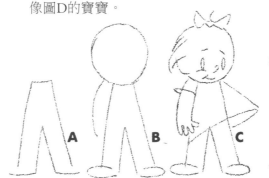

A B C **D**

4

a b c
頭髮較多
間隔增加
下巴更明顯

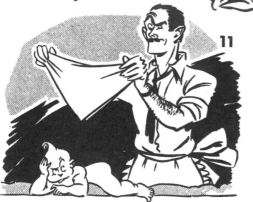

5 **6** **7** **8**

右邊這位臉髒髒先生就比較複雜了。臉上被塗塗抹抹也蓋不住開心的樣子。注意下巴處後縮——多數嬰兒都這樣。鼻子總是刻意畫得不明顯。出生時的眼睛（瞳孔和虹膜）已接近成年人的比例，在他們的小臉蛋上看起來很大，也是因此我們會聽人說「他的眼睛又圓又大。」通常，下眼皮被胖胖的雙頰向上推，眼珠的底部被遮斷而不顯現。（參見圖13和上方圖D小女孩的眼睛）。圖6和圖9裡的爸爸中大獎了，子女滿載。圖11的爸爸碰上了麻煩，而圖14的小傢伙才剛狠狠給了老爸一拳。

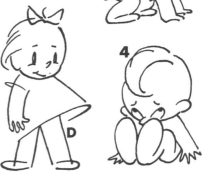

13

9

10

*咕
GOO!

11

12

*打
BOP

赫拉斯抱寶寶要輕柔點

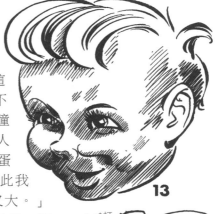

14

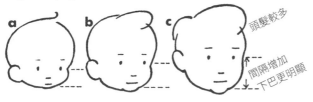

畫卡通嬰兒圖像的訣竅

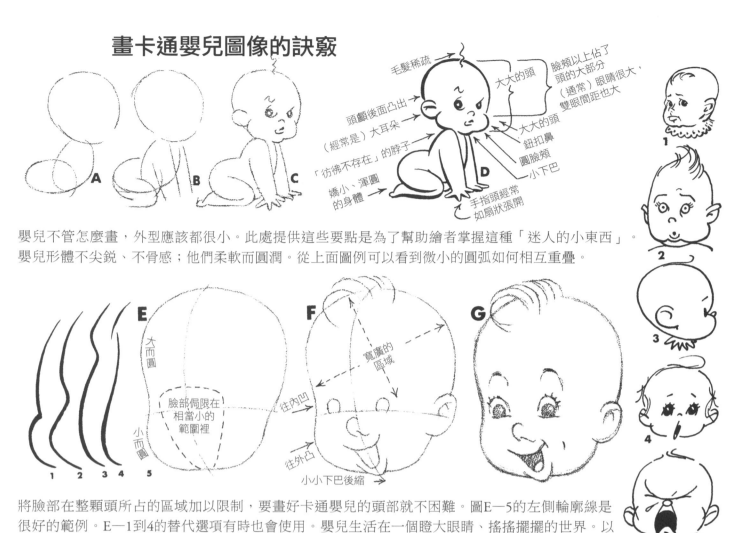

嬰兒不管怎麼畫，外型應該都很小。此處提供這些要點是為了幫助繪者掌握這種「迷人的小東西」。嬰兒形體不尖銳、不骨感；他們柔軟而圓潤。從上面圖例可以看到微小的圓弧如何相互重疊。

將臉部在整顆頭所占的區域加以限制，要畫好卡通嬰兒的頭部就不困難。圖E—5的左側輪廓線是很好的範例。E—1到4的替代選項有時也會使用。嬰兒生活在一個瞪大眼睛、搖搖擺擺的世界。以下是卡通世界的「小傢伙們」——像是圖8、12和15的丘比特造型；圖6好像要接管一切的小將軍；圖7模仿里茲先生（Mr. Ritz）；圖11是調皮搗蛋鬼；圖9像國王一樣；或者圖19成了頑童化身。

圓形底圖非常適合搭配圓滾滾的卡通嬰兒人物。

幼童

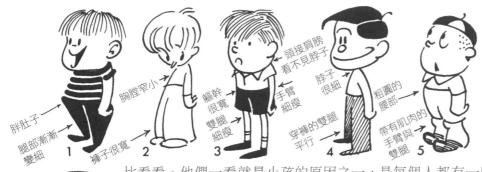

胖肚子
腿部漸漸變細
1

胸膛窄小
褲子很寬
2

軀幹很寬
雙腿細瘦
3

頭接肩膀看不見脖子
手臂細瘦
穿褲的雙腿平行
4

脖子很細
粗圓的腰部
帶有肌肉的手臂與雙腿
5

蹣跚學步的爬行寶寶下一階段就來到學齡前兒童或低年級孩子。以卡通風格來畫他們有不少方式。左邊有五個小伙子,他們的體型完全不同。比較他們的脖子和胸部,然後將其腰部和腿部對比看看。他們一看就是小孩的原因之一,是每個人都有一顆孩子樣的大頭。由於身體很小(圖1到5),因此幾乎不必先畫複雜的底稿就可直接畫出來。用幾條簡單的外框線將身體從脖子到腳圈圍起來。接下來,用腰際和腿部線條劃分身體區域,再加上手臂和一些細節。

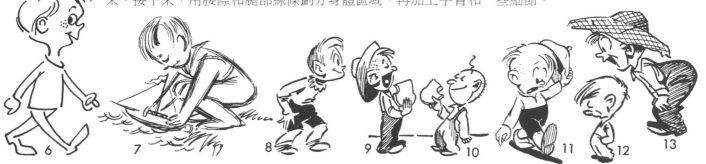

6 7 8 9 10 11 12 13

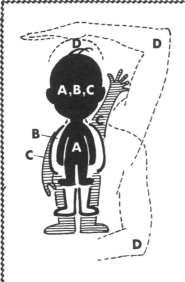

D D
A,B,C
B
C
A
D

想描繪小小孩卡通人物的學畫者,或許能從左側的圖表得到幾點有用的建議。寫著「A、B、C」的那一個頭部設計,可與A、B、C三個軀體配合使用。雖說卡通中也曾出現比A還要小的身體,但任何身體比例更小的人物要執行連續動作都會很困難。白色的身體B和陰影的身體C仍然屬於兒童身材。身體相對於頭部的比例如果大於C的話,就會不夠「可愛」,並且會開始掉進年齡更大的兒童類別。以下這幾點應注意:1,一般來說,卡通兒童人物幾乎沒有肩膀;2,這些窄小肩膀要麼從他的頭延伸出來,要麼就是他的脖子非常細;3,整個胸部很少比頭部還大;4,他的手肘可能最多就伸到胸部的乳頭處,再往下就沒辦法(真正的嬰兒和很小的孩子都是這樣),但是成年人的手肘可以碰到髖骨,抬高時可到頭頂的高度——請看虛線D(當然,卡通繪畫可能違反這種成年人真實比例也沒關係)。請注意身體C舉起的那隻帶陰影的手臂。他的手略高於耳朵。其實在現實生活中,即使是新生兒伸手都碰得到頭頂了,但我們畫的是卡通。這裡沒有非怎樣不可的規定,但初學者多想想上述幾點可能有所幫助。如果你認為腿該短一些,胳膊長一點或任何看起來感覺較對的畫法,那就放手去試吧,你才能為作品做主!

14 15 16 17 18 19 20 21 22 23 24 25 26 27

小女孩的卡通圖像

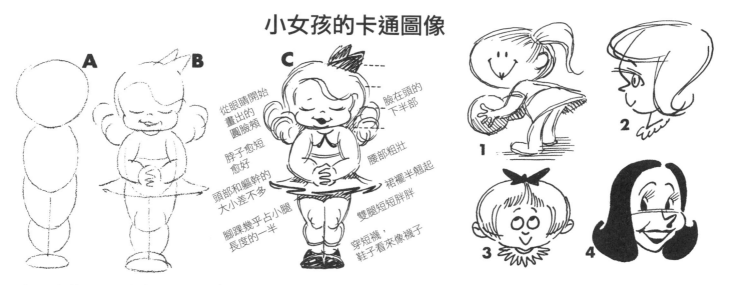

從眼睛開始
畫出的
圓臉頰

脖子愈短
愈好

頭部和軀幹的
大小差不多

腳踝幾乎占小腿
長度的一半

臉在頭的
下半部

腰部粗壯

裙襬半翹起

雙腿短短胖胖

穿短襪，
鞋子看來像襪子

如果想要畫「丘比娃娃（Kewpie-doll）」這型的小女孩，上面圖C旁的建議應能派上用場。圖1至12提供了其他幾種類型做參考。卡通畫家很快就會發現，在許多情況下，更換髮型和衣著方式就可把男孩轉變成女孩，或者（在笑料漫畫中）將男人轉變成女人。小女孩也許比較漂亮，但通常可愛的小孩圖像相互轉換是沒問題的。

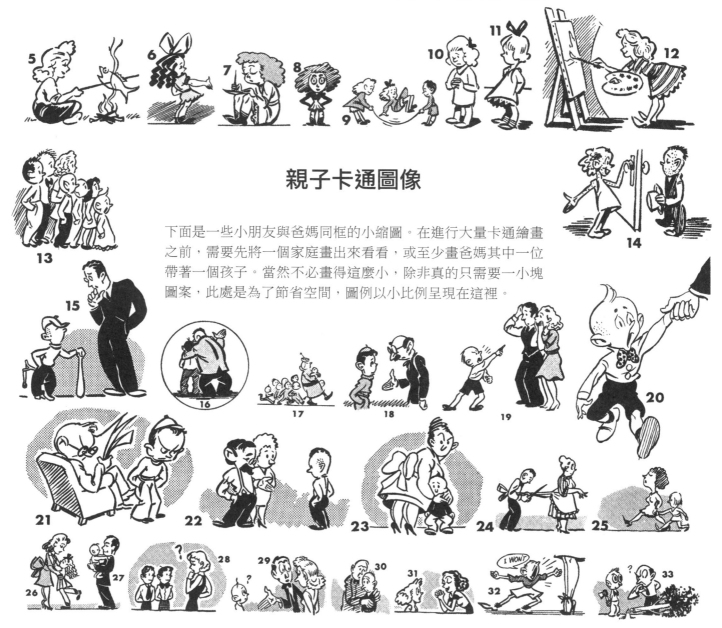

親子卡通圖像

下面是一些小朋友與爸媽同框的小縮圖。在進行大量卡通繪畫之前，需要先將一個家庭畫出來看看，或至少畫爸媽其中一位帶著一個孩子。當然不必畫得這麼小，除非真的只需要一小塊圖案，此處是為了節省空間，圖例以小比例呈現在這裡。

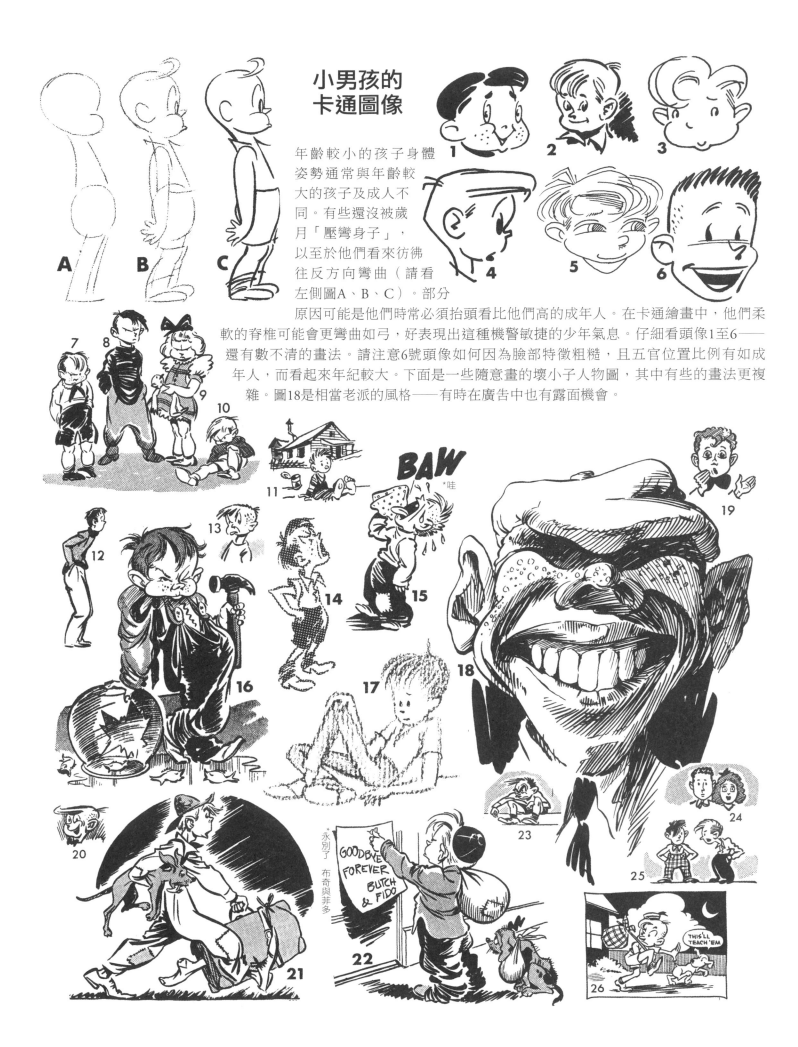

小男孩的卡通圖像

年齡較小的孩子身體姿勢通常與年齡較大的孩子及成人不同。有些還沒被歲月「壓彎身子」，以至於他們看來彷彿往反方向彎曲（請看左側圖A、B、C）。部分原因可能是他們時常必須抬頭看比他們高的成年人。在卡通繪畫中，他們柔軟的脊椎可能會更彎曲如弓，好表現出這種機警敏捷的少年氣息。仔細看頭像1至6——還有數不清的畫法。請注意6號頭像如何因為臉部特徵粗糙，且五官位置比例有如成年人，而看起來年紀較大。下面是一些隨意畫的壞小子人物圖，其中有些的畫法更複雜。圖18是相當老派的風格——有時在廣告中也有露面機會。

BAW
*哇

GOODBYE FOREVER BUTCH & FIDO
*永別了 布奇與菲多

THIS'LL TEACH 'EM

運動員卡通圖像及其重要性

好的運動員卡通圖像能為報紙上的體育專欄加分。體育活動的照片總是不缺，而且地位無可取代；不過它們「作秀的能力」還不夠。運動卡通圖案要是畫得好，總是最先吸引住讀者目光。體育活動要吸引大量觀眾，若完全沒有刺激因素、缺乏噱頭賣點，票房肯定淒慘。描繪運動賽事的卡通畫家能捕捉競賽這美妙的一面，確實地助長觀眾的熱情。不過，初學者畫動作之前，先從一些靜止畫面開始吧。

簡單的解剖學

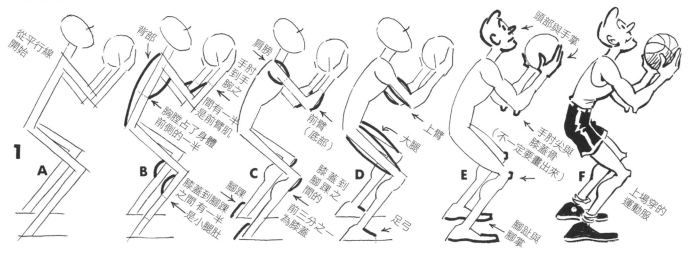

扎實的解剖學知識會讓體育卡通插畫家受用無窮，這點毫無疑問。參賽者通常穿著輕便，讓身體活動時不受阻礙。即使在各項有激烈碰觸的運動中，運動服裝會加上增厚的護具，肌肉和骨骼的力量也需要在圖畫中具體呈現出來。首先，為了解釋清楚，上面的圖經過分解與簡化，每個部分各自分開顯示。

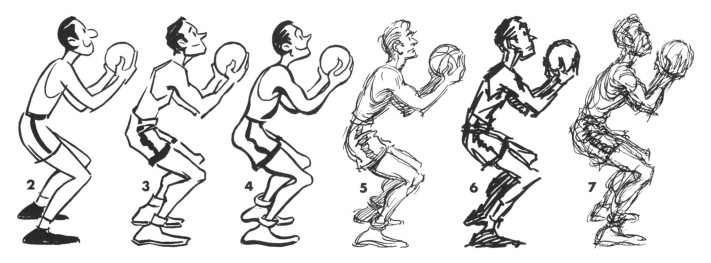

本書一直鼓勵學習卡通繪畫者多思考不同的風格和方法。這樣一來，繪畫創作的獨特個性就會誕生。如果眼前單單只有一種的畫法可選，那麼繪者大概就只會模仿。上面是一些不同的處理方法：2. 簡單平凡、不刻意誇大英勇的做法。3. 骨架硬朗、帶有稜角的人形。4. 圓潤、滑彈的類型——線條有粗有細。（圖2、3和4是用2號紅貂毛圓頭筆刷完成的。）5. 較鬆散的硬筆速寫。6. 用氈芯筆完成、線條「糾結」的速寫圖。7. 用鋼筆完成、線條「糾結」的速寫圖。讓速寫草圖糾纏亂繞的用意（尤其是圖7的例子）在於，以稍微隨興粗略的方式慢慢巧妙（不是狂野胡亂）地重複畫線，刻意藉此讓畫筆忙亂勞累。這或許能治療畫家因持續緊繃作畫，導致風格變得拘謹生硬的「停滯僵化症」。

為「火柴人」添加肌肉

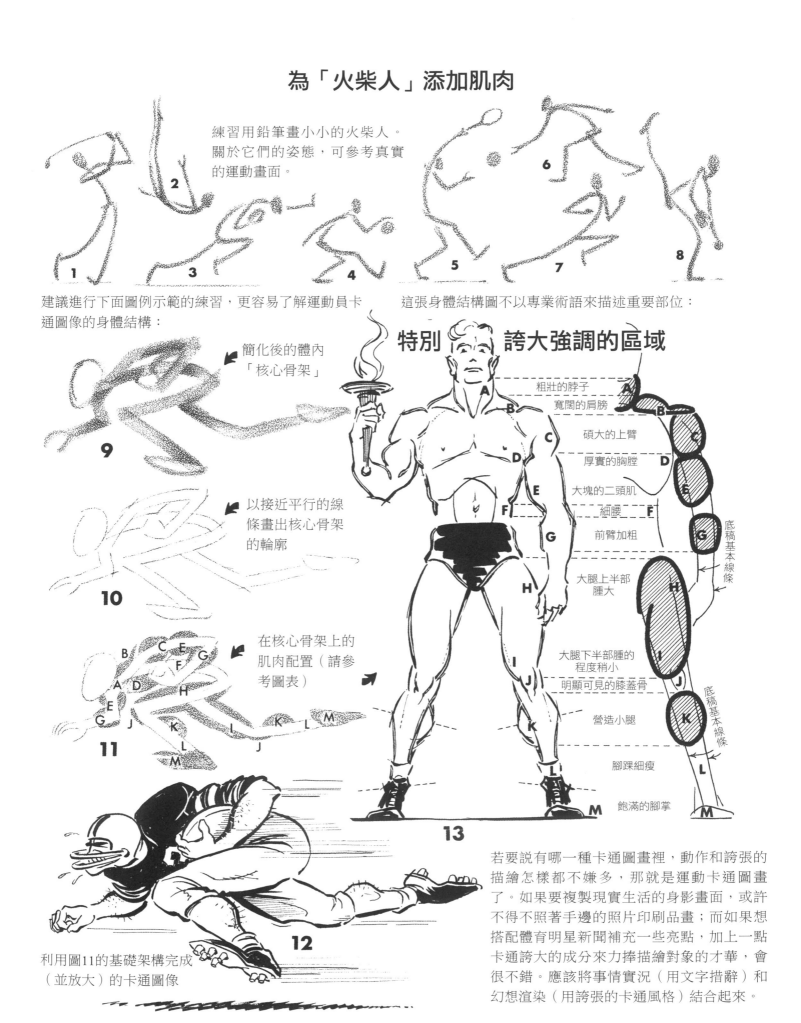

練習用鉛筆畫小小的火柴人。
關於它們的姿態，可參考真實
的運動畫面。

1　2　3　4　5　6　7　8

建議進行下面圖例示範的練習，更容易了解運動員卡
通圖像的身體結構：

← 簡化後的體內
「核心骨架」

9

← 以接近平行的線
條畫出核心骨架
的輪廓

10

在核心骨架上的
肌肉配置（請參
考圖表） ➚

11

利用圖11的基礎架構完成
（並放大）的卡通圖像

12

這張身體結構圖不以專業術語來描述重要部位：

特別 誇大強調的區域

粗壯的脖子
寬闊的肩膀
碩大的上臂
厚實的胸膛
大塊的二頭肌
細腰
前臂加粗

大腿上半部
腫大

大腿下半部腫的
程度稍小
明顯可見的膝蓋骨
營造小腿

腳踝細瘦

飽滿的腳掌

底稿基本線條

底稿基本線條

13

若要說有哪一種卡通圖畫裡，動作和誇張的
描繪怎樣都不嫌多，那就是運動卡通圖畫
了。如果要複製現實生活的身影畫面，或許
不得不照著手邊的照片印刷品畫；而如果想
搭配體育明星新聞補充一些亮點，加上一點
卡通誇大的成分來力捧描繪對象的才華，會
很不錯。應該將事情實況（用文字措辭）和
幻想渲染（用誇張的卡通風格）結合起來。

誇大表現運動的動作

描繪運動的卡通畫家應該將自己所畫的人物動作伸展到極致，但是這種緊繃姿勢應該是有現實依據的。聰明的做法是針對所有運動項目建立「資料庫」或文件檔，以供日後參考。相機可能無法每次都捕捉到動作最精彩處，但卡通畫家只要善於揀選且勤加練習就辦得到。

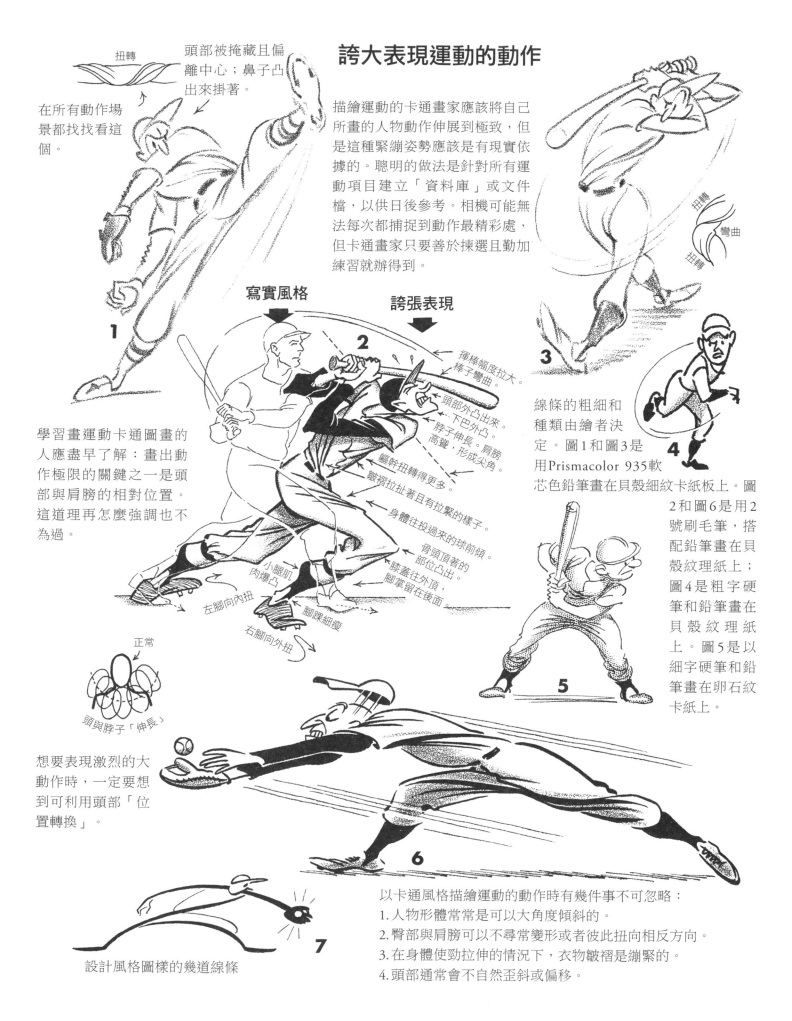

扭轉

頭部被掩藏且偏離中心；鼻子凸出來掛著。

在所有動作場景都找找看這個。

1

寫實風格　　**誇張表現**

2

學習畫運動卡通圖畫的人應盡早了解：畫出動作極限的關鍵之一是頭部與肩膀的相對位置。這道理再怎麼強調也不為過。

揮棒幅度拉大。
棒子彎曲。
頭部外凸出來。
下巴外凸。
脖子伸長，肩膀高聳，形成尖角。
軀幹扭轉得更多。
皺褶拉扯著且有拉緊的樣子。
身體往投過來的球前傾。
骨頭頂著的部位凸出。
膝蓋往外頂，腳掌留在後面

小腿肌肉爆凸
左腳向內扭
腳踝細瘦
右腳向外扭

正常
頭與脖子「伸長」

想要表現激烈的大動作時，一定要想到可利用頭部「位置轉換」。

扭轉
彎曲
扭轉

3

線條的粗細和種類由繪者決定。圖1和圖3是用Prismacolor 935軟芯色鉛筆畫在貝殼細紋卡紙板上。圖2和圖6是用2號刷毛筆，搭配鉛筆畫在貝殼紋理紙上；圖4是粗字硬筆和鉛筆畫在貝殼紋理紙上。圖5是以細字硬筆和鉛筆畫在卵石紋卡紙上。

4

5

6

7

設計風格圖樣的幾道線條

以卡通風格描繪運動的動作時有幾件事不可忽略：
1.人物形體常常是可以大角度傾斜的。
2.臀部與肩膀可以不尋常變形或者彼此扭向相反方向。
3.在身體使勁拉伸的情況下，衣物皺褶是繃緊的。
4.頭部通常會不自然歪斜或偏移。

為運動卡通圖畫灌注「雷霆萬鈞之勢」

最右邊是一名正在衝刺的球員,就像在現實生活中會看到的一樣。運動卡通畫家面臨的課題是要加強這個動作,並為這一幕賦予激動人心的故事感。仔細確認該檢查的要點,在遇到類似情況時將它們融入其中。攻擊方發球後,二十二名球員衝過來爭搶。要讓你畫的球員所向無敵,令人望而生畏!

下面是一個全速往前衝的持球進攻球員,檢查一下該注意的要點,並特別注意透視前縮(身前和身後的分量)。將紙巾鋪在這卡通圖案上可能會有收穫,鋪上後,當發現隱約的圓形時,就將它完整畫出來。然後觀察一個圓圈重疊在另一個圓圈上——非常像一堆圓筒或罐頭。

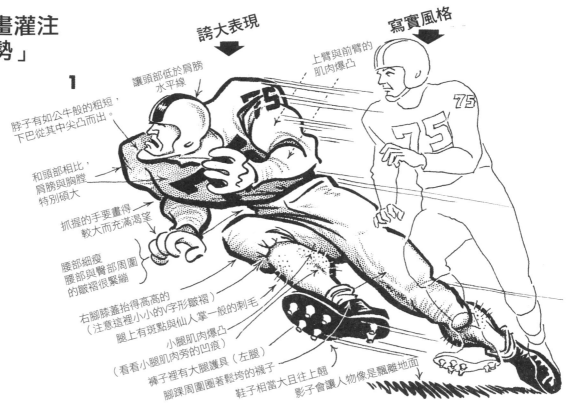

1

誇大表現　　　寫實風格

- 讓頭部低於肩膀水平線
- 上臂與前臂的肌肉爆凸
- 脖子有如公牛般的粗短,下巴從其中尖凸而出。
- 和頭部相比,肩膀與胸腔特別碩大
- 抓握的手要畫得較大而充滿渴望
- 腰部細瘦腰部與臀部周圍的皺褶很緊繃
- 右腳膝蓋抬得高高的(注意這裡小小的V字形皺褶)腿上有斑點與仙人掌一般的刺毛
- 小腿肌肉爆凸(看看小腿肌肉旁的凹痕)
- 褲子裡有大腿護具(左腿)
- 腳踝周圍圈著鬆垮的襪子
- 鞋子相當大且往上翹
- 影子會讓人物像是飄離地面

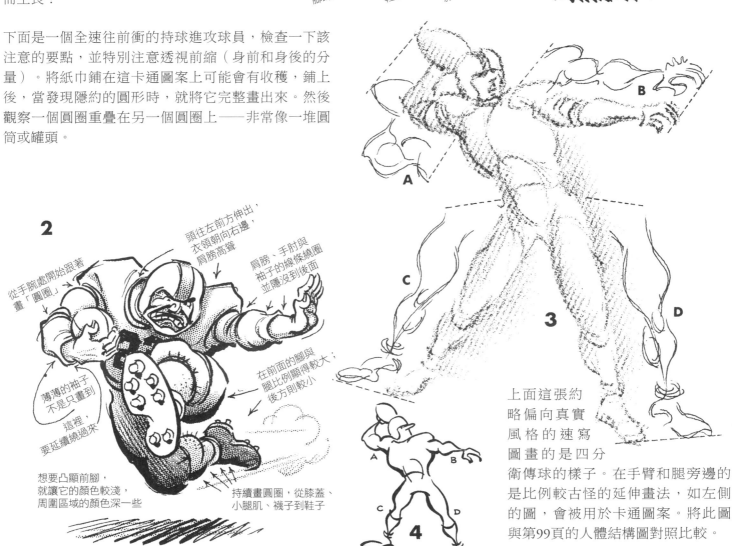

2

- 從手腕處開始跟著畫「圓圈」
- 頭往左前方伸出,衣領朝向右邊,肩膀高聳
- 肩膀、手肘與袖子的線條繞圈並隱沒到後面
- 薄薄的袖子不是只畫到這裡,要延續繞過來
- 想要凸顯前腳,就讓它的顏色較淺,周圍區域的顏色深一些
- 在前面的腳與腿比例顯得較大;後方則較小
- 持續畫圓圈,從膝蓋、小腿肌、襪子到鞋子

3

A　B　C　D

4

A　B　C　D

上面這張約略偏向真實風格的速寫圖畫的是四分衛傳球的樣子。在手臂和腿旁邊的是比例較古怪的延伸畫法,如左側的圖,會被用於卡通圖案。將此圖與第99頁的人體結構圖對照比較。

描繪運動明星

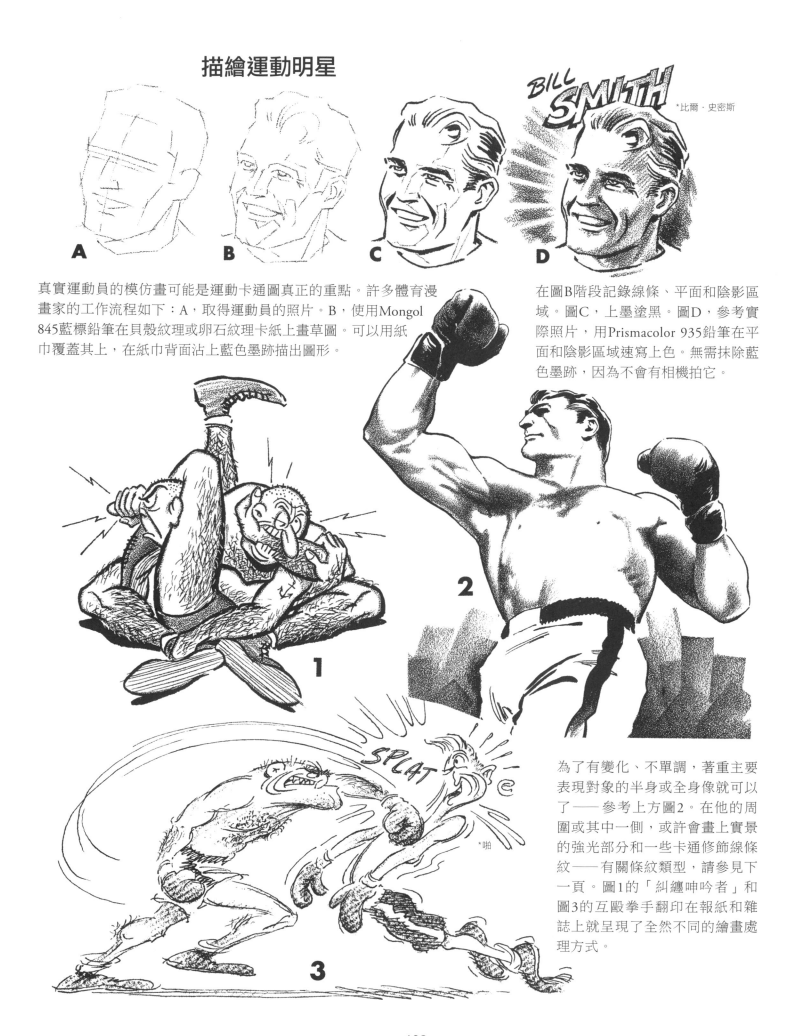

BILL SMITH

*比爾·史密斯

A **B** **C** **D**

真實運動員的模仿畫可能是運動卡通圖真正的重點。許多體育漫畫家的工作流程如下：A，取得運動員的照片。B，使用Mongol 845藍標鉛筆在貝殼紋理或卵石紋理卡紙上畫草圖。可以用紙巾覆蓋其上，在紙巾背面沾上藍色墨跡描出圖形。

在圖B階段記錄線條、平面和陰影區域。圖C，上墨塗黑。圖D，參考實際照片，用Prismacolor 935鉛筆在平面和陰影區域速寫上色。無需抹除藍色墨跡，因為不會有相機拍它。

1

2

3

SPLAT

*啪

為了有變化、不單調，著重主要表現對象的半身或全身像就可以了——參考上方圖2。在他的周圍或其中一側，或許會畫上實景的強光部分和一些卡通修飾線條紋——有關條紋類型，請參見下一頁。圖1的「糾纏呻吟者」和圖3的互毆拳手翻印在報紙和雜誌上就呈現了全然不同的繪畫處理方式。

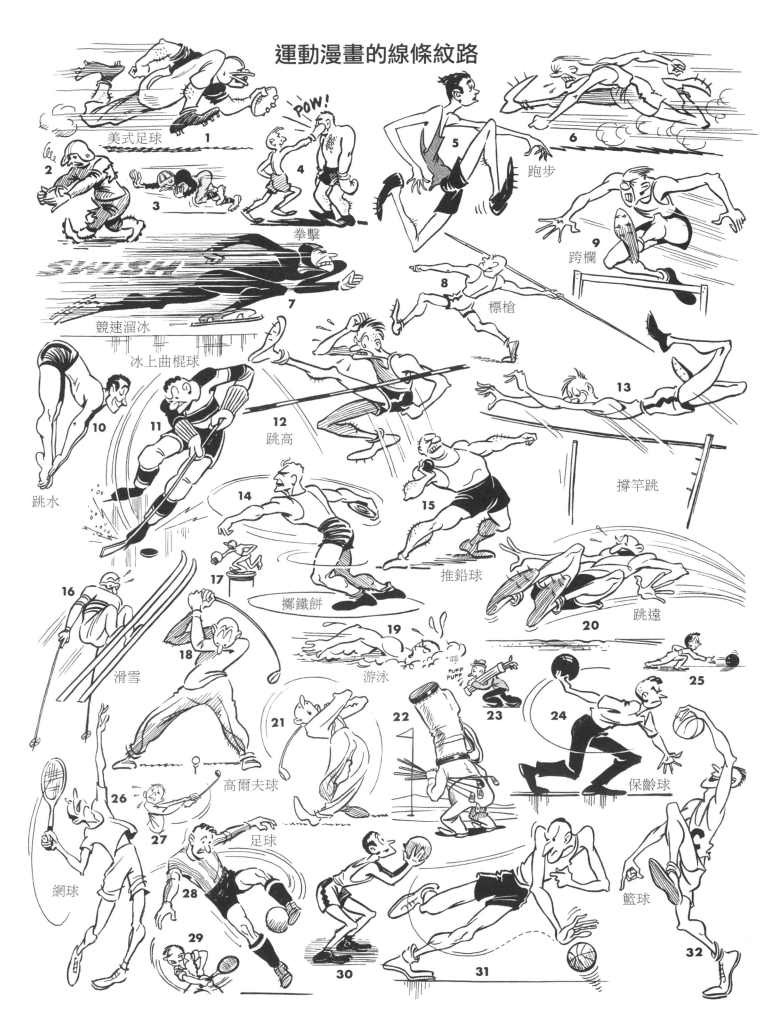

運動漫畫的線條紋路

畫年長者的卡通圖像

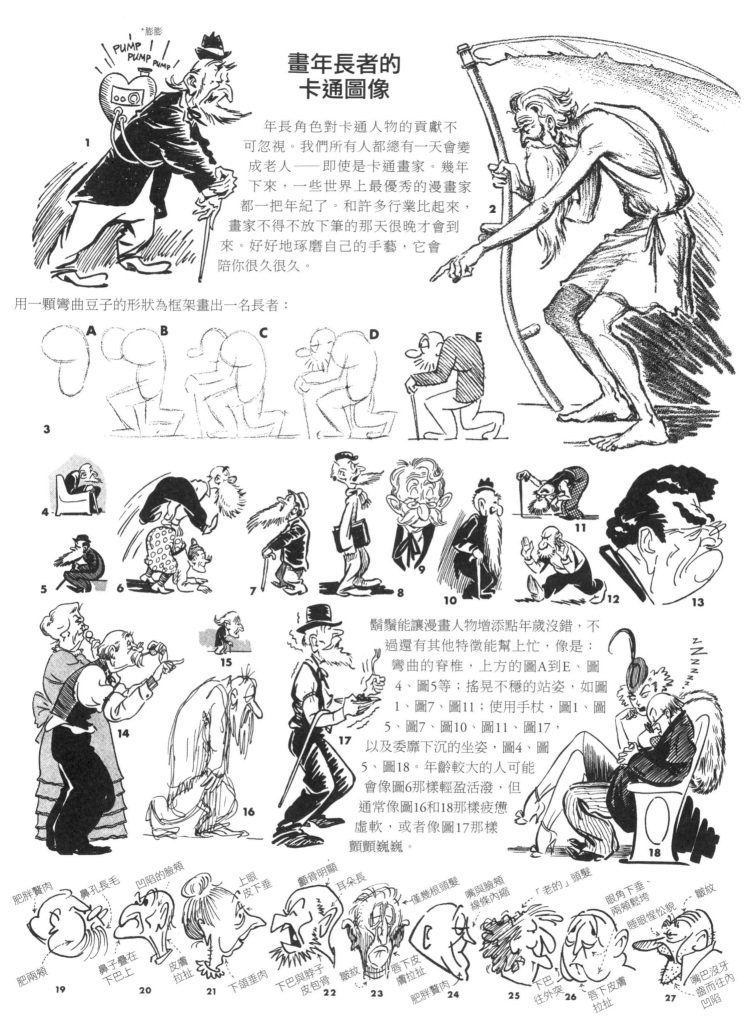

年長角色對卡通人物的貢獻不可忽視。我們所有人都總有一天會變成老人——即使是卡通畫家。幾年下來，一些世界上最優秀的漫畫家都一把年紀了。和許多行業比起來，畫家不得不放下筆的那天很晚才會到來。好好地琢磨自己的手藝，它會陪你很久很久。

用一顆彎曲豆子的形狀為框架畫出一名長者：

鬍鬚能讓漫畫人物增添點年歲沒錯，不過還有其他特徵能幫上忙，像是：彎曲的脊椎，上方的圖A到E、圖4、圖5等；搖晃不穩的站姿，如圖1、圖7、圖11；使用手杖，圖1、圖5、圖7、圖10、圖11、圖17，以及委靡下沉的坐姿，圖4、圖5、圖18。年齡較大的人可能會像圖6那樣輕盈活潑，但通常像圖16和18那樣疲憊虛軟，或者像圖17那樣顫顫巍巍。

肥胖贅肉　鼻孔長毛　凹陷的臉頰　上眼皮下垂　顴骨明顯　耳朵長　僅幾根頭髮　嘴與臉頰線條內縮　「老的」頭髮　眼角下垂、兩頰鬆垮　睡眼惺忪貌　皺紋

肥兩頰　鼻子疊在下巴上　皮膚拉扯　下頜垂肉　下巴與脖子皮包骨　皺紋　唇下皮膚拉扯　肥胖贅肉　下巴往外突　唇下皮膚拉扯　嘴巴沒牙齒而往內凹陷

19　20　21　22　23　24　25　26　27

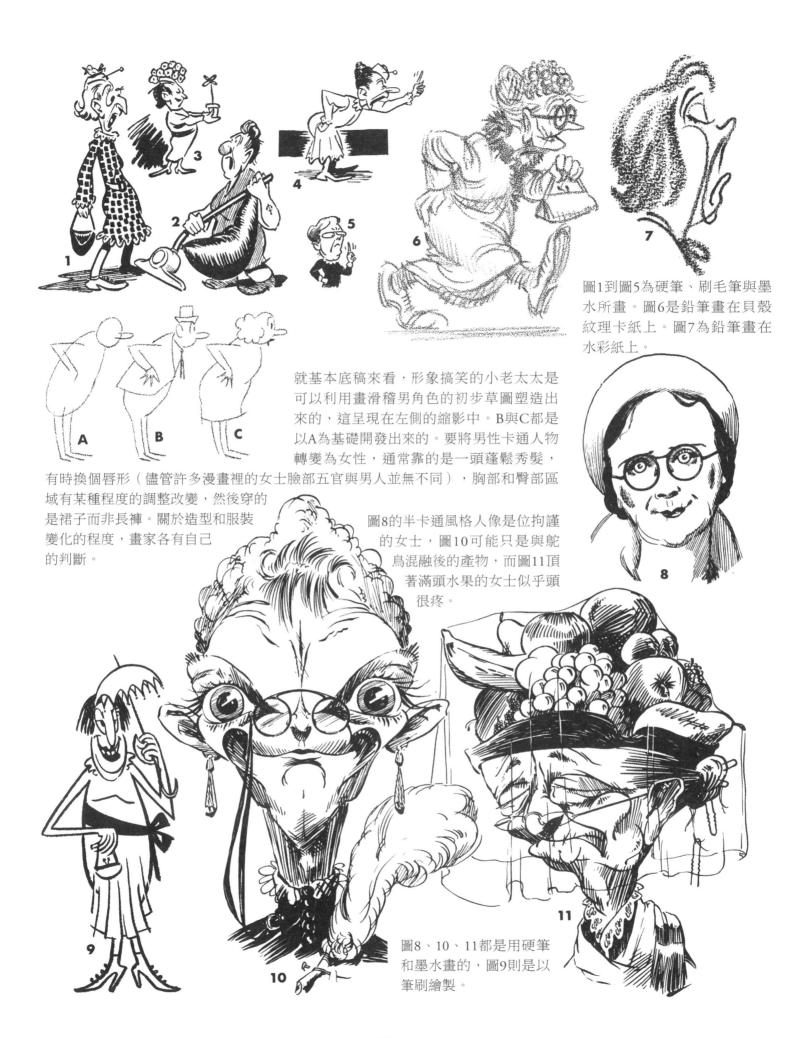

圖1到圖5為硬筆、刷毛筆與墨水所畫。圖6是鉛筆畫在貝殼紋理卡紙上。圖7為鉛筆畫在水彩紙上。

就基本底稿來看,形象搞笑的小老太太是可以利用畫滑稽男角色的初步草圖塑造出來的,這呈現在左側的縮影中。B與C都是以A為基礎開發出來的。要將男性卡通人物轉變為女性,通常靠的是一頭蓬鬆秀髮,有時換個唇形(儘管許多漫畫裡的女士臉部五官與男人並無不同),胸部和臀部區域有某種程度的調整改變,然後穿的是裙子而非長褲。關於造型和服裝變化的程度,畫家各有自己的判斷。

圖8的半卡通風格人像是位拘謹的女士,圖10可能只是與鴕鳥混融後的產物,而圖11頂著滿頭水果的女士似乎頭很疼。

圖8、10、11都是用硬筆和墨水畫的,圖9則是以筆刷繪製。

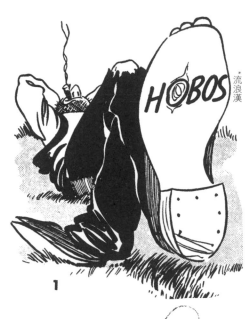

流浪漢與乞丐

卡通世界裡總不乏流浪漢、遊手好閒者和乞丐。他們很適合出現在卡通繪畫裡。那不合身的服裝和常常是蓬頭垢面的模樣很容易描繪。下面的快樂流浪者可以像圖C那樣用簡單的輪廓線上墨，或者可以像圖D那樣以鉛筆或淡水彩漸層上色。他周圍的描述文字列出了一些衣衫襤褸的形貌特徵，可以參考，但不一定要用上。

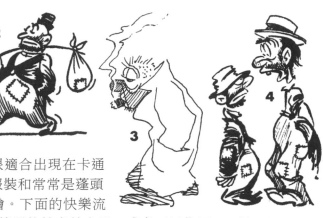

1

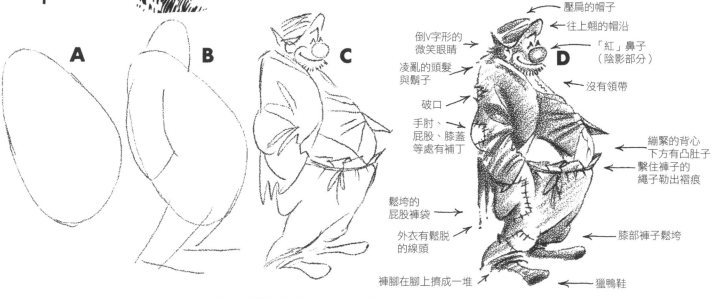

A B C D

壓扁的帽子
往上翹的帽沿
倒V字形的微笑眼睛
「紅」鼻子（陰影部分）
凌亂的頭髮與鬍子
沒有領帶
破口
手肘、屁股、膝蓋等處有補丁
繃緊的背心下方有凸肚子
繫住褲子的繩子勒出褶痕
鬆垮的屁股褲袋
外衣有鬆脫的線頭
膝部褲子鬆垮
褲腳在腳上擠成一堆
獵鴨鞋

一些卡通流浪漢幾乎要成「丑角」了（圖5和6）。幾乎每個馬戲團都有這樣一個角色。他悲慘的樣子教人想笑。嘴唇像洩了氣的白色輪胎，衣服過大，鞋子又大又鬆軟。圖5是用氈尖筆和Prismacolor軟芯色鉛筆，畫在有條紋的炭筆素描紙上。圖6是在單面平滑西卡紙上用2號紅貂毛圓頭筆刷畫成的。

注意輪廓線偶爾有些缺口

注意鉛筆的痕跡溢出邊線

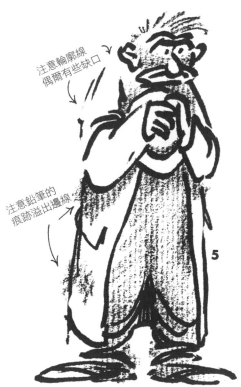

5

6

右邊的守財奴緊抓著他那一袋錢。注意那絲線般的硬筆線條與有限範圍內的交叉格紋。

7

8

這個油嘴滑舌、正伸手乞討著的乞丐，是結合刷毛筆和硬筆畫出來的。

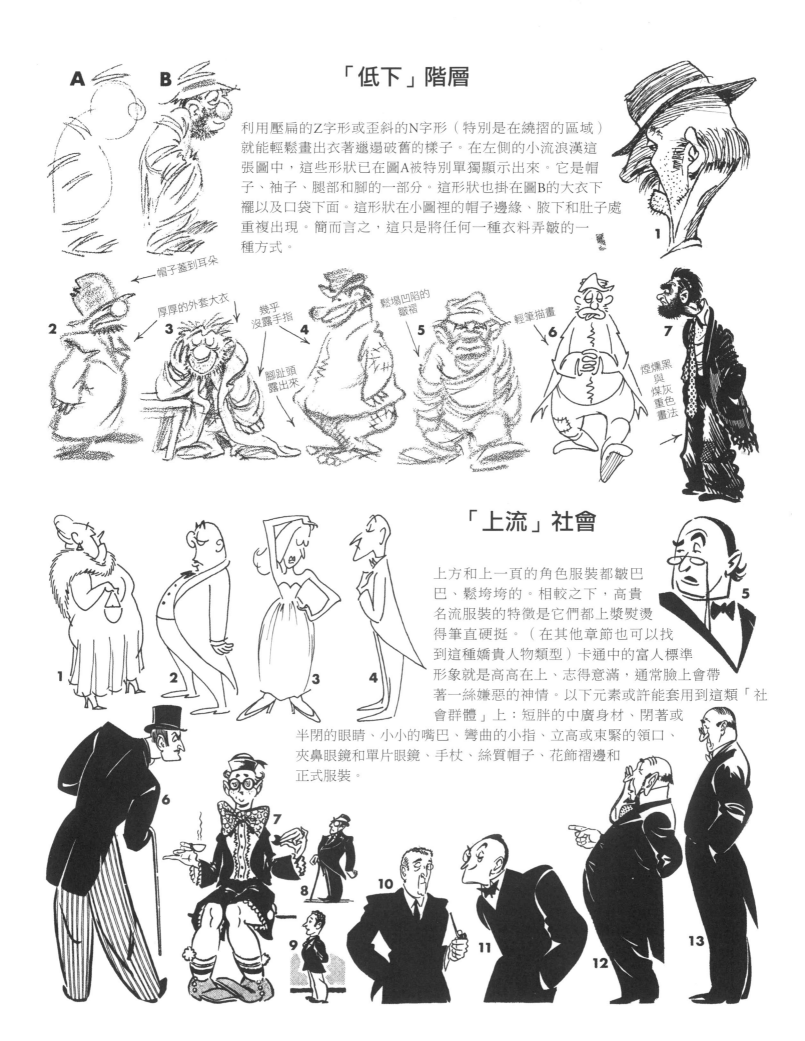

「低下」階層

利用壓扁的Z字形或歪斜的N字形（特別是在繞摺的區域）就能輕鬆畫出衣著邋遢破舊的樣子。在左側的小流浪漢這張圖中，這些形狀已在圖A被特別單獨顯示出來。它是帽子、袖子、腿部和腳的一部分。這形狀也掛在圖B的大衣下襬以及口袋下面。這形狀在小圖裡的帽子邊緣、腋下和肚子處重複出現。簡而言之，這只是將任何一種衣料弄皺的一種方式。

帽子蓋到耳朵

厚厚的外套大衣

幾乎沒露出手指

腳趾頭露出來

鬆塌凹陷的皺褶

輕筆描畫

煙燻黑與煤灰色重畫法

「上流」社會

上方和上一頁的角色服裝都皺巴巴、鬆垮垮的。相較之下，高貴名流服裝的特徵是它們都上漿熨燙得筆直硬挺。（在其他章節也可以找到這種嬌貴人物類型）卡通中的富人標準形象就是高高在上、志得意滿，通常臉上會帶著一絲嫌惡的神情。以下元素或許能套用到這類「社會群體」上：短胖的中廣身材、閉著或半閉的眼睛、小小的嘴巴、彎曲的小指、立高或束緊的領口、夾鼻眼鏡和單片眼鏡、手杖、絲質帽子、花飾褶邊和正式服裝。

噸位偏重的卡通人物

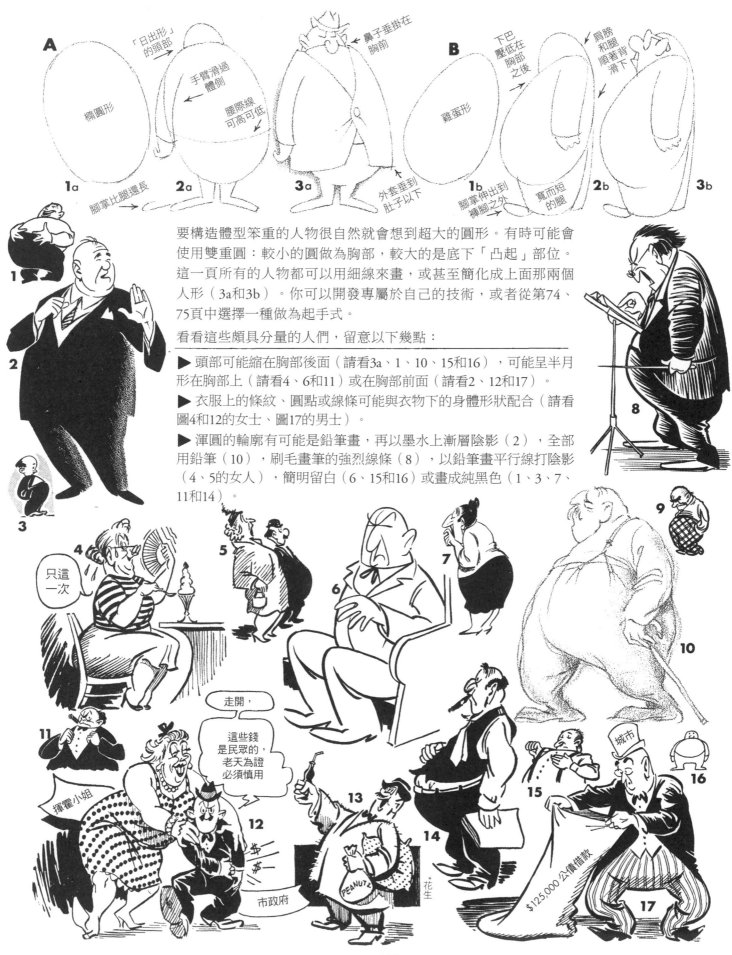

要構造體型笨重的人物很自然就會想到超大的圓形。有時可能會使用雙重圓：較小的圓做為胸部，較大的是底下「凸起」部位。這一頁所有的人物都可以用細線來畫，或甚至簡化成上面那兩個人形（3a和3b）。你可以開發專屬於自己的技術，或者從第74、75頁中選擇一種做為起手式。

看看這些頗具分量的人們，留意以下幾點：

▶ 頭部可能縮在胸部後面（請看3a、1、10、15和16），可能呈半月形在胸部上（請看4、6和11）或在胸部前面（請看2、12和17）。

▶ 衣服上的條紋、圓點或線條可能與衣物下的身體形狀配合（請看圖4和12的女士、圖17的男士）。

▶ 渾圓的輪廓有可能是鉛筆畫，再以墨水上漸層陰影（2），全部用鉛筆（10），刷毛畫筆的強烈線條（8），以鉛筆畫平行線打陰影（4、5的女人），簡明留白（6、15和16）或畫成純黑色（1、3、7、11和14）。

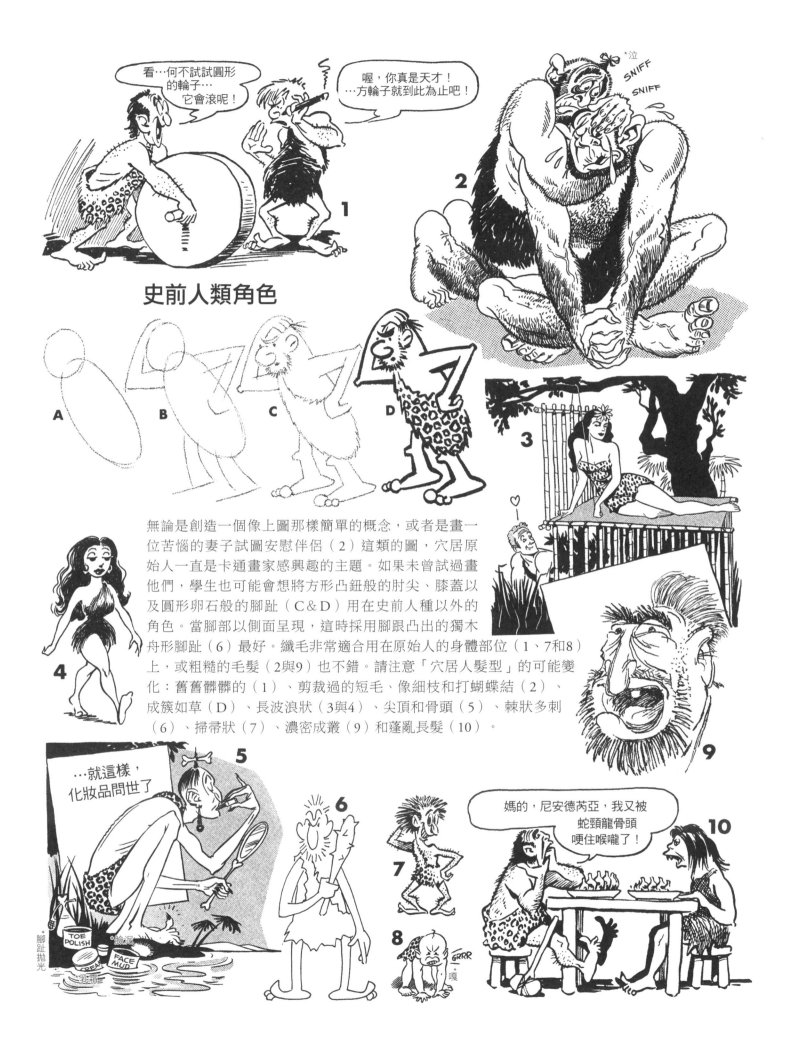

史前人類角色

無論是創造一個像上圖那樣簡單的概念，或者是畫一位苦惱的妻子試圖安慰伴侶（2）這類的圖，穴居原始人一直是卡通畫家感興趣的主題。如果未曾試過畫他們，學生也可能會想將方形凸鈕般的肘尖、膝蓋以及圓形卵石般的腳趾（C＆D）用在史前人種以外的角色。當腳部以側面呈現，這時採用腳跟凸出的獨木舟形腳趾（6）最好。纖毛非常適合用在原始人的身體部位（1、7和8）上，或粗糙的毛髮（2與9）也不錯。請注意「穴居人髮型」的可能變化：舊舊髒髒的（1）、剪裁過的短毛、像細枝和打蝴蝶結（2）、成簇如草（D）、長波浪狀（3與4）、尖頂和骨頭（5）、棘狀多刺（6）、掃帚狀（7）、濃密成叢（9）和蓬亂長髮（10）。

卡通裡的軍人

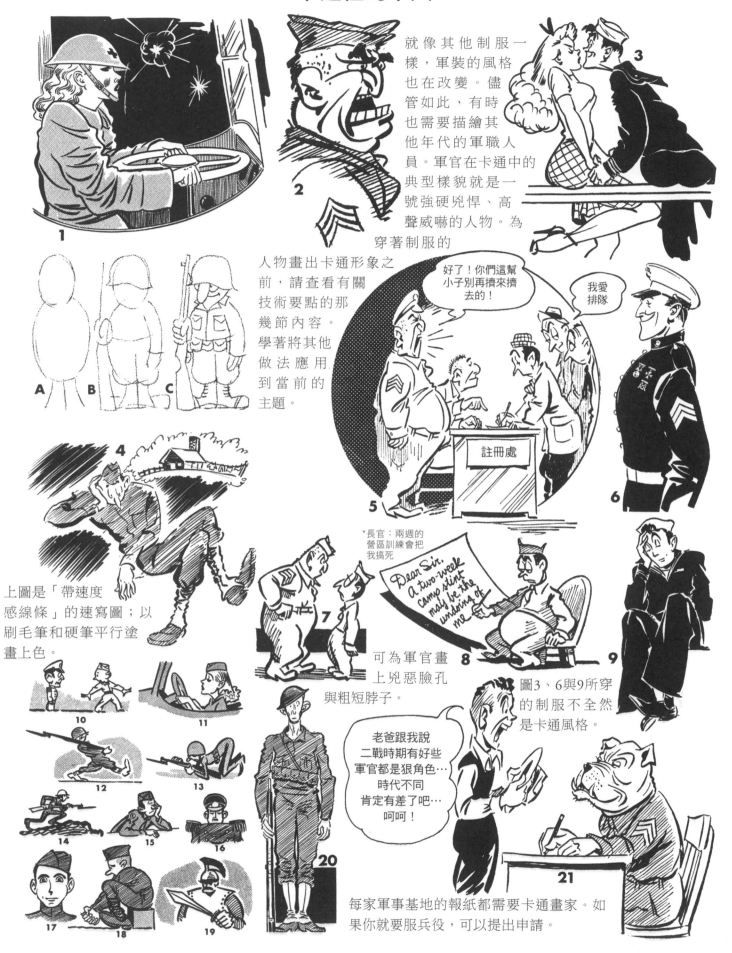

就像其他制服一樣，軍裝的風格也在改變。儘管如此，有時也需要描繪其他年代的軍職人員。軍官在卡通中的典型樣貌就是一號強硬兇悍、高聲威嚇的人物。為穿著制服的人物畫出卡通形象之前，請查看有關技術要點的那幾節內容。學著將其他做法應用到當前的主題。

上圖是「帶速度感線條」的速寫圖；以刷毛筆和硬筆平行塗畫上色。

好了！你們這幫小子別再擠來擠去的！

我愛排隊

註冊處

*長官：兩週的營區訓練會把我搞死

Dear Sir, A two-week camp stint may be the undoing of me

可為軍官畫上兇惡臉孔與粗短脖子。

圖3、6與9所穿的制服不全然是卡通風格。

老爸跟我說二戰時期有好些軍官都是狠角色…時代不同肯定有差了吧…呵呵！

每家軍事基地的報紙都需要卡通畫家。如果你就要服兵役，可以提出申請。

110

畫出卡通中「筋疲力盡」的模樣

這個主題在某種程度上與悲傷的情緒有關聯，但是一個人在全然不悲傷的情況下也可能精疲力盡。要畫出疲憊至極的卡通人物，祕訣是表現出描繪對象整體、可見的崩潰模樣。無論是任何類型的漫畫家，很少有人畫了很長一段時間，都沒畫過完全「累垮」的人。

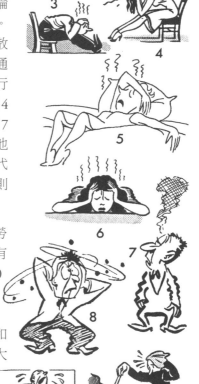

1 上面的作家，他的椅子、桌子，全都倒塌了。他的雙腿彎軟。手臂垂擺下來。

喔—趕上了！

圖1差點沒趕上所得稅退稅的申請截止。他身上這些東西都亂七八糟的：頭髮、衣領、領帶、袖子、襯衫下襬、褲子、襪子和鞋帶。

這是一堆勞碌累癱的可憐人們。下面是虛脫的擊劍者，以半卡通風格畫的。陰影部分是以935鉛筆畫在畫布紙上。

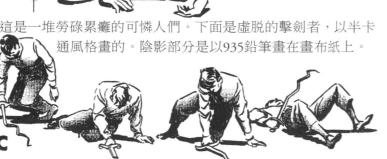

2 宛若洩氣皮球的這位總機小姐為我們的討論加入了蒸氣這項元素。圖例3、4、5、6和7都散發著「疲憊蒸氣」。通常它們以一縷一縷平行的蒸氣狀上升，不過圖4是輻射發熱的樣子。圖7有一股沮喪的煙霧；他的衣服也凌亂多皺，代表不穩定的心境。圖8則在眼前看到斑點。

圖9、10、11、12和13疲憊勞累而汗流雨下。汗滴的圖樣有三種：圖9是弧狀出汗。圖10為放射狀。圖11、12和13屬於滴落的類型。圖12的汗滴滴答答都積成池子了。汗滴和蒸氣可以結合使用。這裡的大多數卡通圖樣都是用刷毛筆完成的。圖5和12用的是細字硬筆。

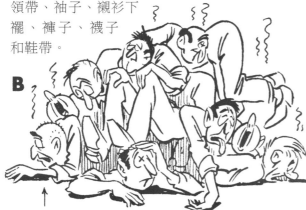

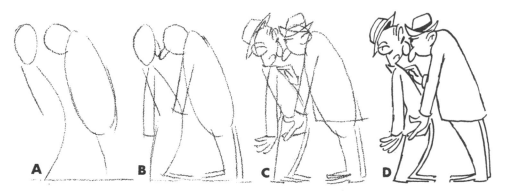

A B C D

交談中的角色

卡通圖畫中，互相交談的兩個人是最常出現的情況，也是理所當然的。一個人說的話與他的外在表現有很大關係。手勢和人物的姿勢一樣重要。

用簡單的方向線摸索出身體的姿態、沉浸在自己的想像中。試著用鉛筆淡淡地畫線草擬，直到感覺人物對話的氣氛對了。別吝於使用橡皮擦——有時它會是學畫者最好的夥伴，輕畫的線條要消抹既快速又輕鬆。可在腦海中逼近想要的圖像。

最好同時處理兩個角色。這有助於發展出對話中一來一往的即時互動感。

188 很體貼
外表端正 棕眼睛 淺色西裝

請參閱有關繪畫技巧的部分，可學到處理人形的其他方法，包括輪廓和內部的暗色、灰色和淺色調。

112

持筆書寫的卡通人物

這一頁主要談的是卡通人物在寫作過程中的身體姿勢。握筆或鉛筆的樣子會在談手的部分中說明。這裡的大多數人物都是右撇子，但不是全部。也許有人需要畫的是不在桌前的寫字者。圖1的女士不太高興，一邊簽帳還一邊咬指甲。請注意，她的黑色筆桿穿過她黑色衣服的手臂部分時，旁邊加了一條修飾的白色線條。圖2這位年輕女士站著，正在為交通費用開一張支票。通常身體會傾斜，好讓站立的寫字者好好靠在桌子上。畫中的筆可以用左右手任何一隻握住。

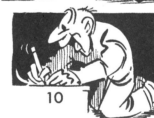

圖3中，氣噗噗的麵包師正在結算帳目。這裡有許多線條是筆直的，甚至手和手指有部分呈直角。

圖6的人口普查員可能不相信這位女士的年齡，但不管怎樣他還是寫下來。他的頭和右臂被他的背部隔在另一側。

圖7這位報紙記者用腹部支撐他的寫字簿——這姿態很適合用來描繪寫筆記時無精打采的男性。

圖4和5中，從任一隻手中刪除鉛筆就行。
圖8在牆上寫字。
圖9的人用手肘壓住紙，而在圖10，寫字的人很高興，把門前台階當寫字桌也無所謂。

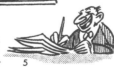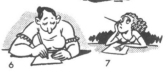

與圖6和圖7一樣，圖1到4這些小圖示的寫字者都用另一隻手支撐他們的簿子或紙張。其餘的小圖人物則使用寫字桌或桌面。既然你本身是繪畫者，作畫時就處於拿筆書寫狀態，可以看看自己的手和手臂。用鉛筆輕輕描畫速寫後上墨。

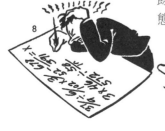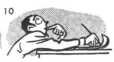

演講者與發言人的卡通圖像

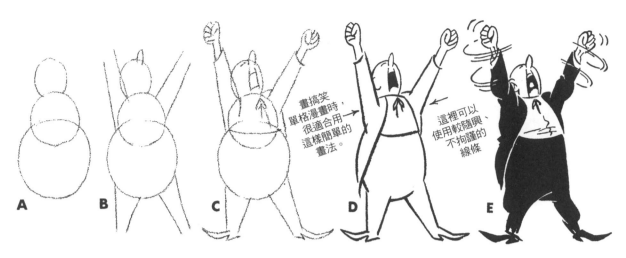

卡通圖畫的複雜程度始終掌握在動筆作畫的人手上。從圖A的圓形開始，就可以發展出圖D或圖E的高聲演說者。圖D的西裝可畫成灰色或黑色。圖E的衣服在肘部和膝蓋處有畫出隆起狀。這頁所有的大聲發言者都至少有一隻手臂高舉過頭頂。圖1的手掌張開，而非握緊。請注意他兩隻手的小指，一隻與其他手指分開，另一隻與其他的重疊。

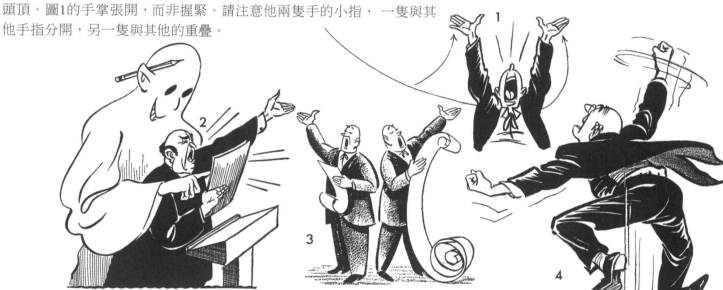

圖2演說者身後有個「幽靈寫手」。它伸出手、顯露更大片的袖子。圖3的人物手拿著篇幅可觀的提辭講稿，身上的皺褶極少。每個都是圓柱狀體形。圖4這位相當興奮，正在上下跳躍，揮舞著手臂。圖5是一種半卡通類型，在純黑色上添加了清晰的白線。圖6的褲子色彩均勻，刷毛筆的筆畫配合外套的外圍形狀。圖7握住麥克風，以硬筆線條上色打陰影。在卡通圖畫8中，爭辯的雙方之間似乎毫無共識，一位爭論者抓住對方的臉，拇指塞進他嘴裡。

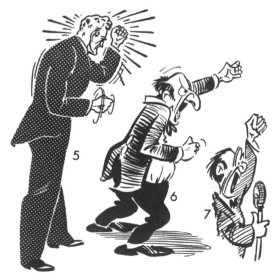

A的西裝
有打光強調；B則沒有
（不見得要這麼做）

特殊服裝的卡通圖樣

制服與工作服幫助讀者辨識角色，也參閱第91頁。

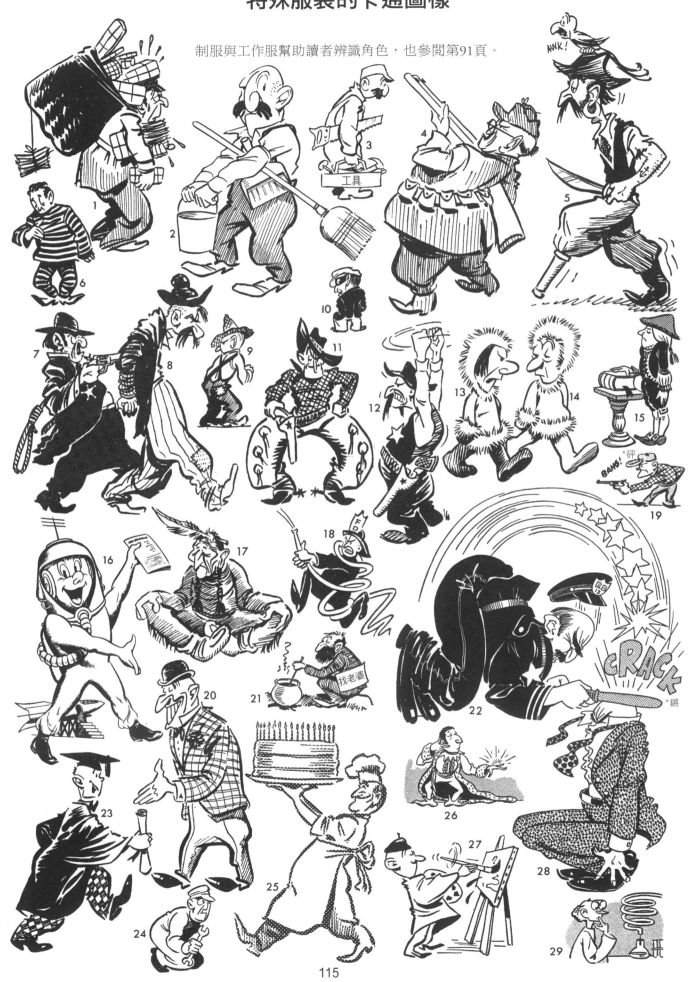

115

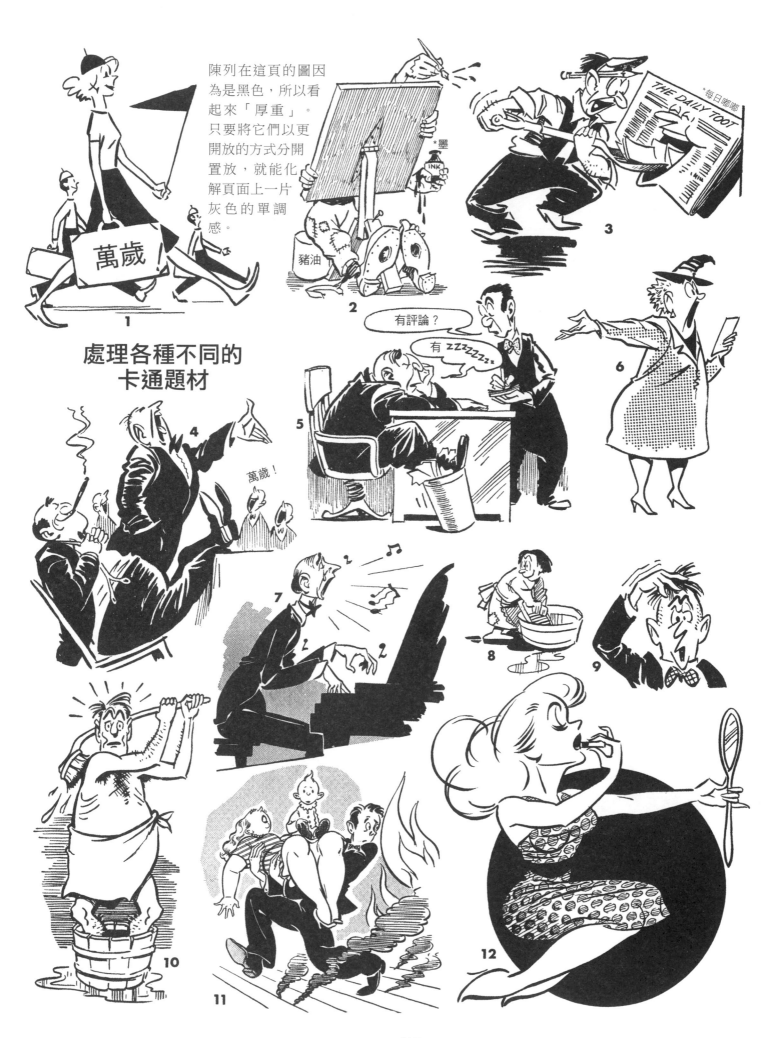

陳列在這頁的圖因為是黑色，所以看起來「厚重」。只要將它們以更開放的方式分開置放，就能化解頁面上一片灰色的單調感。

處理各種不同的卡通題材

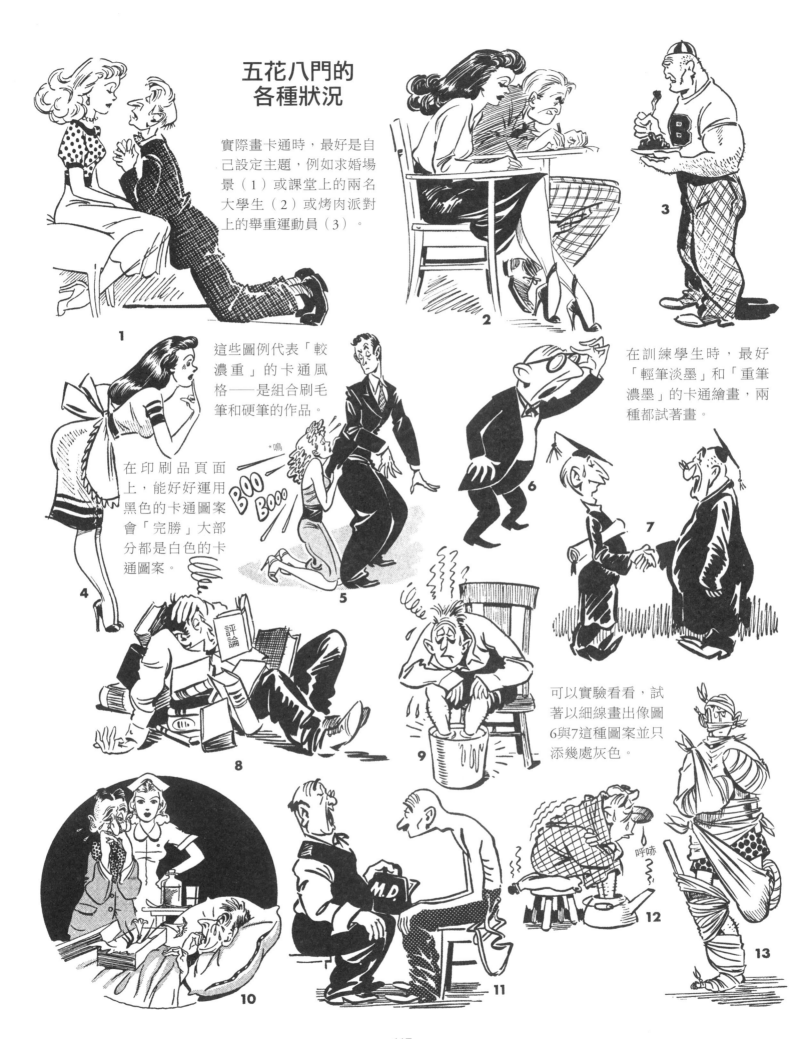

五花八門的各種狀況

實際畫卡通時，最好是自己設定主題，例如求婚場景（1）或課堂上的兩名大學生（2）或烤肉派對上的舉重運動員（3）。

這些圖例代表「較濃重」的卡通風格——是組合刷毛筆和硬筆的作品。

在印刷品頁面上，能好好運用黑色的卡通圖案會「完勝」大部分都是白色的卡通圖案。

在訓練學生時，最好「輕筆淡墨」和「重筆濃墨」的卡通繪畫，兩種都試著畫。

可以實驗看看，試著以細線畫出像圖6與7這種圖案並只添幾處灰色。

千變萬化的角色與類型

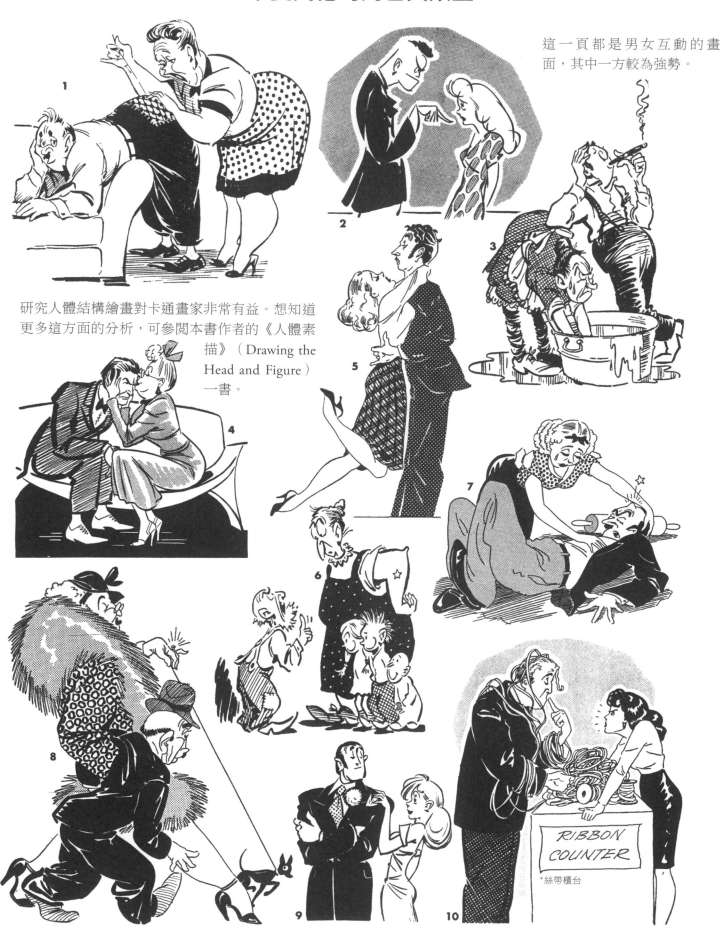

這一頁都是男女互動的畫面，其中一方較為強勢。

研究人體結構繪畫對卡通畫家非常有益。想知道更多這方面的分析，可參閱本書作者的《人體素描》（Drawing the Head and Figure）一書。

*絲帶櫃台

大量人潮

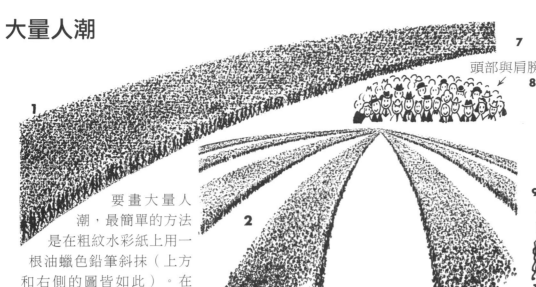

要畫大量人潮，最簡單的方法是在粗紋水彩紙上用一根油蠟色鉛筆斜抹（上方和右側的圖皆如此）。在「人群」的這一側，只用墨水畫出一道大致有輪廓的行人行列。用鉛筆畫前景時下手要加重。你可以添一些鉛筆沒塗到的白色圓點處，或者在開放的區域中以墨水加幾個小圓圈。畫這一大圈人（3）採用了更多縱向處理方式。包括偶爾「特別專心勾勒」的頭部、身體和腿部。

頭部與肩膀

同樣利用上述方法描繪「人山人海」。→

左側和下方是較費功夫的人群圖。就卡通畫而言，有較簡易的做法，這裡推薦其中一種（見右欄）。

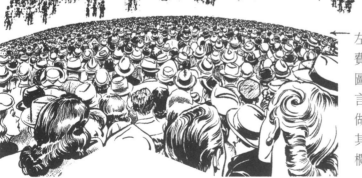

首先畫出外套和衣衫 →
然後是手臂和腿 →
接著畫頭與腳 →

以Speedball沾水筆畫出類似的草莖狀，再加上圓頭

隨手上上下下塗鴉，在頂部畫圈（硬筆）。

粗與細的刷毛筆。

連續的垂直之字形首先彎向一個方向，然後往另一個方向彎，頂部加寫上 ℓ。

不同大小的X、圓頭、淡淡的斜線打陰影。

潦草塗畫出外衣、較細的腿部線條、ℓ字形頭部、短劃線的腳。

Speedball沾水筆畫斑點（筆變乾時就可畫後方的頭），點上白色，以帶彎弧的連續之字形做為身體，打勾加上腳。

硬筆畫的剪影。
下面是在貝殼紋理紙上用硬筆加鉛筆或者單用鉛筆所畫的。

最後説幾句……

整本書，我們主要都在談「人物頭部和身體的卡通風格畫法」。在試圖運用繪畫能力大展身手前，先讓這能力好好發展才是明智的。學畫者若一開始就想畫單格搞笑漫畫、靠卡通繪畫行銷產品或完成一則漫畫作品，那可就本末倒置了。當他對工具都能得心應手時，才是真的做好準備、可以耕耘自己發想的點子了。

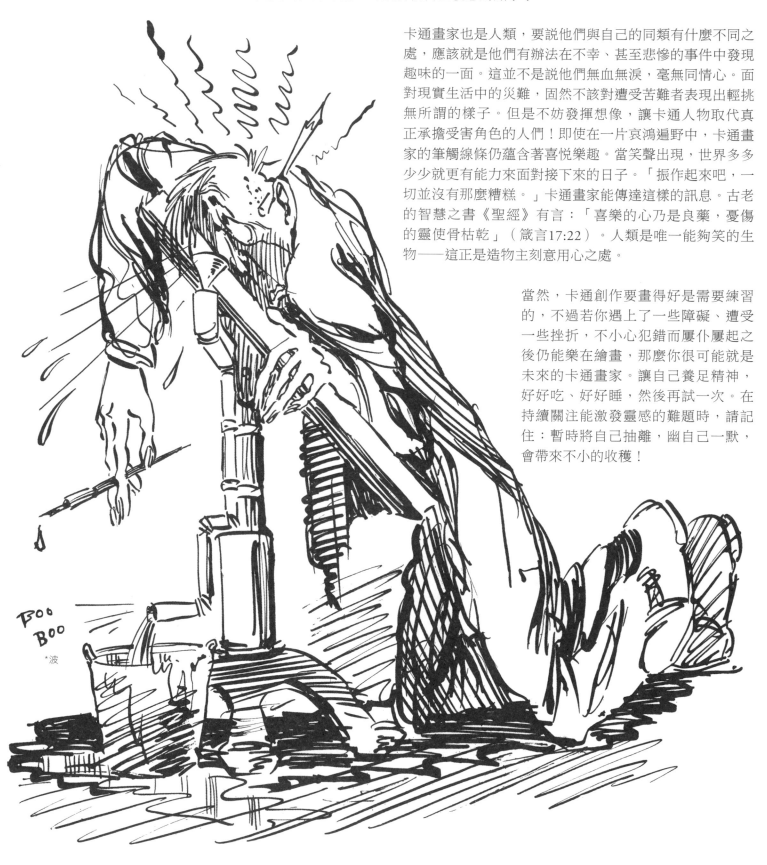

BOO
BOO
*波

卡通畫家也是人類，要說他們與自己的同類有什麼不同之處，應該就是他們有辦法在不幸、甚至悲慘的事件中發現趣味的一面。這並不是說他們無血無淚，毫無同情心。面對現實生活中的災難，固然不該對遭受苦難者表現出輕挑無所謂的樣子。但是不妨發揮想像，讓卡通人物取代真正承擔受害角色的人們！即使在一片哀鴻遍野中，卡通畫家的筆觸線條仍蘊含著喜悅樂趣。當笑聲出現，世界多多少少就更有能力來面對接下來的日子。「振作起來吧，一切並沒有那麼糟糕。」卡通畫家能傳達這樣的訊息。古老的智慧之書《聖經》有言：「喜樂的心乃是良藥，憂傷的靈使骨枯乾」（箴言17:22）。人類是唯一能夠笑的生物——這正是造物主刻意用心之處。

當然，卡通創作要畫得好是需要練習的，不過若你遇上了一些障礙、遭受一些挫折，不小心犯錯而屢仆屢起之後仍能樂在繪畫，那麼你很可能就是未來的卡通畫家。讓自己養足精神，好好吃、好好睡，然後再試一次。在持續關注能激發靈感的難題時，請記住：暫時將自己抽離，幽自己一默，會帶來不小的收穫！

國家圖書館出版品預行編目資料

卡通人物技法全書/傑克.漢姆著；林柏宏譯. -- 二版. -- 臺北市：易博士文化, 城邦事業股份有限
公司出版：英屬蓋曼群島商家庭傳媒股份有限公司城邦分公司發行, 2023.08
　　面；　公分
譯自：Cartooning the head and figure
ISBN 978-986-480-326-2(平裝)

1.CST: 人物畫 2.CST: 繪畫技法

947.2　　　　　　　　　　　　　　　　　　　　　　　　　112011542

DA0033

卡通人物技法全書

原 著 書 名／Cartooning the Head and Figure
原 出 版 社／TarcherPerigee
作　　　者／傑克・漢姆（Jack Hamm）
譯　　　者／林柏宏
選 書 人／邱靖容
編　　　輯／林荃瑋、何湘葳

行 銷 業 務／施蘋鄉
總 　 編 　 輯／蕭麗媛
發 　 行 　 人／何飛鵬
出　　　版／易博士文化
　　　　　　城邦文化事業股份有限公司
　　　　　　台北市中山區民生東路二段141號8樓
　　　　　　電話：(02) 2500-7008　　傳真：(02) 2502-7676
　　　　　　E-mail：ct_easybooks@hmg.com.tw
發　　　行／英屬蓋曼群島商家庭傳媒股份有限公司城邦分公司
　　　　　　台北市中山區民生東路二段141號11樓
　　　　　　書虫客服服務專線：(02) 2500-7718、2500-7719
　　　　　　服務時間：週一至週五上午09:30-12:00；下午13:30-17:00
　　　　　　24小時傳真服務： (02) 2500-1990、2500-1991
　　　　　　讀者服務信箱：service@readingclub.com.tw
　　　　　　劃撥帳號：19863813
　　　　　　戶名：書虫股份有限公司
香 港 發 行 所／城邦（香港）出版集團有限公司
　　　　　　香港灣仔駱克道193號東超商業中心1樓
　　　　　　電話：(852) 2508-6231　　傳真：(852) 2578-9337
　　　　　　電子信箱：hkcite@biznetvigator.com
馬 新 發 行 所／城邦（馬新）出版集團【Cite (M) Sdn. Bhd.】
　　　　　　41, Jalan Radin Anum, Bandar Baru Sri Petaling,
　　　　　　57000 Kuala Lumpur, Malaysia.
　　　　　　電話：(603) 9056-3833　　傳真：(603) 90576622
　　　　　　E-mail：services@cite.my

視 覺 總 監／陳栩椿
美 術 ‧ 封 面／簡至成
製 版 印 刷／卡樂彩色製版印刷有限公司

■2021年10月12日初版
■2023年08月15日二版

ISBN　978-986-480-326-2

定價700元　HK$233

Printed in Taiwan
著作權所有，翻印必究
缺頁或破損請寄回更換

城邦讀書花園
www.cite.com.tw